현대미술은
처음인데요

현대미술은 처음인데요

큐레이터가 들려주는 친절한 미술 이야기

안휘경, 제시카 체라시 지음

조경실 옮김

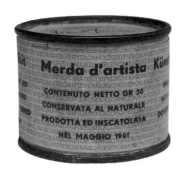

행성B

서문
누가 현대미술을 두려워하는가

이 책은 큐레이터가 되어 처음 준비한 전시를 가족과 친구들에게 보여주면서 나누었던 어설픈 대화에서 시작되었다. 그들은 우리가 미술관에서 일한다는 사실을 무척 자랑스러워하면서도 사람의 지방 덩어리로 만든 기둥의 전시 허가를 받아 내느라 무척 고생했다던가(네, 정말입니다) 전시장에 왔다가 청소부가 작품 하나를 쓰레기통에 버린 것을 발견하고 경악했다던가(이것도 사실이고요) 하는 준비과정에서 겪은 에피소드를 이야기하면 멍한 눈빛을 보내거나 묘한 웃음을 지어 보이곤 했다. 미술 세계 바깥에 사는 그들은 큐레이터를 그저 전시장 가장 적당한 위치에 그림을 거는 사람 정도로만 여기는 듯했다. 미술과 관련된 이야기를 할 때마다 그들은 즐거워하기는커녕 오히려 소외되고 당혹스러워하는 것처럼 보였다.

　　우리는 현대미술을 접한 사람들이 당황스러워하며 품었을 만한 의문, 그리고 우리가 자주 되풀이해서 들었던 질문을 모아 이 책을 만들었다. 어쩌면 궁금한 게 당연한데도 많은 사람이 선뜻 묻지 못했고, 미술계는 대중이 쉽게 이해하도록 설명하지 못했던 그런 주제들이다. 우리는 내용을 추려 한 장에 한 질문씩 스물여섯 개 목록으로 정리했고, 현대미술에 대한 질문뿐 아니라 미술계 주변 이야기까지 두루 다루었다. 우리는 다양한 질문에 이해하기 쉽게 대답해 독자들이 현대미술을 새롭게 이해하도록 돕는 것을 목표로 삼았다. 그래서 영국의 도로 지도처럼 A to Z의 형식으로 만들어

5

현대미술이라는 영역에서 좋은 길잡이 역할을 하도록 했다.

　　각 챕터는 먼저 질문에 대답하고 관련 주제를 개략적으로 설명한 뒤, 주제의 핵심과 관련된 특정 예술작품, 사건 또는 쟁점거리를 집중 조명하는 방식으로 구성했다. 각 챕터는 독립된 글인 동시에 다른 챕터와 서로 연결되어 있다. 독자들이 책 속에서 자기만의 길을 찾기를 바라는 마음에서 텍스트 안에 다른 챕터의 내용을 언급해 그 관련성을 최대한 끌어내려고 노력했다. 왜냐하면 현대미술의 생산과 해석은 미술 세계, 그리고 미술계의 구조 및 역사와 밀접하게 얽혀 있어서 어느 하나를 이해하려면 반드시 다른 부분도 같이 알아야 하기 때문이다.

　　이 책은 현대미술을 주제로 이야기 나눌 때 물러서지 않고 꿋꿋이 버틸 수 있는 자신감을 갖는 데 필요한 모든 내용을 담아내려고 했다. 어쩌면 어떤 전시를 보고 그 전시가 마음에 드는지 어떤지 스스로 판단을 내릴 수 있게 도울 수도 있으리라. 최신 과학기술이나 예술영화, 차기 국회의원 선거처럼 복잡한 주제에 대해서는 평소 친구들과 가볍게 얘기하면서 왜 현대미술에 대해서만은 유독 두려움이 앞서는 걸까? 물론 이 분야는 전문가의 영역에 속하지만 그렇다고 해서 저녁 모임에서 대화 주제로 삼아 편안하게 자기 생각을 말하지 못할 이유가 있는 것도 아니다. 우리는 미술 세계에 관해 A에서 Z까지 두루 훑는 이번 여행에 독자 여러분을 초대하려고

한다. 여행이 끝날 무렵에는 미술에 대해 겁먹지 않고 현대미술이 자신의 지적 욕구를 채워줄 수 있는 무척 흥미로운 주제라는 사실을 깨닫게 되기를 바란다.

마지막으로 우리가 열정을 쏟은 것들에 대해 이해하려고 애써주었고, 아울러 미술에 대해 거의 백지에 가까운 무지를 그대로 보여주어 이 책을 쓸 수 있도록 영감을 준 친구와 가족들에게 감사의 말을 전한다.

안휘경, 제시카 체라시

차례

Art, What For?
What's all this about?

글쎄, 예술을 어디에 쓰냐고?
이게 다 무슨 소용이야?

왜 해마다 수많은 사람이 세계 곳곳의 미술관을 찾아다닐까?(⋯ Q
로) 왜 사람들은 어마어마한 돈을 예술에 퍼부을까?(⋯ M으로) 도시
마다 괴상하게 생긴 미술관을 짓는 이유는 뭘까?(⋯ U로) 예술가로
서 작품을 만드는 데까지 수많은 어려움이 산적해 있는데도 불구
하고 왜 그토록 많은 학생이 예술학교에 가려는 걸까?(⋯ D로) 그리
고 우리는 도대체 왜 이런 질문들을 하는가? 바꿔 말해, 왜 예술에
관심을 두는가?

　　답하자면, 예술은 많은 일을 해내기 때문이다. 우리는 평범
하지 않은 무언가를 경험할 때 본래의 자신보다 한 단계 고양되는
느낌을 받는다. 그런 면에서 예술은 가장 기본적으로 지루한 일상
에 휴식이 되고 여유를 준다. 예술의 능력이 최고로 발휘되면 상상
도 못할 만큼 엄청난 일들이 벌어진다. 예술은 인생에 관해 더 큰
질문을 하게 하고, 우리가 미처 깨닫지 못한 사이 갖고 있던 선입관
과 고정관념을 깨부순다.(⋯ O로) 또 사람들의 감정을 건드려 서로
다르게 살아온 사람들이 정서를 공유하게 함으로써 무궁무진한 일
들을 해낸다.

　　요즘같이 사람들 사이에 갈등이 빠르게 확산되고 정치적 입
장이 양극화되어 이견을 좁히기 어려운 시대에 예술은 우리에게
질문을 던져 문제의식을 발전시키고 상상할 기회를 준다. 덕분에
사람들은 활발히 토론하고 더 많은 대화를 나눌 수 있다. 예술은 어

떤 사물이나 사건을 하나의 관점으로 규정짓지 않고, 그 안에 다양한 의미가 저절로 생겨나도록 하는 특성이 있기 때문이다.(⋯ K로)
어떤 현상도 수많은 다른 관점에서 접근할 수 있음을 보여주는 예술의 속성 때문에 예술은 늘 현재 상황에 도전할 수밖에 없다. 사람들은 예술을 통해 우리가 원래 해왔던 방식을 그대로 고수할 필요가 없다는 사실을 깨닫고, 이런 깨달음은 변화의 원동력이 된다.(⋯ R로)

오늘날의 사회처럼 현대미술 역시 고정되어 있지 않으며 항상 변화하고 성장한다. 현대미술은 우리의 현재를 정확히 보여준다. 우리는 동시대 예술가와 함께 경험하고, 그들을 통해 세계를 이해할 기회를 얻는다.(⋯ Y로) 현대 미국의 지역 사회와 자연풍경의 이미지를 카메라 렌즈에 담는 사진작가 캐서린 오피Catherine Opie는 예술가로서 자신의 역할을 이렇게 설명했다. "이 시대를 대표하는 순간을 작품에 담아보자는 아이디어는 단순히 그 안의 나를 찾으려던 바람 때문만은 아니었어요. 그건 인류 모두의 크나큰 욕구가 아니었을까 생각해요."

오늘날의 사회처럼 현대미술 역시 고정되어 있지 않으며 항상 변화하고 성장한다. 현대미술은 우리의 현재를 정확히 보여준다.

끊임없이 문제를 제기하고 현상을 이해하려는 인간의 본능적 욕구, 바로 그 욕구가 위대한 예술가들을 매혹하고 영감을 갖게 하는 동력이다. 예술 세계의 시험을 통과하고 살아남은 작가에게 작품을 만드는 일은 억제하기 어려운 충동이자, 세상을 이해하는 방식이다. 개인적인 경험이 동기가 되어 작품을 만들었든 좀 더 외부 지향적이고 정치적인 목적에 의해 작품을 만들었든 작품 활동을 하는 데는 용기가 필요하다. 예술작품을 만드는 행위는 결국, 자신의 일부를 세상에 내놓는 일이고 누군가에게 비판받을 위험에 자신을 내모는 일이다. 또 내 생각이 주목할 가치가 있다고 주장하는 일이기도 하다. 예술을 한다는 것은 마치 실패에 대한 두려움도 보상에 대한 기대도 없이 끝이 어디인지 모르는 길을 떠나는 여행과 같다. 그런 일에는 정말 큰 배짱이 필요하다. 우리에게 영감을 주는 비범한 예술작품을 접할 수 있는 것은 겁을 상실한 이 예술가들 덕분이다. 그러므로 예술 세계로 향하는 이번 여행을 시작하면서 전설적인 미술사학자 E. H. 곰브리치^{E. H. Gombrich}의 말을 다시 한 번 되새겨 보아도 좋으리라. "미술이라는 것은 사실상 존재하지 않는다. 다만 미술가들이 있을 뿐이다."

아이디어에서 작품까지

예술작품은 한 명의 예술가가 만들어낸 창조물이라고들 하지만 사실 작품을 만드는 데는 수백 명의 도움이 필요할 때도 종종 있다. 물론 아이디어를 낸 사람은 예술가지만 그 아이디어를 구체적으로 실현하고 관객에게 전시하는 과정에서 수많은 사람이 참여하게 된다.

가나 출신의 미술가 엘 아나추이^{El Anatsui}의 작품을 예로 들어보자. 아나추이는 금속을 소재로 대규모 설치작품을 만드는 작가로 유명한데, 지역 재활용센터에서 얻은 병뚜껑 수천 개를 이용해 작품을 만든다. 그는 나이지리아 은수카^{Nsukka}에 있는 작업실에서 조수 여러 명과 팀을 이뤄 병뚜껑을 비틀거나 찌부러뜨린 다음, 조심스럽게 서로 이어 붙여 무늬가 복잡하고 화려한, 걸 수 있는 조각품을 만든다.

원칙적으로 작가가 설치 방법을 지시하지 않기 때문에 그의 작품은 설치할 때마다 완전히 새로운 모양새를 취한다. 작품을 설치하는 특정한 방식이 없다 보니 각각의 작품은 전시되는 공간의 특성에 따라 달라진다. 어떤 장소에서는 작품을 벽에 걸기도 하고, 또 어떤 곳에서는 작품을 접거나 땅 위에 설치하기도 하며, 한번은 작품을 정원에서 전시해 울타리 위로 작품을 늘어뜨리기도 했다. 큐레이터와 작품 보존 전문가도 작품 설치에 참여하는데, 이들은 서로 협력해 설치 방식을 결정하고 작품을 가장 적절하게 전시할 방법을 작가에게 조언하기도 한다.(⋯ ㅓ로, ⋯ ㅜ로) 무겁고 섬세한 이

작품을 들어 올리려면 몇 대의 시저리프트만 필요한 게 아니라 작품을 다루는 데 능숙하게 잘 훈련된 여러 사람이 팀을 이루어 작업해야 한다. 더불어 물결무늬가 늘어지는 모양을 제대로 표현하려면 기 설치 과정이 매우 복잡해서 지지대와 고정장치 체계에 대해잘 아는 기술자도 필요하다. 작품을 전시하는 미술관(⋯ Q로)과 판매하는 갤러리(⋯ N으로)에서 일하는 여러 직원의 존재도 잊지 말아야 할 것이다.

결국, 모든 것은 팀워크이다. 작가가 혼자 붓으로 작업하든 아이디어를 구체화하기 위해 조수들과 함께 작업하든 많은 사람이 공유하는 전시 하나를 만드는 데 예술계 전체가 필요하다는 사실에는 변함이 없다.

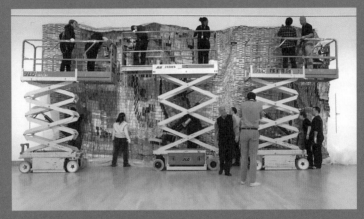

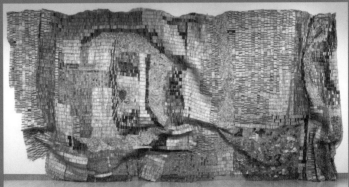

뉴욕 브루클린 미술관에서 엘 아나추이의 2007년도 작품 〈대지의 피부Earth's Skin〉를 설치 중인 전문가들

B

Bringing You Up to Speed
How did we get here?

현재 상황은 이렇다
우리는 어떻게 여기까지 왔을까?

'예술은 무엇인가?', '오늘날의 미술은 어떻게 탄생했나?' 같은 질문에 대답하기가 힘든 까닭은 예술이란 각기 다른 사람들에게 다양한 의미를 지니기 때문이다. 역사를 통해 살펴보면 시대마다 이 질문에 원하는 답은 이미 정해져 있었고, 그 답이 지금까지도 예술의 해석에 영향을 미치고 있는 것을 알 수 있다. 그러므로 현대미술을 잘 이해하려면 미술이 어떻게 여기까지 오게 되었는지를 먼저 살펴보아야 한다.

수세기 동안 예술은 대개 힘을 가진 후원자(상류층, 군주, 국가, 종교)의 지원을 받아 소수의 유명한 천재와 이름조차 알려지지 않은 수많은 사람에 의해 만들어졌다. 사람들은 사랑하는 이의 얼굴을 간직하기 위해, 역사적 순간을 기록하기 위해, 신의 언어를 묘사하기 위해 또는 단순히 자신의 부를 과시하기 위해 예술을 활용했다. 이처럼 기본적으로 예술은 특정한 목적을 위해 탄생했고 감상은 그 이후의 일이었다.

지금 우리가 알고 있는 예술의 개념이 성립된 것은 겨우 17세기로, 유럽에서 막 계몽주의가 시작될 무렵이었다. 지식인들은 기존의 도덕, 정치, 종교 체계에 도전하기 위해 이성적으로 사고하기 시작했다. 또한 예술가들은 예술을 가르치고 훈계하고 즐거움을 주는 목적에서 해방시키려고 노력했다. 그 노력은 19세기에 더욱 탄력을 받았는데 프랑스의 예술비평가 테오필 고티에[Théophile

Gautier는 예술은 예술 고유의 가치를 지니기 때문에 도덕, 정치, 역사, 종교의 간섭 없이 예술 그 자체로 평가해야 한다고 주장하며 '예술을 위한 예술'의 개념을 알리는 데 앞장섰다. 이러한 고티에의 생각은 우리가 예술을 만들고 이해하는 방식을 영원히 바꾸어 놓았다.

예술가들이 기존의 예술 형태에 감히 의문을 제기하고 과거의 스타일을 거부하기 시작하면서 예술의 무한한 가능성이 열렸다. 그리고 발전된 사회의 모습에서 영감을 얻은 작품을 제작하면서 근대미술이 시작되었다. 이 새로운 예술은 급진적으로 발전해 온 과학기술, 교통, 산업의 모습과 함께 이것들이 당시 사회·경제·문화에 미친 엄청난 영향까지 그대로 반영했다. 지난 세기에 걸쳐 작품 제작의 영역 또한 빠르게 확장되었다. 전통적인 소재인 오일, 캔버스, 잉크, 대리석, 청동뿐 아니라 한마디로 규정할 수 없는 재료로 만든 복합적 형상(··· T로), 영상(··· G로), 퍼포먼스(··· S로), 아이디어(··· I로)까지 소재의 범주에 들어가게 되었다. 이런 다양한 선구자의 노력 덕분에 예술은 반드시 묘사해야만 했던 방식이나 표현해야 했던 주제와 같은 해묵은 제약에서 자유로워질 수 있었다.

예술이 지금의 모습을 갖추게 된 것은 우연이 아니라는 사실을 우리는 반드시 기억해야 한다. 모든 시대의 예술가는 그 당

시 시대와 문화의 산물이다. 그들을 둘러싼 변화하는 환경이 작품의 중요한 동기가 되어 예술을 오늘날의 모습으로 만든 것이다. 예를 들어 18세기에 산업화가 이루어지고 과학기술이 발달하면서 19세기에 카메라가 처음 탄생했다. 세상의 모습을 있는 그대로 묘사하는 그림의 오랜 역할은 사진의 발달과 함께 곧 무색해졌다. 그후 거의 100년이 지나서야 사람들은 사진이 단순한 시각적 기록물이라는 생각을 버리고 예술을 표현하는 하나의 매체로 받아들이기 시작했다.

최근에는 제2차 세계대전, 냉전, 탈식민주의, 인터넷의 발명, 그리고 세계화 같은 사건과 이념이 우리가 생각하고 말하고 예술을 만드는 방식에 지속적으로 영향을 미치고 있다. 사회의 발전은 우리를 다음과 같은 사실에 눈뜨게 한다. 세상에는 한 가지의 예술이야기만 존재하지 않고, 인류의 문화가 다양한 만큼 다양한 예술의 역사가 존재한다는 사실이다.(···H로)

모든 시대의 예술가는 그 당시 시대와 문화의 산물이다. 그들을 둘러싼 변화하는 환경이 작품의 중요한 동기가 되어 예술을 오늘날의 모습으로 만든 것이다.

그리고 지금 우리는 이곳에 이르렀다. 이전보다 예술의 세

계는 훨씬 광대해졌고 미술사의 영역도 더 넓어졌다. 자, 이제 준비가 끝났으니 현대미술의 바다로 뛰어들 차례이다! 도대체 무엇이 그리 야단인지 알아볼 시간이다.

현대미술 이전의 현대미술

기존의 틀을 깨려는 현대미술의 성향 때문에 현대미술은 과거의 모든 것을 무너뜨리는 데서 출발하는, 파괴적이고 유별난 신조만 지녔다고 오해하기 쉽다. 작가나 큐레이터는 항상 과거의 예술가들을 돌아본다. 자신보다 먼저 유사한 문제로 고민했던 예술가를 뒤쫓다 보면, 그들이 내놓았던 창의적인 해답에서 어떤 식으로든 정보를 얻기도 하고 자기 생각을 되짚어볼 기회도 생긴다.

〈모나리자Mona Lisa〉, 〈최후의 만찬The Last Supper〉(1495~1498)을 제작한 레오나르도 다 빈치Leonardo da Vinci는 예술가일 뿐 아니라 과학, 수학, 해부학, 식물학, 천문학의 개척자이기도 했다. 인간의 신체와 움직임을 정확하게 묘사하려는 열망이 어찌나 컸던지 그는 당시 15세기 법으로 엄격하게 금지했던 신체 해부처럼 전례가 없는 파격적인 방법까지 실행으로 옮겼다. 과학과 예술을 별개의 분야로 여기지 않고, 새로운 과학과 공학기술을 연구하는 데 온 마음을 쏟았던 그는 진정한 르네상스맨이었다. 여러 학문 분야에 걸친 연구와 실험 정신, 그리고 기존 질서에 순응하지 않는 도전 정신은 오늘날 많은 예술가에게 깊은 울림을 주고 있다.

스페인의 궁정화가 프란시스코 고야Francisco Goya 역시 당대의 중요한 문제를 깊이 있게 다루었고, 오늘날까지 사회와 정치에 비판의식을 가진 예술가들에게 영향을 미치고 있다. 그의 작품 가운데 1808~1814년에 벌어졌던 반도 전쟁을 묘사한 〈전쟁의 참화

Disasters of War〉(1810~1820)는 그의 사후에야 전시된 판화 시리즈였다. 신체 부위의 절단, 고문, 강간을 묘사해 전쟁이 시민에게 미치는 영향을 강렬하게 고발하고, 스페인의 정치 상황에 대한 작가의 환멸을 그대로 반영했다. 그는 말년에 심신이 악화되면서 주로 세상의 어두운 면을 회화의 주제로 삼았다. 그 시기에 제작된〈검은 그림 Black Paintings〉(1819~1823) 연작은 격변하는 시대를 표현적이고 섬세한 기법으로 나타내고 있으며 점점 더 커지는 사회에 대한 냉소를 드러내고 있다.

결론적으로 '현대미술'이라는 용어가 이렇게 흔해지기 훨씬 전부터(⋯ C로) 모든 역사적 순간을 대표하는 '현대적인' 예술가들이 존재해 왔다. 오늘날 생산되는 예술이 우리에게 현대적으로 여겨지듯, 지금은 매우 오래되어 보이는 작품도 당시에는 현대적이었으리라는 점을 염두에 두고 바라보면 그 작품이 훨씬 더 매력적으로 다가올 듯하다.

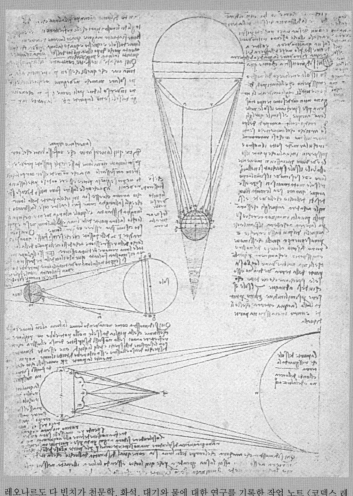

레오나르도 다 빈치가 천문학, 화석, 대기와 물에 대한 연구를 기록한 작업 노트 〈코덱스 레스터Codex Leicester〉의 일부, 1510

C

Contemporary
What makes it so contemporary?

현대미술
현대미술은 왜 현대적일까?

소위 '현대미술'이란 개념은 무슨 의미일까? 어렴풋이 이런 생각이 떠오를 것이다. 최근에 생겨난 미술, 그리고 난해한 어떤 것. 그렇다면 우리는 실질적으로 현대를 어떻게 정의하고 있을까? 지난 10년, 20년, 아니면 30년 동안 존재했던 미술을 가리킬까? 고인이 된 작가의 작품은 더는 현대미술이 아닌가? 작품이 구시대적으로 보이기 시작하는 때는 언제부터일까? 사실 이런 질문에 엄격하게 정해진 규칙은 없다.

현대미술의 개념은 근대미술이 처음 등장했던 1930년대로 거슬러 올라간다. 전통과 단절하며 훨씬 전위적이었던 근대미술은 그렇게 고대미술의 범주에서 벗어났다. 그때 이후로 현대미술은 현재에 단단히 기반을 두고 끊임없이 앞으로 나아가면서 역사를 뒤로 남기는 시간대를 이르게 되었다.

그렇다면 현대미술은 과거의 어느 시점과 이어져 있을까? 역사가들은 대체로 팝아트와 미니멀리즘(⋯ E로), 퍼포먼스(⋯ S로), 미디어 아트(⋯ G로)가 미술계의 흐름을 주도했던 1960년대와 1970년대를 중요한 구분점이라고 여긴다. 과거에는 예술가들의 일관된 운동이나 특정 집단에 의해 예술이 발전했지만, 이때부터는 더는 어느 한 도시, 한 그룹의 사람들이 선두가 되어 유행을 이끄는 일이 쉽지 않게 되었다. 발전은 늘 세계 여러 곳에서 동시에 일어났으며 '지구촌'이라는 말이 탄생했다.

현대의 예술가들이 생산하는 작품은 무척 다양하고 서로 달라서 새로운 전시 콘셉트를 가진 작은 운동이 얼마든지 생겨났다가 해체되는 일이 가능해졌다. 이것이 현대미술이 세분화된 전문용어나 디욱 명확하게 구분된 예술운동까지 모두 대표히게 된 이유일지 모르겠다. 편리하지 않은가. 현대미술이란 이 한 단어가 오늘날 예술이 취하는 무수히 많은 형태를 하나의 범주로 흡수하고 있다. 끊임없이 확장하는 현대미술은 루치안 프로이트Lucian Freud의 초상화, 제프 쿤스Jeff Koons의 풍선 조각(⋯ M으로), 마리나 아브라모비치Marina Abramović의 퍼포먼스(⋯ S로), 조셉 코수스Joseph Kosuth의 개념 미술(⋯ I로) 이 모두를 자신의 틀 안에 포함시키고 있다.

그런 의미에서 현대미술인지 아닌지 구분하는 기준은 단순히 시간이 아니라 작품의 주제가 무엇이냐에 달려 있다. 시간을 기준으로 범위를 구분 짓는 방법이 편리하긴 하지만, 우리는 십중팔구 작품 설명을 보지 않고도 작품을 보는 순간 그것이 현대미술인지 아닌지 구분할 수 있기 때문이다. 다양한 문화와 진보된 과학기술이 서로 영향을 주고받는 글로벌 세계에 사는 우리에게 말을 하는 주체는 다름 아닌 예술 그 자체이다.

현재라는 순간을 해석하는 작업은 좀처럼 쉽지 않고, 현대라는 사회를 이해하는 일 역시 혁신적인 기술과 새로운 접근방식을 요구한다. 예술가들은 자기 생각을 가장 적절하게 묘사할 수만

있다면 그림이든 조각이든 영화든 사진이든 퍼포먼스든 아니면 완전히 새로운 과학기술이든 어떠한 매체라도 이용할 것이다.

현재라는 순간을 해석하는 작업은 좀처럼 쉽지 않고, 현대라는 사회를 이해하는 일 역시 혁신적인 기술과 새로운 접근방식을 요구한다.

때로 어떤 작품은 미적 가치보다 아이디어, 정치적 관심, 감정의 자극으로 주목을 받을 수도 있다.(⋯1로) 사실 지난 수십 년 동안 많은 예술작품이 특정 이슈(페미니즘, 에이즈에 대한 인식, 대지의 활용 등)와 관련이 있거나 혹은 응용 철학의 한 형태로 인간의 상태를 연구하는 수단이 되었다. 현대미술은 우리가 사는 세계와 직면한 쟁점들을 곰곰이 되새겨 보고 고민해 볼 수 있는 계기를 마련해 주었고, 덕분에 우리는 예리하게 사회를 의식할 수 있게 되었다.(⋯1로) 과거 어느 때보다 사회적 이슈를 주제로 작업하는 예술가가 많아졌고, 이 예술가들은 오늘날 우리 사회가 변화하는 방식에 적극적으로 대응하고 있다. 세상이 앞으로 나아감에 따라 우리의 의견도 진화하고 관점도 달라지듯이 현대미술도 같은 길을 걷고 있다.

티노 세갈, <이것은 무척 현대적이다>

이런저런 생각에 잠겨 미술 전시장 안으로 들어서는데, 갑자기 어디선가 전시장 지킴이 세 명이 내 앞으로 뛰어나왔다고 상상해 보자. 그들은 팔을 흔들고 손가락을 꿈틀거리고 온몸을 흔들면서 나를 둘러싼 채 이렇게 노래하듯 읊조린다. "오, 이것은 무척 현대적이야, 현대적이야, 현대적이고말고." 그 사람들이 전시장 지킴이가 아니라는 사실을 깨닫기도 전에 세 사람은 원래 있던 자리로 되돌아가 멈추며 외친다. "이것은 정말 현대적이야!"

　　이 장면을 어떻게 설명해야 할까? 설명은 제쳐놓고, 이게 도대체 뭘까? 일단 퍼포먼스가 아니란 건 알겠다. 퍼포먼스는 전통적인 극장의 수동적인 관객을 전제하기 때문에 티노 세갈Tino Sehgal은 이 용어를 피한다. 대신 작가는 그것을 '연출된 상황'이라고 표현하며, 미술관 관리자부터 아이들까지 참가자 모두를 '퍼포머'가 아닌 '해석자'라고 부른다. 그들은 관객이 미술관을 방문했을 때 일반적으로 거치는 흐름을 가로막으며 관객 개개인의 참여를 유도한다. 또한, 오브제라는 용어도 적절하지 않다. 오브제라고는 건물 자체뿐인 장소에서 작가는 유희 방식과 규칙 몇 가지만 제시할 뿐, 나머지는 해석자와 선택받은 관람객이 서로 교류해 저절로 의미가 생겨나도록 내버려 둔다.

　　세갈은 세상에 이미 너무 많은 사물이 존재한다고 여겨 자신의 작품에 대해서는 어떤 물질적 변환도 거부한다.(⋯ I로) 그래서

티노 세갈은 자신의 작업을 사진으로 남기지 못하게 한다.

글로 쓴 지시문이나 전시 도록, 사진 자료 따위는 존재하지 않는다. 그의 작품을 사려고 해도 계약서나 문서도 따로 작성하지 않아서 공증인이 출석한 가운데 작가가 구두로 하는 말을 그대로 믿는 수밖에는 별도리가 없다.

그래서 〈이것은 무척 현대적이다This is So Contemporary〉(2005)는 정말 현대적인가? 물론이다! 2005년 당시 미술계는 춤추는 전시장 지킴이를 미술 작업으로 받아들일 준비가 되어 있지 않았다. 하지만 이제 와 생각해 보면 사람들이 그토록 놀란 게 오히려 의아하게 여겨질 정도이다. 지금 세갈의 작업은 벽돌 한 무더기나 똥이 담긴 캔처럼 자연스럽게 현대미술의 세계로 스며든 듯 보인다.(⋯ E로) 지금도 현대미술은 계속해서 규칙을 무너뜨리고 게임의 성격을 바꾸는 한편, 자신의 영역을 넓히면서 영원히 새로워질 수 있다는 걸 스스로 증명하고 있다. 그래서 우리는 현대미술을 접하면 항상 이런 느낌을 받게 된다. '오, 이것은 정말 현대적이다!'

D

Dream Academy
How do art students become artists?

드림 아카데미
예술학교 학생은 어떻게 예술가가 될까?

매년 수많은 학생이 전 세계 곳곳 수백 개의 예술학교에 입학한다. 하지만 다들 알다시피 가르친다고 아무나 예술가가 되는 것은 아니다. 그렇다면 예술학교 학생은 어떻게 예술가가 되는 걸까?

물론 모든 예술가가 예술학교 졸업생은 아니지만, 대개는 미술 학사 학위를 받기 위해 학교에 들어간다. 다른 전문분야와 마찬가지로 학교마다 각기 다른 명성과 전통을 지니기 때문에 자신에게 맞는 학교를 선택하는 일은 매우 중요하다. 어떤 예술학교는 학과를 '회화', '조각', '영상과 뉴미디어'처럼 분명하게 전공을 구분해 놓고 입학할 때부터 선택하게 하지만, 어떤 예술학교는 '순수 미술'이라는 좀 더 전체론적인 영역 안에서 교육을 받도록 환경을 조성하기도 한다. 어느 쪽이든 대체적인 교육과정은 거의 같다.

예술 교육의 핵심은 무엇보다 작업실에서 진행하는 실습에 있다. 학생들은 작업할 공간을 각각 배정받아 자신만의 아이디어를 고민하고 새로운 것을 시도하는 등 연습을 통해 기량을 갈고닦는다. 비록 졸업 전시회의 비중이 가장 크긴 하지만 학생들은 1년에 서너 번은 소규모의 '중간 보고' 형식의 전시에도 참여한다. 교육 일정에서 주요 행사로 다뤄지는 이러한 전시는 학생들에게 작업을 마무리하는 데 동기 부여가 되므로 꼭 필요한 장치다. 전시는 작품을 관객에게 보여 스스로의 실력을 테스트하는 기회일 뿐 아니라 전시를 기획하는 방법을 배우는 소중한 장이기도 하다.

예술학교 학생 모두가 작업만 한다고 생각하는 것도 무리는 아니지만 실상은 조금 다르다. 학부생들은 거의 매일 에세이를 쓰거나 강의를 듣는 일로 하루를 보내게 될 가능성이 크다. 미술사를 비롯한 이론 수업을 통해 학생들은 과거에 어떤 일이 있었는지 배움으로써 자신의 작업에 대해 깊게 이해하고, 앞으로 어떤 방식으로 이 분야에 기여할지 결정하는 데에도 도움을 얻는다.

그다음으로 그룹 비평 시간이 있다. 비평 수업은 학기 내내 정기적으로 진행되는데, 한 학생이 지도교수와 몇몇 동기들이 참석한 가운데 현재 진행하고 있는 작업을 발표하면 나머지 사람들은 작품과 아이디어에 관해 세밀하게 분석하고 냉정하게 토론한다. 괜히 비평이라고 부르는 것이 아니다. 이런 시간을 통해 학생들은 마지막 남은 신념 한 조각을 붙들기 위해 자기 생각을 되돌아보고 발전시키고 변호하는 방법을 배우게 된다. 종종 자신도 현직 예술가인 지도교수가 비평 시간에 참석해 대화의 방향을 잡아주고 참고할 만한 예술가, 평론가, 작품을 제시하면서 학생 작품이 한 단계 도약할 수 있도록 여러 방법을 제안하기도 한다.

그러면 졸업 후에는 어떻게 될까? 졸업 무렵이 되면 학생들은 작가 작업실의 조수로 아르바이트를 하거나 프리랜서로 작품을 설치하는 일 따위를 하면서 전문가의 세계에 한 발을 들여놓는 경우가 많다. 이렇게 경제적인 부담을 해소하면서 자신의 작업에 집

중할 수 있는 여건을 마련한다. 한편 미술 석사 학위를 선택하는 학생들도 있다. 석사 과정에서는 학생의 독립된 연구를 매우 중요하게 여기기 때문에 학생들은 작업실에서 더 많은 시간을 보내고, 과목도 자신의 관심사에 따라 자유롭게 선택한다. 석사 과정은 졸업전시회와 논문으로 끝이 나며 논문을 통해 현대미술과 비평의 문맥 안에서 자기만의 예술적 시각을 제시해야 한다. 석사 학위 청구전은 갤러리스트, 큐레이터뿐 아니라 컬렉터도 오는 무척 중요한 행사이다. 이제 막 프로의 세계로 입문하는 신진 예술가가 예술 세계의 관객들에게 2년간의 작업 결과를 선보이는 데뷔 무대라고 할 수 있다.

과거에 어떤 일이 있었는지 배움으로써 자신의 작업에 대해 깊게 이해하고, 앞으로 어떤 방식으로 이 분야에 기여할지 결정하는 데에도 도움을 얻는다.

뻔한 말처럼 들릴지 모르겠지만 예술학교를 졸업했다고 어떤 결과가 얻어지지는 않는다. 그저 새로운 시작일 뿐이다. 일단 학교를 졸업하면 학생은 준비가 됐건 안 됐건 진짜 세상으로 내던져지고, 그때가 비로소 진짜 예술가가 되는 방법을 배우는 순간이다.

인턴십

설령 학점이 매우 좋은 미술사 또는 전시기획 전공자라 하더라도 대학을 졸업하자마자 바로 원하는 직업을 갖게 될 가능성은 매우 희박하다. 석사 학위가 있다 하더라도 종종 관련 분야의 경험을 함께 요구하기 때문에 대학원 학기 중에 인턴으로 일하는 경우가 흔하다. 미술 분야의 커리어를 원하는 많은 이들에게 인턴십은 이제 통과 의례가 되었다. 그 말은 곧 전시기획이나 미술 관련 서적을 출판하는 일부터 갤러리, 스튜디오를 관리하는 일까지 거의 모든 직종에서 인턴십을 요구한다는 뜻이다.

무급·유급과 관계없이 인턴십 기간은 서너 주가 되기도 하고 서너 달이 되기도 한다. 한편 인턴 직원의 하루는 행정 업무로 가득하다. 인턴에게 주어지는 업무량은 상당히 많은 편인데 작가들에 대한 자료를 수집·정리하기도 하고 전시회에 사용할 라벨을 조정하기도 하고 도록에 사용할 이미지의 저작권 문제를 처리하기도 한다. 미술계가 중요한 업무 보조의 많은 부분을 인턴에게 심하게 의존한다는 사실에는 의심의 여지가 없다.

어떤 대가를 치르고라도 경험을 쌓으려는 인턴의 간절함을 특히나 경쟁이 치열한 이 분야에서 그런 식으로 이용하는 것은 착취라는 주장이 나오게 된 이유이기도 하다. 다행스럽게도 무급 인턴십은 예전보다 많이 줄었지만 동시에 중요도가 떨어지는 일부 업무에 자원봉사자를 투입함으로써 인턴십 프로그램의 가치 역시

많이 떨어졌다. 그리고 이제 막 전문 분야에 발을 들여놓은 사람이 첫 직장에 안착하기도 전에 끝없이 인턴 경력만 쌓고 있는 게 아니냐는 우려의 목소리도 높다.

그럼에도 여전히 인턴십 제도가 굉장히 가치 있는 경험이라는 것은 부정할 수 없다. 누구나 들어가고 싶어 하는 유명 미술관과 갤러리의 여름 인턴십 자리는 꿈의 직업으로 가는 결정적 발판이며 현대미술의 어떤 분야가 자신에게 맞는지 직접 경험해 볼 좋은 기회이기도 하다. 또한, 인턴십은 인맥을 쌓기에도 매우 좋다. 다음 세대의 미술 전문가들에게 현장 실습 과정에서 쌓은 우정은 평생 지속될 견고한 네트워크가 될 것이다.

"그러니까 예산 문제를 창의적으로 해결하기 위해서 우리 무급 인턴이 친절하게도 수석 큐레이터가 되어주기로 동의했습니다."

파블로 엘게라Pablo Helguera, 〈아툰Artoon〉 시리즈 중 〈무급 수석 큐레이터Unpaid Chief Curator〉, 2008~현재

E

Emperor's New Clothes
What makes it art?

벌거벗은 임금님
무엇이 그것을 예술로 만들까?

마르셀 뒤샹Marcel Duchamp이 남성용 소변기에 'R.무트R. Mutt'라고 사인해 1917년 뉴욕 독립미술가전에 출품했을 때, 위원회 측은 작품이 아니므로 전시할 수 없다고 이를 거절했다. 손쉽게 구할 수 있는 대량 생산된 제품을 작품으로 전시하겠다는 뒤샹의 생각은 한마디로 말도 안 되는 일이었다. 모름지기 예술가는 독특하고 섬세한 솜씨로 공들여 작품을 만드는 숙련된 창조자라는 생각이 수세기 동안 이어져 왔는데, 뒤샹은 스스로 '레디메이드'라고 지칭한 이 작품으로 그 생각에 정면으로 도전했다.

순수 미술이란 정교하게 갈고 닦은 선과 형태를 다루는 솜씨와 기술, 대가의 기교가 합쳐져 이루어지며 우리가 감탄하고 존경해야 할 대상이라는 생각이 지금도 지배적이다. 현대미술 작품을 보고 사람들이 몹시 언짢아하는 이유도 바로 그런 장인의 솜씨가 빠져 있는 걸 눈치챘기 때문이다. 그러나 사진, 영상, 퍼포먼스 작품이 점점 늘어나면서 더는 이런 종류의 기술이 어떤 작품을 미술사의 기록으로 받아들이는 데 있어 전제조건이 될 수 없는 게 명백해 보인다.

사실 '이게 예술이야?' 하고 묻기보다는 '뭔가가 예술로 변신하는 순간은 언제부터지?'라고 묻기 시작하면 모든 것이 훨씬 더 흥미로워진다. 1966년 칼 안드레Carl Andre가 전시장 바닥에 직사각형 모양으로 깔끔하게 쌓아 올린 120개의 벽돌 더미를 전시했을

때 미술관이라는 맥락과 공간이 지닌 권위 덕분에 이 하찮은 물건은 예술작품으로 승화되었다. 그러나 모든 게 그리 간단하지만은 않다. 안드레의 〈등가 VIII Equivalent VIII〉라는 작품을 미술사에서 의미하는 전통적인 조각의 개념을 뒤엎으려는 시도로 본다면 이 작품은 단순한 벽돌 무더기 이상의 의미를 담는다. 그런 생각이 처음 싹트던 시기에 안드레와 비슷한 생각을 하던 미국의 다른 조각가들도 조각이 뭔가를 표현해야 한다는 기대를 해방시키기 위해 모든 열정과 에너지를 쏟아부었다. 미니멀리스트라고 이름 붙여진 그들은 동료 화가와 함께 자신의 작품을 기하학적인 모양과 간단한 색채로 단순화하면서 재료에 집중하고 기본적인 형태에 강조점을 두었다. 안드레는 대리석이나 청동으로 만든 조각품을 전시할 때 사용하던 받침대에서 작품을 내려놓았고, 벽돌 더미처럼 평범한 물체를 작품으로 전시해 의식적으로 자신의 작품이 기존의 예술 개념과 대치되도록 했다.

갤러리라는 공간이 지닌 맥락이 어떤 사물을 예술로 정의되도록 돕는 역할을 하지만 그렇다고 모든 논쟁이 끝난 것은 아니다. 고려해야 할 다음 질문은 '나는 이것이 미술이라고 믿는가?'이다. 이 질문에 대답하려면 예술작품은 제안이라는 사실을 먼저 이해해야 한다. 그것은 어떤 사물을 예술로 보라고 청하는 초대장과 같다. 그리고 새로운 시각으로 보고 다른 지침에 따라 접근해 보기를 권

한다. 예술가는 자신의 작품이 내포한 강한 의도가 관객에게 어떤 의미를 끌어내는 데 도움을 준다고 믿기 때문이다.

예술작품은 제안이다. 그것은 어떤 사물을 단순히 부분의 합으로만 보지 말고 예술로 보라고 청하는 초대장과 같다.

결론적으로 벌거벗은 임금님 앞에서 벌거벗었다고 큰소리로 외칠지 말지 결정하는 사람은 관객 개개인이다. 어떤 사물이 예술인지 아닌지 묻고 싶은 충동을 잠시 억누른다면 그런 일련의 질문에 빠져 허우적대는 일은 곧 작품과 관계 맺기를 거부한다는 의미밖에 되지 않는다는 것을 쉽게 이해할 수 있다. 예술에 대한 인식은 사람들의 가치관과 현실이 변하듯 함께 변화한다. 그리고 한 세대에게는 하찮게 여겨지던 사물이 어느 날 갑자기 다른 세대에겐 예상치 못했던 의미를 가져다줄 수 있다. 여하튼 미술 세계에 몸담은 사람이라면 누구라도 '이거 예술 맞아?'라는 물음이 식상하고 부적절하다고 느낄 것이다. 그러니 이제는 '이게 어떤 점에서 의미가 있지?'라고 질문해 보면 어떨까?

피에로 만초니, <예술가의 똥>

피에로 만초니Piero Manzoni의 요청으로 만들어진 이 작품의 표면에는 다음과 같이 적혀 있다.

> 예술가의 똥, 정량 30그램, 신선하게 보존됨, 1961년 5월에 생산되어 저장됨

1961년, 만초니는 한 달여 기간 동안 이런 통조림 90개를 제작해 각각 에디션 넘버를 붙인 뒤 진품임을 보증하는 서명을 남겼다. 그리고 모노그램으로 디자인한 라벨에는 4개의 다른 언어로 각각 상품명을 적어 시장에 내놓았다. 당시 이 통조림의 가격은 통조림과 같은 무게의 금값으로 책정되었으며, 지금은 그보다 훨씬 더 비싸게 거래되고 있다. 사실 이 작품은 주요 미술관이 한 캔을 억 단위로 구매할 때마다 사람들 사이에 엄청난 논쟁을 일으키며 계속해서 대중의 관심을 받고 있다.

이 이야기를 듣고 모두 농담이라고 생각했다면 작가가 작품을 만든 의도의 반은 이해했다고 볼 수 있다. 만초니는 이 작품을 통해 예술가에 대한 컬렉터의 기대와 미술 시장을 함께 조롱하려고 했다. 같은 해에 그는 이런 기록을 남겼다. "컬렉터가 작가에게 친밀한 무언가, 정말 개인적인 무언가를 원한다면, 여기 예술가가 직접 싼 똥이 있다. 이 똥이야말로 진정한 작가의 것이다." 그는 인간

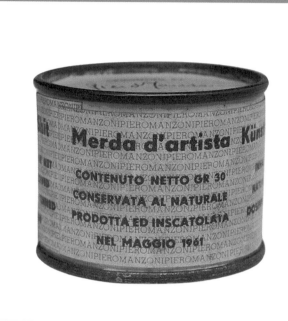

피에로 만초니, 〈예술가의 똥Artist's Shit〉, 1961

의 자연스러운 배설 행위를 포장, 마케팅하고 새롭게 브랜드화해 창의적인 활동으로 재탄생시켰다. 만초니는 예술작품으로서의 오브제가 소비주의와 상업주의의 메커니즘에 철저히 속박되었다고 느꼈다. 사람들은 인간이 만들어낼 수 있는 최고의 정점에 미술작품이 있다고 여겨 예술품으로 만들어진 최종 결과물을 미화해 마치 고급 상품을 다루듯 했다. 전례 없이 작가 자신에게 초근접한 만초니의 똥은 독특함으로 무장한 진정한 작품이다. 그래서 우리 같은 일반인이 만들어낸 비루한 버전과는 구별된다.

　　그런데 이 작품에는 항상 따라붙는 질문이 하나 있다. 정말 캔 속에 똥이 들어있긴 할까? 하지만 내용물을 확인하자고 이렇게 비싼 작품을 함부로 훼손할 수도 없는 일이라 이런 불확실성이 작품에 아이러니한 요소를 한층 더 가미하고 있다. 캔은 똥으로 가득할 수도 있고 텅 비어있을 수도 있다. 캔 속에 뭔가가 있든 없든 그 사실을 안다고 과연 달라질 게 있을까? 아마도 없을 것이다. 중요한 것은 사람들이 작품이 지닌 환영과 신비를 사들였다는 사실이다. 50년이 넘는 긴 시간 동안 만초니의 〈예술가의 똥〉은 미술 시장의 본성과 부조리함을 재치 있고 신랄하게 비판하는 작품으로 여전히 남아 있다. 신선하게.

F

Flashmobs
What's next in the art world calendar?

플래시몹
미술계의 다음 일정은?

매년 베니스, 시드니, 런던, 홍콩 같은 도시는 최신 미술작품을 만나려는 예술가, 큐레이터, 갤러리스트, 기자, 컬렉터, 그리고 학생으로 붐빈다. 만약 미술계에 종사하는 사람이라면 그의 연간 스케줄은 분명 주요 아트페어와 비엔날레를 중심으로 돌아갈 것이다. 아트페어와 비엔날레가 생겨난 지 겨우 30년에서 40년밖에 되지 않았지만, 짧은 기간 동안 이 두 행사는 현대미술을 위한 가장 중요하고도 눈에 띄는 현장이 되었다.

2년마다 열리는 비엔날레는 비교적 새로운 장르의 대규모 국제 전시회로서 한 도시 내의 여러 장소에서 서너 주 또는 서너 달에 걸쳐 진행된다. 대개 초대 큐레이터(예술감독, 예술총감독이라고 부름)의 아이디어를 통해 전체적인 틀이 만들어지며, 초대 큐레이터는 관련 강의, 퍼포먼스, 워크숍, 출판 등의 프로그램뿐 아니라 새로운 위원단과 작품을 선정하는 일까지 행사 전반을 총괄한다.

전 세계 미술계를 한 곳으로 집결시키는 비엔날레는 현대미술의 공식적인 상태를 점검하는 중요한 자리이다. 이런 행사들이 겉으로는 비슷하게 보일지 모르지만 행사마다 처음 탄생하게 된 역사, 문화, 지형적 배경은 모두 다르다. 5년에 한 번씩 열리는 도큐멘타(1955~)는 전후 독일의 문화적 목소리를 대변하기 위해 카셀에서 생겨났으며, 광주 비엔날레(1995~)는 한국의 민주화를 기념하기 위해, 요하네스버그 비엔날레(1995~1997)는 아파르트헤이트

(예전 남아프리카 공화국의 인종 차별 정책)의 종말을 축하하기 위해 시작되었다. 이 야심 찬 프로젝트들은 우리가 정치, 인종, 정체성, 세계화, 탈식민주의와 관련된 문제에 직면할 때마다 그 주제에 관한 사회적 논의가 활발히 이루어지도록 열린 토론의 장을 마련하는 역할을 한다.

미술계의 달력에서 비엔날레 못지않게 중요한 행사가 바로 아트페어이다. 크고 작은 규모의 상업 갤러리들은 새롭게 발견해낸 작품, 오래전부터 사랑받아온 걸작을 전시하기 위해 전 세계를 날아간다. 한편 컬렉터들은 세계 곳곳에서 온 젊고 감각 있는 예술가를 찾기 위해 아트페어를 방문한다. 비엔날레와 마찬가지로 아트페어 역시 지금은 국제적인 행사가 되었다. 현재 대표적인 아트페어로 일컬어지는 아트바젤Art Basel은 바젤과 마이애미, 홍콩에서,(⋯ N으로) 그리고 프리즈 아트페어Frieze Art Fair는 런던과 뉴욕에서 관람객을 맞이한다.

일정 기간 작품을 전시하는 아트페어의 주요 목적은 작품을 사고파는 것이지만, 평소 관람이 어려운 개인 소장품을 전시하기도 하고, VIP를 위한 작가 작업실 방문 투어를 진행하거나 유명 큐레이터 또는 지식인을 초청해 강연회를 열기도 한다. 이 모든 이벤트가 아트페어에 더해져 미술 애호가라면 절대 놓치고 싶지 않은 흥미진진한 행사가 되었다. 더불어 아트페어 기간은 지역 미술 관

런 기관과 신인 작가에게도 무척 중요한 시기이다. 그들은 이 기간에 맞춰 전시회 스케줄을 조정하여 행사가 사람들에게 최대한 많이 노출될 수 있도록 한다.

> 만약 미술계에 종사하는 사람이라면 그의 연간 스케줄은
> 분명 주요 아트페어와 비엔날레를 중심으로 돌아갈 것이다.

이제는 단순한 미술 이벤트 자체의 의미를 넘어선 비엔날레와 아트페어는 매번 전시가 반복될수록 더욱더 중요하게 자리매김하고 있다. 이 행사들은 예술의 흐름이 지리적, 경제적, 지적으로 막히지 않고 폭발적으로 개방될 수 있도록 플랫폼 역할을 하고, 새로운 세대의 예술가들이 국제적인 명성을 얻을 수 있도록 지원한다. 또한, 도시들이 좀 더 영구적인 예술 기반을 만들고 지역 예술 활동을 지원하도록 자극해 도시의 문화적 지위를 끌어올릴 기회도 마련한다.(⋯ U로)

미술계 종사자들이 국제전시를 찾는 이유 가운데 하나는 단순히 작품 관람을 위해서가 아니라 동료들과 네트워크를 쌓고 컬렉터를 만나 설득하는 시간을 갖기 위한 목적이 크다. 그러나 대부분의 비평가나 큐레이터들은 겨우 며칠을 할애해 먼 곳을 여행하고 바쁘게 전시에 참여한다. 그러다보니 온전히 전시를 관람하고

이해해 제대로 된 판단을 내리기에 한계가 있는 것도 사실이다. 특히 비엔날레는 행사 특성상 기간이 한정적이고 외국인 관객의 취향에 맞추어 전시를 기획하는 경우가 많아 현지 지역 사회와 장기간 교류하는 데는 실패했다는 지적을 받고 있다. 또 아트페어는 화려하고 극적인 볼거리, 팔리는 미술에만 치중한다는 비난도 계속 이어지고 있다.

계속해서 넘어가는 미술계의 달력에서 미술계 엘리트들은 비엔날레와 아트페어에 참가함으로써 미술에 관련한 최신 정보를 습득한다. 그러므로 언젠가 햇볕이 쨍쨍 내리쬐는 12월의 마이애미에 가게 된다면, 바로 해변으로 가지 말고 근처 아트페어에 들러 무엇이 그토록 야단법석인지 직접 눈으로 확인해 보라.

베니스 비엔날레

1895년에 처음 개최되어 '모든 비엔날레의 어머니'라는 별명이 붙은 베니스 비엔날레는 미술계에서 가장 중요한 행사 가운데 하나이다. 예술가에게 비엔날레는 이름을 알리고 국제무대에 데뷔할 발판인 동시에 평생 경력에 중요한 기록으로 남을 순간이다. 큐레이터에게는 예술에 대한 새로운 아이디어를 시험해보고 접근할 수 있는 플랫폼이며, 예술 분야에 몸담은 다른 이들에게는 한 장소에서 수많은 예술가를 만날 수 있는 기회의 공간이다.

베니스 비엔날레는 크게 예술총감독이 기획하는 대규모 전시와 국가관 전시로 나누어지며, 다양한 부대 행사가 함께 진행된다. 각 나라의 국가관은 커미셔너 한 사람이 독립적으로 기획하는데, 커미셔너는 그해 자기 나라를 대표하는 예술가나 단체를 선정해 작품을 전시한다. 베니스의 동쪽 끝에 위치한 유명한 공원, 자르디니Giardini 주변에는 30개의 나라를 위해 특별히 건립되어 영구 운영되는 구조물이 흩어져 자리하고 있다. 최근 몇십 년 사이 참가국 수는 빠르게 증가하는 반면 전시 공간은 부족하다 보니, 많은 국가가 자르디니 공원 바깥에 임시 전시장을 마련하고 있어 베니스의 여러 섬 지역으로 전시 공간이 확장되고 있다.

그리고 자르디니에도 규모가 큰 전시장이 있어 메인 주제전의 일부가 전시되는데, 그해 비엔날레를 위해 특별히 임명된 감독이 전체 전시를 총괄한다. 기획전의 또 다른 일부는 옛 조선소 및

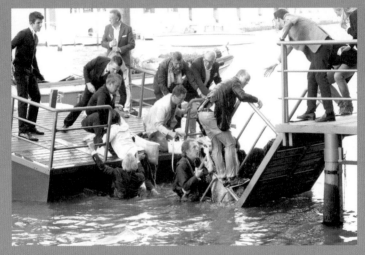

2015 베니스 비엔날레에서 프라다 파운데이션^{Prada Foundation}을 찾은 방문객들이 대운하의 교각 일부가 붕괴하면서 물에 빠진 모습

무기고 건물이었던 아르세날레^{Arsenale} 근처에서 열리며, 그 안에도 몇몇 국가관이 설치되어 있다. 예술총감독의 선출은 항상 미술 세계의 가장 뜨거운 뉴스인데, 그 이유는 비엔날레의 예술 감독직이 아마도 큐레이터로서 가장 영예로운 자리이기 때문이 아닐까 싶다. 선택된 예술총감독은 관객이 예술을 다른 방식으로 생각해 볼 수 있도록 실험적인 작품을 전시해 자신만의 비엔날레를 만든다. 그러므로 '누구누구의 비엔날레'라고 하는 식으로 선정된 큐레이터의 이름이 그해 비엔날레와 동의어로 불려도 전혀 이상한 일이 아니다.

2년마다 열리는 베니스 비엔날레는 관광객, 지역 주민, 예술 전문가 모두가 5월부터 11월 사이에 베니스에 가지 않으면 안 될 완벽한 변명거리를 제공한다. 스파게티를 먹고 아페롤 스프리츠 칵테일을 마시며 현대미술이 보여주는 놀라운 작품 세계를 즐기고 싶다면 베니스, 그곳으로 가야 한다.

G

Geeks and Techies
When did it all get so technical?

신기술 마니아
언제부터 기술이 모든 걸 잠식했을까?

예술과 과학기술은 전혀 어울리지 않을 것 같지만 역사를 통해 살펴보면 과학기술은 늘 예술가들에게 새로운 표현 도구를 제공했다. 레오나르도 다 빈치가 카메라옵스큐라(드로잉의 보조 도구로 사용했던 광학적 장치)를 사용한 15세기부터 인터넷 아트가 출현한 지금까지 과학기술의 진보는 항상 새로운 작품 형태를 만들고 사람들이 그것을 이해하는 데 중심 역할을 해왔다. 그리고 어쩌면 당연하게도 둘 사이의 긴밀한 관계는 지난 50년간 떼려야 뗄 수 없는 사이가 되었다고 할 수 있다.

사진의 초창기 시절부터 예술가들은 움직이는 이미지에 대해 실험했지만, 영상을 작품의 매체로 사용하게 된 것은 비디오가 발명된 이후였다. 1960년대 후반에서 1970년대 초반, 비디오카메라 가격이 내려가고 휴대가 편리해지면서 예술가들은 테이프를 제작하기 시작했다. 테이프는 반복해서 기록하고 즉시 재생할 수 있었다. 이렇게 새로운 자유를 얻은 예술가들은 즉흥적인 실험을 할 기회가 더 많아졌고, 예전처럼 최종 결과물을 한 장면 한 장면 계획할 필요가 없어졌다.

또한, 비디오는 순간적으로 벌어지는 퍼포먼스 아트와 연습 과정을 기록하는 데 완벽한 매체임이 증명됐다.(⋯ S로) 예술가들은 객관성, 정확성, 정보, 매스컴을 상징하는 도구인 비디오를 감시의 개념, 그리고 공공과 개인 사이의 경계를 연구하는 용도로도 사

용했다. 게다가 이 매체는 상영 시간이 정해져 있고, 전통적인 미술 오브제와는 다른 방식으로 관람하고 주의를 기울여야 했다. 이렇게 전시 경험을 완벽하게 바꾸어 놓은 비디오 아트의 꼬리를 물고 다음과 같은 질문들이 잇따랐다. 예술작품을 기술로 조작한다면 예술의 진정성과 고유성이라는 개념에 어긋나지는 않나? 디지털 방식으로 만들어진 작품은 어떻게 전시되고 저장되어야 할까?(⋯→T로) 심지어 이것을 예술이라고 할 수 있을까?(⋯→E로)

비디오를 이용한 실험이 활발해진 동시에 다른 과학기술과 물질이 개발되면서 예술은 새로운 영역으로 빠르게 확장되었다. 과학기술은 곧 조각의 소재(백남준의 텔레비전 작품, 댄 플래빈Dan Flavin 의 형광 튜브를 이용한 작품 참고)로 사용되었고, 알고리즘과 코드는 새로운 디지털 미학(데이터를 도면화하는 출력장치인 컴퓨터 플로터가 처음 개발되자 이 기계를 이용해 무작위로 그림을 그린 만프레드 모어Manfred Mohr 와 인터넷 초창기 시절 HTML 코드로 온라인 드로잉을 그린 조안 힘스커크Joan Heemskerk, 더크 페스만Dirk Paesmans 두 명의 작가 그룹, 조디JODI 참고)을 창조해 냈다. 더욱 최근의 젊은 예술가들은 3D 프린팅, 소셜 미디어, 컴퓨터 게임으로도 작업을 하기 시작했다. 50, 60년 전의 기술로는 가능하지도 않았던 이 광범위한 작업을 아우르기 위해 다양한 의미를 내포한 '뉴미디어 아트'라는 용어가 탄생했지만, 지금은 이 매체들 대부분이 그렇게 새롭지도 않을뿐더러 예술가들은 항상 최신

도구와 물질, 즉 새로운 매체를 활용해왔다는 점에서 이 용어는 꽤 모순적이며 문제가 있다. 모든 것을 상징한다는 말은 결국 아무것도 상징하지 못한다는 말이나 다름없기 때문이다. 끝없이 확장하는 용어의 범위는 발전하는 과학기술에 미처 보조를 맞추지 못하는 사람들의 어려움을 대변하는 듯하다.

역사를 통해 살펴보면 과학기술은 늘 예술가들에게 새로운 표현 도구를 제공했다.

또한, 이러한 발전은 오늘날의 현대미술을 관람하고 소통하는 방식마저 바꾸어 놓았다. 디지털 시대는 예술작품의 창조, 유통, 판매, 지원 방법을 근본적으로 바꾸며 이 세상이 끝없이 이어지는 관계 사회로 변이하고 있음을 보여준다.(⋯▸ Y로) 요즘에는 집에서도 편하게 클릭 몇 번만으로 예술작품의 이미지와 정보를 접할 수 있으며, 한편 예술가들은 크라우드 소싱(대중Crowd과 아웃소싱Outsourcing의 합성어로 대중들의 참여를 통해 솔루션을 얻는 방법. 자금이 없는 예술가나 사회활동가 등이 자신의 프로젝트를 인터넷에 공개하고 익명의 다수에게 투자를 받는 크라우드 펀딩도 여기에 속한다)을 통해 프로젝트 비용을 해결할 수 있고 갤러리스트의 도움 없이도 온라인에서 대중에게 직접 작품을 팔 수 있다.

과학기술이 사람, 시간, 지형의 관계를 급진적으로 바꾸어
놓은 이 시대에 진정 현대적인 예술이라면 이러한 변화를 반영해
야만 한다. 사실 새로운 매체를 받아들이고 이해하여 지금의 복잡
한 시대상을 드러내는 것만큼 경쟁력 있는 예술 방법이 또 있을까?

인터넷 아트

1989년 월드 와이드 웹의 탄생은 인종과 성별을 넘어 존재하는 온
라인 커뮤니티의 새 시대를 예고했다. 이 새로운 사이버 공간은 매
우 빠르게 성장해 초기 '넷 아트^{Net Art}'가 다양하게 발전할 수 있는
토대가 되었다. 예술가들은 미술 시장과 갤러리의 유통 구조에 의
존하지 않는 작품을 온라인에 만들었고, 인터넷상에서 생산과 관
람이 모두 가능한 이 작품을 관객들은 집과 사무실에서 접할 수 있
게 됐다.

　　인터넷 초창기 시절, 전 세계의 예술가들은 온라인 커뮤니
티에 모여 웹호스팅과 웹 아트 큐레이팅을 통해 아이디어와 작품
을 교류했다. 1990년대 말, 닷컴 기업이 호황을 이루며 인터넷이
대기업화되자 예술가들도 이에 대응하기 시작했다. 예를 들면, 자
신들을 '기업 조각^{Corporate Sculpture}'이라고 설명하는 이토이닷코퍼레
이션^{etoy.CORPORATION}(1994년 사이트 개설) 같은 온라인 회사는 세계적
으로 많이 이용되는 검색 엔진 몇 곳에 침투해 주요 검색어를 '검열
^{Censorship}', '속박^{Bondage}', '포르셰^{Porsche}'가 들어간 키워드로 바꾸는 대
규모의 디지털 '납치'를 실행에 옮겼다. 이 작업은 인터넷 사용자 대
부분이 온라인의 자연스러운 콘텐츠라 여기는 구조가 사실은 기업
이익에 따라 개발되고 통제된 것임을 보여주려는 시도였다.(⋯R로)

　　더욱 최근에는 인터넷 사용자들이 블로그와 소셜 미디어
플랫폼을 통해 직접 정보를 구축하는 일이 가능해지면서, 존재하

에반 로스, 〈인터넷 풍경: 시드니, 2016 Internet Landscapes: Sydney, 2016〉 시
리즈 가운데 일부

는 콘텐츠를 이해하고 걸러내고 선택하여 전시하는 능력을 기반으로 이 엄청난 양의 정보에 접근하는 일 자체가 예술적 기술의 형태로 새롭게 부상하고 있다. 동시에 많은 예술가가 인터넷을 지원하는 물리 구조에도 주목하고 있는데, 이 구조를 종종 신비로운 '클라우드Cloud'에 비유하기도 한다. 에반 로스Evan Roth의 웹을 기반으로 한 〈인터넷 풍경〉 시리즈는 해저 광케이블이 육지와 만나는 지점을 추적하여 전 세계에 걸친 인터넷 케이블과 서버가 자신의 기반을 계속해서 뻗어 나가는 모습을 보여주고 있다. 무한한 도전 가능성이 새롭게 열린 이 시대에 예술가들은 인터넷이 기존의 구조를 바꾸는 다양한 모습을 이제 막 탐구하기 시작했을 뿐이다.(··· Y로)

Histories
Whose story is the story of art?

역사
미술사는 누구의 이야기일까?

많은 사람이 알고 있듯 서양 미술사는 고대 그리스·로마 시대에서 시작해 미켈란젤로, 렘브란트, 피카소와 같이 익숙한 몇몇 이름을 거친 뒤 뉴욕에서 활동한 앤디 워홀의 캠벨 수프 캔에 이른다. 하지만 조금만 더 깊이 살펴보면 이 역사는 서구, 또는 북미 지역에서 활동한 작가들만 등장하는 이야기라는 것을 발견할 수 있다. 그렇다면 우리는 한번 물어봐야한다. 왜 우리가 아는 미술사는 백인 남자들만을 중심으로 이루어졌을까? 여성이나 유색인종 작가는 존재하지 않았나? 그들이 만든 작품은 모두 형편없었던 걸까?

이런 관점에서 많은 예술가와 미술사학자, 큐레이터, 미술관 연구원들은 기존 미술사의 정당성에 대해 의심하고 있으며 이 질문들은 그 중 극히 일부일 뿐이다. 여성, 유색인종, 비서구권 출신, 성 소수자 예술가를 포함한 미술사를 새로 쓰려는 시도는 결과적으로 기존의 미술사가 '백인 이성애자 남성들만의 이야기'라는 사실을 드러낸다. 그리고 서양 미술사의 저자들은 나아가 남성/여성, 백인/유색인, 고급문화/저급문화, 문명화/비문명화처럼 사회에 널리 인식되어온 반대 개념 사이에 우열이 있음을 다시금 확인시켜 주었다. 미술사는 당연히 계급, 성, 인종이라는 측면에서 지배계층의 시각으로 쓰인 것이 명백하다. 한편 여기에 속하지 못한 다른 모든 예술품은 공예로 분류되었고 '원시적', '이국적', '모방작'이라고 묘사되거나 배제되었다.

미술사를 새로 쓰기 위한 노력의 중심에는 '이 미술사는 누구의 이야기인가?'라는 질문이 존재한다. 예술가 프레드 윌슨Fred Wilson은 작품 활동과 전시 기획을 통해 이 질문에 오랫동안 천착해왔다. 그는 1992년 메릴랜드 역사협회Maryland Historical Society를 통해 획기적인 개인전을 열었는데, 전시장 앞의 안내판에는 '이 안에서 또 다른 역사를 만나게 되리라'라고 선언하기도 했다. '박물관 파헤치기Mining the Museum'라는 제목의 전시는 놀랍고 풍자적인 병렬 배치로 박물관의 소장품 대부분을 새롭게 보여주었다. 예를 들면, 〈금속공예Metalwork〉(1793~1880)라는 제목 아래에는 은으로 만든 화려한 다기 세트와 함께 같은 시기에 제작된 노예용 쇠사슬을 함께 전시했다. 찻잔 세트는 이전부터 '은 식기류Silverware' 부문에 전시되어 있었지만, 쇠고랑은 전혀 전시된 적이 없던 물건이었다. 그런 것들은 박물관이 말하는 역사의 일부가 아니었기 때문이었다. 이런 식으로 윌슨은 물건을 나란히 배치함으로써 우리의 분류 시스템이 불편한 진실을 숨길 수 있다는 사실과 함께 역사는 결코 단지 한 사람만의 이야기가 아니라는 걸 정확히 보여주었다.

윌슨은 자신의 작품을 통해서 이 주제를 더 깊이 파고들었다. 〈보안된 풍경Guarded View〉(1991)은 머리가 없는 검은색 마네킹을 설치한 작품으로, 마네킹은 뉴욕에서 제일 잘나가는 미술관 네 곳의 보안요원 유니폼을 입고 있다. 대개 보안요원은 사람들의 관람

을 방해하지 않도록 '보이지 않게' 교육을 받지만, 이 얼굴 없는 보안요원 상은 전시장 앞 정면에 설치됐다. 윌슨은 작품에 대해 이렇게 말했다. "…이 작품은 실제 내가 미술관에서 일했던 기억을 바탕으로 한 작업이에요. 나는 몇 년 동안 미술관으로 출근하면서 나와 다른 보안요원들, 그리고 식당 종업원, 건물 관리인 모두가 미술관에서 일하는 아프리카계 미국인 혹은 유색인종일 뿐이라는 사실을 알게 됐어요. 반면에 미술관에 전시하고 소장할 작품을 선택하는 일, 작품을 어떤 식으로 묘사하고 의논할지 방법을 결정하는 일, 그러니까 전문 직종에는 우리 같은 사람이 아무도 없더군요." 이 작업으로 윌슨은 미술관, 그리고 더 나아가 사회를 움직이는 권력 구조(이 경우에는 계층과 인종 둘 다)에 주의를 환기했다.

미술사를 새로 쓰기 위한 노력의 중심에는 '이 미술사는 누구의 이야기인가?'라는 질문이 존재한다.

윌슨은 흑인 예술가들을 20세기 미술사에 집어넣기 위해 격렬하게 투쟁했던 대표적인 인물이다. 이런 사람들의 노력을 바탕으로 현재 미국의 주요 미술관 대다수가 아프리카계 미국인 예술가에 대해 헌신적인 학술 연구와 전시를 진행하는 한편 작품을 매입하여(…Q로) 그들의 예술 세계를 인정하기 위해 노력하고 있다.

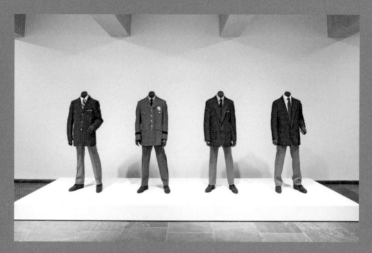

프래드 윌슨, 〈보안된 풍경〉, 1991

하지만 이 사례는 새로 쓰는 미술의 역사 가운데 단지 일부일 뿐이며, 이 과정에서 세계화는 제일 앞에서 엄청난 기폭제 역할을 하고 있다. 지금까지는 다른 문화에 비해 유럽 문화를 특별 우대하는 유럽 중심의 사고방식이 지배적이었다면, 현재 유행하는 '초국가주의Transnationalism' 또는 '글로벌 미술사' 같은 용어들은 서구 중심의 편향된 미술 동향에서 벗어나고 있다는 신호로 볼 수 있다.

다양한 문화와 지역 출신의 예술가들을 한자리에 불러 모으는 대규모의 국제 미술전도 그 숫자가 급격히 늘며 다음과 같은 질문을 유도하는 데 한몫했다. 세계 곳곳에서 동시에 제작된 유사한 예술 작업을 어떻게 이해해야 할까? 식민지화 정책을 통해 한 나라의 예술과 문화가 다른 나라에 강제로 주입되면 어떤 일이 벌어지는가? 영향력과 독창성이라는 측면에서 그것은 무엇을 의미하는가? 전 세계에서 벌어지는 예술가들의 활동을 모두 아우른 미술사가 가능하기는 할까? 바꿔 말해 글로벌 미술사는 가능한가? 비록 접근 방식도 다양하고 주제도 더 구체적이긴 하지만, 이 질문들은 구시대의 미술사에 반대하는 다수의 목소리를 하나로 모은 현재 상황을 반영하고 있다.

위험 없는 전쟁터는 있을 수 없듯이 새로운 미술사를 쓰려는 시도는 큰 용기가 필요한 작업이다. 현재 미술계는 배타적이라는 비난을 피하거나 할당된 인원을 채우기 위해 그저 형식적으로

여성 또는 유색인종 예술가를 포함시킨다는 비판의 목소리가 끊이지 않는다. 그리고 주변화한 다양한 소수 그룹의 각기 다른 투쟁의 역사는 무시한 채 다문화주의라는 이름으로 함께 뭉뚱그리는 행위도 똑같이 문제다. 이런 과정은 옳은 길로 가는 첫걸음이지만 우리 전체가 함께 나아갈 역사에 대해 진심으로 다시 생각하지 않는다면 잊힌 인물과 운동들을 부활시키는 작업만으로는 절대로 충분하지 않을 것이다.

예술가 개개인의 다양한 경험을 진정으로 대표하고, 모든 사람의 이야기를 담는 역사를 쓰는 일은 가능할까? 아마도 불가능할 것이다. 하지만 윌슨이 보여줬듯이 궁극적으로 새로운 관점을 갖는 일은 가능한 일일 뿐 아니라 반드시 해야 하는 일이다. 우리는 끊임없이 증명하고 질문하며 새롭게 기준을 조정해야 한다. 그럴 때 미술의 역사는 더욱 풍요로워질 수 있다.

게릴라 걸스

1989년, 자신들을 게릴라 걸스^{Guerrilla Girls}라고 부르는 익명의 여성 예술가 한 무리가 뉴욕 메트로폴리탄 미술관에 전시된 작품 가운데 여성 누드와 남성 누드의 비율을 계산하며 '고추 숫자 세기' 프로젝트를 실행에 옮겼다. 그 결과, 전체 작품 가운데 여성 작가의 작품은 겨우 삼 퍼센트 미만이지만, 누드 작품의 팔십삼 퍼센트는 여성이라는 사실이 드러났다. 이 수치는 다음과 같은 질문을 던지게 한다. "여성은 메트로폴리탄 미술관에 들어가려면 벌거벗어야 하는가?"

　　게릴라 걸스는 자신들을 '로빈 후드, 원더우먼, 배트맨처럼 몰래 숨어서 좋은 일을 하는 영웅들의 전통을 잇기 위해 마스크를 쓴 페미니스트'라고 소개한다. 그들은 성차별, 인종차별, 예술과 대중문화의 붕괴에 반대하는 투쟁을 할 때마다 고릴라 마스크를 쓰고 활동한다. 이 그룹은 1984년 뉴욕 현대미술관^{MoMA}에서 열린 '현대 회화 및 조각에 대한 국제적 개관^{An International Survey of Recent Painting and Sculpture}' 전시에 반발하며 처음 결성되었다. 그 전시는 뉴욕 현대미술관이 새롭게 확장 공사를 마친 후 열린 첫 공식 행사로, 전 세계에서 가장 중요한 현대미술 작품과 예술가에 대해 점검해 보려는 의도로 기획되었다. 그런데 전시에 참여한 백육십구 명의 예술가 가운데 여성은 열세 명뿐이라는 사실이 알려지자, 여성 예술가들은 이에 항의하며 미술관 앞에서 시위를 벌였다. 그때 이후로 게릴라

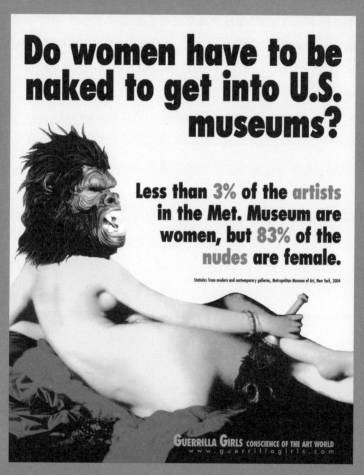

여성은 미국의 미술관에 들어가려면 벌거벗어야만 하는가?
메트로폴리탄 미술관에 소장된 여성 작가의 작품은 겨우 삼 퍼센트 미만이지만, 누드 작품의
팔십삼 퍼센트는 여자 누드이다.

걸스는 미술계 내의 성차별과 인종차별에 맞서 싸우기 위해 시위 활동을 조직하고 도발적이면서도 재미있는 포스터, 스티커, 게시판 등을 제작하면서 독특한 형태의 예술운동을 다양하게 펼쳐나갔다.

그들이 제작한 가장 유명한 포스터 가운데 하나인 〈여성 작가의 장점The Advantages of Being a Woman Artist〉(1988)에는 '여든이 넘어야 전문적인 일을 다시 시작할 수 있음', '경력과 집에서 애 키우는 일 중 하나를 선택할 기회가 생김', '애인이 더 어린 여자 때문에 나를 차버리면 일할 시간을 더 많이 얻을 수 있음'과 같은 여성 작가만이 얻을 수 있는 열세 가지의 혜택이 풍자적으로 나열되어 있다.

'노골적인 부당한 대우를 모른 체하는' 현실을 드러내기 위해 그들은 세상에 (특히 미술계에) 성으로 인한 불평등이 얼마나 깊게 뿌리박고 있는지 (그리고 여전히 진행 중인지) 보여주며 투쟁을 벌이고 있다. 고릴라 마스크와 웃음기 없는 진지한 농담, 그리고 구체적인 정보로 무장한 이 익명의 여성 활동가들은 미술계가 공공 컬렉션과 전시 활동에 대해 비판적으로 점검하는 계기를 마련했고, 이런 활동은 지금도 계속 이어지고 있다.

I

It's the Thought That Counts
Can a concept be a work of art?

중요한 건 생각이다
개념도 작품이 된다고?

1967년, 미국 작가 솔 르윗Sol LeWitt은 주요 미술 잡지《아트포럼 Artforum》에 다음과 같은 글을 기고했다. '개념 미술에서 가장 중요한 부분은 아이디어와 발상이다. 개념 형태의 작업을 할 때는 전체를 계획하고 결정하는 일이 먼저이고, 이후의 구체적인 제작은 그저 형식적으로 뒤따르는 확인 과정일 뿐이다.' '개념 미술에 관한 짧은 글Paragraphs on Conceptual Art'이라는 제목의 기사가 나간 후, 이 새로운 형태의 미술 장르는 곧 개념 미술이라고 불리기 시작했다.

개념 미술은 주로 1960년대 중반에서 1970년대 중반 사이에 미국, 유럽, 라틴아메리카의 예술가들이 '완성된 오브제는 작품이 담고 있는 의미에 비해 중요하지 않다'는 생각을 전제로 실험했던 미술 사조를 일컫는다. 종종 개념 미술을 뉴욕에서 활동한 소수의 예술가로 한정 짓는 사람들도 있지만, 이 사조는 응집력 강한 예술운동이라기보다는 세계 각지에서 유사한 경향이 동시에 전개되는 형태로 나타났다.

이 시기를 가장 잘 대표하는 작가인 조셉 코수스Joseph Kosuth는 〈하나이면서 셋인 의자One and Three Chairs〉(1965)라는 작품을 통해 하나의 '의자'를 일반적인 의자, 의자를 찍은 사진, 그리고 의자의 사전적 정의, 이렇게 세 가지 방식으로 표현했다. 그는 사물, 이미지, 언어를 사용해 의자의 의미를 동등하게 끌어낼 수 있다는 것을 직접 보여주었는데, 이 작업을 통해 아이디어가 상징하는 사물과 별개

로 독립해 존재할 수 있다는 점과 하나의 의미가 여러 다른 형태로 표현될 수 있다는 사실을 입증했다.

오늘날 개념 미술에 대한 아이디어는 예술의 형태에 대한 전반적인 인식에 고루 스며들었다.

개념 미술의 또 다른 형태는 지시문 자체를 작품으로 삼는 것으로, 가이드라인을 제시해 그에 따라 다양한 형태를 취할 수 있도록 하는 작업이다. 예를 들어, 1968년 솔 르윗은 다른 사람이 보고 따라 할 수 있게 지시문과 설계도로만 이루어진 '벽 드로잉'이라는 시리즈 작업을 시작했다. 이 작품은 누가 언제 어디서라도 주어진 지시문에 따라 그림을 그릴 수 있도록 설계했기 때문에 참여한 사람에 따라, 그림을 그린 공간에 따라 결과물의 형태가 달라진다. 오노 요코^{Yoko Ono}의 지시문에 따라 그려진 회화 시리즈 중 하나인, 〈스노우 피스^{Snow Piece}〉(1963) 같은 작품에는 이렇게 적혀 있다. "눈이 온다고 생각해 봐요. 눈이 사방에서 계속 내리고 있어요. 한 사람과 이야기를 나누고 있는데 당신과 그 사람 사이에 눈이 오는 거예요. 그 사람이 눈에 덮였다고 생각될 때 대화를 멈추세요." 그녀는 물리적으로 그림을 그릴 수도 있었지만 그 과정을 관람객의 손에 맡겼다. 그리고 관람객의 마음속에 자기 생각이 연상되게 하는

과정을 거쳐 의미가 존재하도록 만들었다.

　간단한 아이디어도 예술이 될 수 있다는 이런 급진적인 개념과 함께 기존의 예술을 판단하는 잣대가 되었던 미의 기준, 숙련된 솜씨, 시장성 등의 중요성도 많이 감소하게 됐다.(⋯ Z로) 모두가 무비판적으로 받아들이던 예술의 정의와 가치에 대해 재평가하려는 노력은 사실 예술가들이 예술기관과 시장의 권위에 도전할 방법을 모색하려는 시도와 동시에 일어났다. 개념 미술가들은 쉽게 사고팔 수 없는 작업을 하면서 예술의 상품화를 막기 위해 노력했다. 동등하게 예술가가 물리적인 작품을 만들어 내놓지 않을 수도 있다는 사실은 작품이 가치가 있는 진품임을 드러내는 데 상징적 역할을 하던 전통적인 '예술가의 손'이라는 개념을 뒤집었다. 예술이 반드시 무언가를 만들 필요는 없다는 이런 생각은 음악에서부터 광고에 이르기까지 다른 분야에서도 여러 가능성을 여는 역할을 했으며, 개념 미술은 회화나 조각과 동등한 장르로 인정받게 되었다.

　이렇게 오늘날 개념 미술에 대한 아이디어는 예술에 대한 전반적인 인식에 고루 스며들었다. 그래서 비전문적인 의미로 '개념'이라는 말이 쓰이면, 예술적 솜씨로 다룬 작품처럼 전통적 관념을 따르지 않은 예술을 대신하는 말이 되었다. 사실 1960년대와 1970년대의 개념 미술의 기본 정신은 어떤 형태도 예술이 될 수 있

다고 주장한 마르셀 뒤샹의 위대한 발상을 이어받았다고 할 수 있다.(⋯ E로) 오늘날 활동하는 많은 예술가는 자신이 전달하고자 하는 아이디어에 가장 적합한 형태를 선택하기 위해 한 매체에서 다른 매체로 자유롭게 작업 형태를 바꿔가며 작업을 한다. 어떻게 보면 이 모두가 개념 미술 덕분이다.

　　그렇다면 터너상을 받은 영국 작가 마틴 크리드Martin Creed의 〈작품 No.227: 계속해서 켜졌다 꺼졌다 하는 조명Work No.227:The lights going on and off〉(2000) 같은 현대적인 개념 미술 작업은 어떻게 이해해야 할까?(⋯ I로) 제목이 알려주듯이 이 작품은 전시장 안의 조명이 5초간 켜졌다가 꺼지기를 영원히 반복하는 식이다. 본질적으로 이 작업에는 어떤 내용물도 없다. 작가는 무엇도 더하지 않고 그저 존재하는 공간에 간단한 설비만 갖추어 관객의 관람을 방해한다. 크리드는 이 작업은 '세상에 잉여물을 만들어 내는 일' 없이 예술 활동을 하는 방법을 찾으려는 바람에서 나온 작품이라고 설명했다. 간단한 행동만으로 관람객들은 텅 빈 전시장에 대해, 그리고 그 혼란스러운 상황에서도 어떤 실마리를 찾으려 애쓰며 거기 서 있는 자신에 대해 더 잘 알게 된다. 한 예술기관의 벽과 벽 사이에 설치된 이 작업은 문맥에 의해 어떻게 의미가 생성되는지 보여주고 있다. 결국, 전시장이 아닌 다른 곳이었다면 이런 상황은 그저 전기회로의 고장으로 생긴 일일 뿐이기 때문이다.

하지만 상까지 받은 크리드의 이 작품을 모든 사람이 훌륭하다고 생각한 것은 아니다. 한 언론 매체는 '어떤 예술가 한 사람이 역겨운 작품이라며 전시장에 달걀을 던지기까지 했지만, 콘셉트에 가치가 있다고 주장하는 그 전시는 지금도 계속 진행되어 사람들을 화나게 하고 있다.'며 혹평하는 기사를 싣기도 했다.

크리드의 조명 난센스가 발표된 지 10년이 넘었지만 개념 미술은 아직도 논쟁을 피하지 못하고 있다. 예를 들어 2016년 마리아 아이히호른Maria Eichhorn이라는 작가의 〈5주, 25일, 175시간5weeks, 25days, 175hours〉(2016)이라는 작품은 대중과 언론계를 또 어리둥절하게 만들었다. 런던 치즌헤일 갤러리Chisenhale Gallery에서 열린 전시에서 작가는 전시장 문을 닫고 갤러리 직원 모두에게 유급 휴가를 주어 전시 기간 동안에 하고 싶은 일을 마음껏 하게 했다. 그 기간에 직원들은 매주 수요일 한 번호를 제외하고는 전화도 받지 않았고, 이메일도 전혀 확인하지 않았다. 아이히호른은《아트포럼》과의 인터뷰에서 "갤러리 자체와 실제 전시는 문을 닫은 것이 아니라 공공 영역과 사회로 자리를 옮긴 것으로 보아야 한다."라고 말했다. 갤러리 직원에게 주어진 자유 시간도 사실은 일하는 시간이라는 설명이었다. 노동 시간과 취미 시간이 점점 더 구분하기 어렵게 서로 얽히고 있지만 좀처럼 멈춰 서서 자신을 되돌아보지 않는 현대인들에게 시간에 어떤 가치를 두며 살고 있냐고 작가는 묻고 있다.

마틴 크리드, 〈작품 No.227: 계속해서 켜졌다 꺼졌다 하는 조명〉, 2000

우리가 예술로 그것을 받아들이든 아니든 대부분의 사람은 이미 개념 미술이 미술이라는 데 동의하고 있다. 솔 르윗이 "아이디어만으로도 예술작품이 될 수 있다."고 선언한 때가 1967년인데, 반세기가 지난 지금까지도 그의 말에는 강한 힘이 실려 있음을 느낄 수 있다.

펠릭스 곤잘레스-토레스, '캔디 스필스'

쿠바 태생의 미국 작가 펠릭스 곤잘레스-토레스Felix Gonzalez-Torres는 1990년에서 1993년까지 '캔디 스필스candy spills'로 알려진 무제 작품 19점을 전시했다. 각 작품의 재료는 수백 개의 사탕, 초콜릿으로 작가는 전시장 구석에 이 재료를 쌓아놓거나 바닥의 정해진 구역에 고루 깔았다. 그렇게 하라는 노골적인 지시문이 있었던 건 아니지만 관람객들이 원한다면 마음껏 사탕을 가져가도록 했다. 어떤 경우에는 주최 측에서 작품 형태를 계속 유지하기 위해 줄어든 양만큼 사탕을 다시 채워 넣기도 했다. 사탕이 줄어들었다가 다시 채워지는 과정을 통해 '캔디 스필스'는 영구적으로 상태가 변화하는 인터랙티브 조각이 되었다. 작가가 직접 설명한 것처럼 이 작업은 '고정된 형태와 한결같은 성질을 지닌 조각품을 만드는 대신에 사라지고 변화하며 불안정하고 깨지기 쉬운 형상을 만들려고' 노력한 결과였다.

　　하지만 이 작업은 단순히 형태적 제약을 거부한 조각을 넘어 상실의 삶에 대한 고찰이 담긴 작품이기도 했다. 작품 '무제Untitled'(플라시보Placebo)(1991)와 '무제Untitled'(플라시보-풍경-로니를 위해 Placebo-Landscape-for Roni)(1993)에서 작가는 에이즈 치료법을 개발하는 과정에서 사용됐던 위약을 사탕으로 비유해 표현했고, 전 세계에 엄청난 충격을 주었던 걸프 전쟁(1990~1991)에서 영감을 얻어 '무제 Untitled'(웰컴 백 히어로스Welcome Back Heroes)(1991)라는 작품에는 풍선껌 바

주카포를 소재로 사용하기도 했다.

'캔디 스필스'시리즈 가운데 가장 잘 알려진 '무제^{Untitled}'
(L.A.의 로스의 초상^{Portrait of Ross in L.A.})(1991)는 여러 색상의 포장지로 싼
사탕 175파운드(약 80킬로그램)를 전시장 구석에 수북이 쌓아둔 것
으로, 1991년 에이즈로 죽은 작가의 동성 연인, 로스 레이콕을 추
모하는 서정시 같은 작품이다. 여기서 사탕의 무게는 건강한 사람
의 일반적인 몸무게를 가리킨다. 그러니까 관람객이 가져가는 사
탕은 죽기 전 레이콕의 체중 감소를 확인하고 상기시키는 물리적
인 신호로 해석할 수 있다. 숨겨진 의미를 알든 모르든 이 전시를
찾은 관람객은 환자가 겪은 고통을 기록하고 그를 기억하는 집단
의식에 참여하게 된다. 또한 예술작품을 통해 공유된 경험은 그들
마음속에 깊은 유대감을 불러오게 한다. 이 작업은 매우 가슴 아프
고도 개인적인 추도식인 동시에 끊임없이 변화하는 삶에 대한 개
념적 선언이기도 하다.

펠릭스 곤잘레스-토레스, '무제Untitled'(플라시보-풍경-로니를 위해), 1993
'골드러시: 금으로 만들어진, 또는 금을 주제로 한 현대미술'의 설치 모습, 뉘른베르크 쿤스트할레Kunsthalle Nürnberg, 독일, 2012년 10월 18일~2013년 1월 13일

J

Joining the Dots
What do curators do?

참여와 연결
큐레이터는 어떤 일을 할까?

모든 전시의 뒤편에 보이지 않게 존재하는 큐레이터의 손은 관객과 관객이 경험하는 작품 사이에서 벌어지는 모든 상황을 조심스럽게 통제한다. 요즘은 음악 선곡에서부터 와인 컬렉션까지 다양한 분야에서 큐레이팅이라는 표현을 쓰지만, '큐레이터' 또는 '큐레이터십'의 기본 개념은 본래 미술관 또는 도서관의 소장품을 관리하는 사람을 지칭하는 말로 17세기에 처음 생겼다.

지난 50년 동안 큐레이터는 본래의 전통적인 역할보다 하는 일이 훨씬 많아졌다. 큐레이터는 팽창하는 오늘날의 미술계에 알맞게 새롭고 다양해진 역할을 모두 흡수하고 있다. 그래서 최근 큐레이터로 활동하는 사람들을 살펴보면 매우 다양한 모습으로 일하고 있는데, 독립적으로 활동하는 사람이 있는가 하면 미술관에 소속되어 일하는 큐레이터가 있고, 획기적인 전시를 추구하는 사람이 있는가 하면 역사적 사실을 근거로 작업하는 큐레이터도 있다. 지역을 거점으로 활동하기도 하고, 세계를 무대로 삼아 전시를 기획하기도 한다. 하지만 예나 지금이나 변함없는 사실은 큐레이터는 예술가와 예술, 그리고 대중을 잇는 힘을 가진 사람이라는 것이다.

현대미술을 전시하는 미술관의 전시 부서는 다시 여러 하위 부서들로 나뉘는데, 미술관마다 형태가 조금씩 다르다. 하위 부서를 나누는 기준은 크게 '매체'(회화, 조각, 드로잉, 영상)와 다루는 '시대'(20세기, 현대) 또는 '지역'(아시아, 라틴 아메리카)에 따라 구분되며,

부서마다 큐레토리얼 어시스턴트Curatorial Assistant, 어시스턴트 큐레이터Assistant Curator, 큐레이터Curator, 그리고 팀의 우두머리인 수석 큐레이터Chief Curator가 한 팀을 이룬다. 또한, 대부분의 미술관은 한 명 이상의 컬렉션 큐레이터Collection Curator를 두고 있다. 그들은 소장 작품을 전시할 새로운 방법을 모색할 뿐 아니라 미술관 영구 소장용으로 구입할 새로운 작품을 제안하기도 하고,('작품 취득Acquisition'이라고 부름) 관객의 눈높이에 맞춰 작품에 대한 글을 쓰거나 연구하는 일('해석Interpretation')을 맡기도 한다.(⋯ Q로)

대규모 미술관이든 소규모의 독립 전시 공간이든 단기 전시를 기획하는 핵심 과정은 전반적으로 비슷하다. 큐레이터가 먼저 전시 콘셉트를 제안하면 관련 작품과 작가에 대한 연구·조사가 시작되는 식이다. 작품 선정, 작품 대여 계약의 체결, 전시장 벽면의 색상 결정, 텍스트, 작품의 위치를 결정하는 일에서부터 전시 도록, 작품 운송, 보험까지 이 모든 일을 총괄하는 게 큐레이터의 역할이다. 때로는 전시팀이 전시 하나를 오픈하는 데 3~4년이라는 긴 시간이 걸리기도 하는데, 그럴 때 큐레이터는 전시를 운영하고 관리할 뿐만 아니라 기금 모금, 예산 집행, 전시 연출, 협상에 이르는 모든 역할을 맡는다.

그리고 기관이라는 한정된 범위를 넘어서 일하는 큐레이터도 있다. 통찰력이 뛰어난 사상가인 이들은 여러 전문 분야에 걸쳐

다각적이고 실험적인 접근 방식으로 새로운 전시를 시도하며, 비엔날레나 트리엔날레에 초대받아 아이디어를 구현하기도 한다. 이들은 기존의 전시 포맷을 새롭게 바꾸려는 반체제 운동가이며 동시에 세상에 질문을 던지는 사람들이다. 성공한 사람에게는 '슈퍼 큐레이터'라는 별명이 붙고, 미술계에서 가장 영향력 있는 인물로 주목받게 된다.(··· L로)

큐레이터는 작품을 선정하고 전시 도록을 제작하는 일부터 전시장 벽면의 색상을 결정하는 일까지 전시의 모든 부분을 책임진다.

또한 전 세계를 종횡무진으로 활동하는 독립 큐레이터 집단이 있는데, 이들은 조금의 망설임도 없이 자신을 큐레이터-비평가-작가-예술가-학자-아트 딜러라고 소개한다. 미술계가 영역을 확장할수록, 그리고 새로운 관심 분야가 늘어날수록 큐레이터들은 의욕에 넘쳐 자신만의 고유한 방식으로 새로운 역할을 개발하기도 한다. 하지만 때로 그것은 강제이기도 하다. 한편 큐레이터가 되려는 꿈을 가진 학생들은 미술사 학위를 따는 전통적인 과정을 따르거나 큐레이터 양성 프로그램에 등록하기도 하지만, 오늘날 큐레이터가 되는 길은 매우 다양하고 그 역할도 계속해서 진화하고 있다.

전시 스케줄, 아이디어에서 설치까지

전시는 어떻게 만들어질까?
큐레이터는 기본적으로 어떤 일을 하는 사람인가?

어느 날,
전시에 대한
기막힌 아이디어가
떠오른다.

이전에 비슷한 전시가 열린 적이 있었는지 확인해 본다.
잊지 말고 다른 사람(상사/동료/엄마)에게도 훑어보게 한다.

전시에 넣을 만한 작가와 작품을 생각해 본다.
스스로 물어볼 것:
- 그 작가와 작품이 서로 어울릴까?
- 각각의 작가 또는 작품이 전시에 어떤 영향을 미칠까?

전시 콘셉트를 제시하는 글/전시 제안서의 초안을 작성한다.
전시 콘셉트를 명확히 밝히는 작업은 잠재적인 참여 작가,
후원자 모집 및 언론 홍보에 매우 중요하다.

전시 공간이 있는가? ——————— YES ———

NO

전시 가능한 공간이 있는지 알아본다. 전문 전시장 외의 공간
도 고려해 보자. 예를 들면, 우리 집 부엌에는 작품 몇 개 정
도를 전시할 수 있을까?

작품 대여/위탁 계약서를 작품의 소유주에게 보낸다. 작품을 대여해주는 기관은 공공 미술관, 개인 컬렉터, 상업 갤러리가 될 수도 있고 작가가 직접 보유하고 있는 경우도 있다. 만약 작가와 직접 연락하고 있다면 작가에게 절차 및 의뢰 사항에 대해 작성한 계약서를 보낸다.

작품이 전시 가능한지 확인해서 작품 목록을 수정한다. 현실을 마주할 때이다.

해결할 문제들:

- 특별히 설치가 어려운 작품이 있는가?
- 작품 대여료가 있는지, 있다면 예산 범위 내에서 지출할 수 있는가?
- 의료안전규정을 위반하는 사항은 없는가?
- 작품은 운반이 가능한가?

이제는 전시 작품 목록을 다시 정리해 볼 때이다. 전시 콘셉트는 있지만, 정확히 무엇을 전시할 것인가? 누가 그리고 어떤 작품이 전시를 가장 이상적으로 보여줄까? 작가들의 작업실을 방문하고 갤러리와 연락해 보자. 자신만의 전시를 고민해라.

세부사항까지 집어넣어 예산 집행 계획을 짠다. 이 예산안은 앞으로 득이 될 수도 있고, 독이 될 수도 있으므로 시간을 들여 꼼꼼히 내용을 파악한다.

YES

전시 스케줄을 짠다. 전시 개최일 직전까지 각 업무의 타임라인을 반드시 작성한다. 이즈음 인턴을 뽑는 것도 좋은 방법이다.

전시 자금이 있는가?

NO

전시 제안서를 만들어 알린다. 정부나 단체에서 주는 보조금과 후원자를 찾고, 인터넷을 샅샅이 뒤진다. 네트워크를 활용하라. 지금은 돈이 필요하다!

작가의 승낙 여부, 작품 대여 조건에 따라 전시 콘셉트를 수정·보완한다.
공간을 어떤 방식으로 채울 것인지 고민해 레이아웃 초안을 만든다.

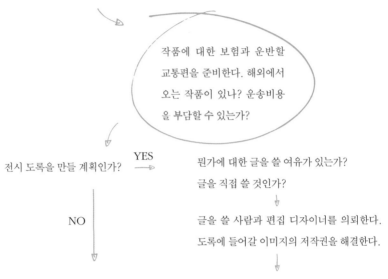

작품에 대한 보험과 운반할 교통편을 준비한다. 해외에서 오는 작품이 있나? 운송비용을 부담할 수 있는가?

전시 도록을 만들 계획인가? YES → 뭔가에 대한 글을 쓸 여유가 있는가?
글을 직접 쓸 것인가?

NO

글을 쓸 사람과 편집 디자이너를 의뢰한다.
도록에 들어갈 이미지의 저작권을 해결한다.

벽에 붙일 작품 라벨, 텍스트, 전시 안내문을 작성한다. 전시장에 사용할 그림이나 사진, 글꼴과 크기, 전시장 벽면의 색상을 결정한다.

전시 평면도를 최종적으로 결정짓고 기술자에게 미리 연락해둔다.
전시장 중간에 뜬금없이 자리 잡은 기둥은 도대체 어떻게 처리한담?

홍보 방법을 생각해 본다. 언론에 배포할 글을 쓴다.
• 관객은 누구인가? ?!
• 온라인 및 오프라인상의 어떤 플랫폼을 활용할 것인가?

오프닝 초청장을 보낸다. 작가를 위한 교통편과 숙소를 예약한다.
아 참, 예산. 다시 확인해 봐라.

집으로 가서 뻗는다.

내일 또 다른 전시가 기다리고 있다.

야호! 드디어 오프닝 저녁이다. 샴페인(또는 맹물, 예산에 따라)을 한 잔 마시자. 손님들에게 했던 말을 또 하고 또 할 마음의 준비를 한다.

전시장 스태프들에게 전시에 대해 간단히 설명해 준다.

• 무엇에 대한 전시인가?

• 사람들이 작품을 만져도 되는가?

큰일이다! 정신을 바짝 차려야 한다. 항상 한 가지씩은 꼭 잘못되게 마련이다.

사소하지만 잘못된 일이 있다면 모조리 해결한다.

당신은 모든 일을 훌륭하게 잘 처리하고 있다!

전시의 모든 부분에 대해 마음을 바꾼다. 모든 사람이 열 받는다.

전시의 모든 부분에 대해 작가들이 마음을 바꾸지 않도록 설득한다. 그들이 삐치지 않도록 노력한다.

최종 평면도를 천만번 수정한다. 설치 시작. 이때 난장판이 되기에 십상이다.

• 모두 자기들이 무슨 일을 하고 있는지 알고 하는가?

• 그 사람들은 자기가 해야 할 일을 하고 있는가?

출판물을 인쇄소에 보내기 전에 교정을 본다. 이때 인턴의 고마움을 알게 될 것이다.

다음 2주 동안의 개인적인 약속은 모두 취소한다.

휴대폰에 항상 주의를 기울인다. 잠은 잊을 것.

K

Knowing Your Audience
Can art really be for everyone?

관객 파악하기
모두를 위한 예술은 정말 가능할까?

전시장에 한 발 들어서자, 갑자기 행실에 세심한 주의를 기울여야만 할 것 같은 생각이 들어 등을 좀 더 곧추세우고 이해하기 어려운 용어를 써가며 바보 같은 말을 하지 않으려고 힘껏 애쓴다. 이런 기분 모두 잘 알고 있으리라. 많은 사람이 미술관을 불편해하고 어색해한다. 오늘날 대부분의 미술관이 바꾸려고 무척 노력하는 부분도 바로 그런 점이다.

근본적으로 예술 기관의 첫 번째 의무는 대중이 예술을 쉽게 이해하도록 돕는 일이다. 그래서 많은 미술관이 '교육' 또는 '행사 및 체험' 부서를 갖추고, 진행되는 전시의 의의를 알리고 아이들, 어른들, 지역 주민, 예술 분야 전문가, 해외 관광객 등 가능한 많은 잠재 관객에게 접근하려고 노력을 기울인다. 각양각색인 관객을 끌어들이는 좋은 방법 중 한 가지는 개개인에 맞춰 제작된 이벤트나 프로그램을 진행하는 것이다. 장애인을 위한 미술관 투어, 학교 워크숍, 가족 참여 프로그램, 학술 심포지엄, 강연 및 좌담회 등이 이에 속한다. 또한, 사람들의 관심을 끌기 위해 온라인 커뮤니티도 활용한다. 온라인 매거진과 블로그를 열어 방명록을 만들고 실시간으로 강의와 공연을 중계하기도 하고, 초대 작가와 큐레이터가 직접 트위터를 하기도 한다.

미술관은 이런 부지런한 행동과 더불어 새로운 관객의 정체성을 파악하는 데에도 상당한 자원을 투자하고 있다. 이는 관객을

추상적인 무리가 아니라 다양한 관심을 지닌 개인으로 받아들이는 근본적 이해에서 파생되었다. 그래서 대중에 관한 조사와 봉사 활동, 그리고 지원 활동을 통해 일부 부류의 사람들이 미술관에서 소외감을 느끼는 이유에 대해 파악한다. 몇몇 기관은 이 문제의 해결책으로 특정 관객을 선정해 조언자 역할을 맡기기도 한다. 그러면 그들은 지역 사회와 미술관 사이의 전달자 노릇을 하며 동료들의 관심을 끌 만한 연계 프로그램을 만드는 일을 돕는다. 그 결과 개인의 취향에 맞춘 다양하고 좀 더 역동적인 콘텐츠를 만들 수 있으며, 관객이 제작에 직접 참여했다는 점에서도 의의가 있다.

예술에 관해 수동적 소비자가 아닌 능동적 참여자가 되기를 바라는 관객이 늘면서 미술관의 이러한 시도 역시 더욱 시급해지고 있다. 소셜 미디어와 디지털 플랫폼을 통해 의견을 나누고 참여하는 데 익숙해진 요즘 같은 시대에는 창의적인 활동과 사회적 소통이 문화 참여에 필수 요소가 되었고 이런 흐름은 점점 더 빨라지고 있다. 더 많은 상호작용, 다시 말해 일방적 강의가 아닌 충분한 대화가 이루어져야 각기 다른 목소리의 다양한 해석도 받아들여지고, 사람들이 더 깊게 예술 활동에 참여할 수 있는 환경도 조성될 수 있다. 관객이 예술을 배우고 이해하고 감상하도록 돕는 미술관 에듀케이터들은 이미 알고 있는 지식을 바탕으로 의미의 깊이를 더한다는 개념에서 먼저 질문을 던지고 그다음에 설명하는 접근법

을 택하는 경우가 많아졌다. 그리고 미술관 직원들은 관객에게 작품을 가까이에서 들여다보라고 권하고 작품에 대한 개인적인 생각을 묻기도 한다. 그렇게 서로의 생각을 활발히 교환하는 것이 작품에 새로운 의미를 부여하고 생기를 가져다주는 방법이라고 믿기 때문이다.

소셜 미디어와 디지털 플랫폼을 통해 의견을 나누고 참여하는 데 익숙해진 요즘 같은 시대에는 창의적인 활동과 사회적 소통이 문화 참여에 필수 요소가 되었고, 그런 흐름은 점점 더 빨라지고 있다.

만약 예술을 향유하는 관객이 전체 인구의 극소수뿐이라면 현대미술은 과연 어떤 역할을 할 수 있을까? 그리고 예술에 대해 말할 자격이 있는 사람은 진정 누구일까?(… H로) 예술 체험이 개인적 경험이라면, 예술을 즐기는 가장 좋은 출발점은 관객들의 일대일 참여를 독려하고 그 느낌을 다른 사람과 나누게 하는 일일 것이다. 만약 미술관이 사람들에게 예술에 대한 영감을 주는 역할을 하고 싶다면 예술작품의 저장고보다는 창조 활동의 중개인으로 기능할 때 그 목표에 가장 잘 도달할 수 있지 않을까.(… Q로)

재미!

거대한 미끄럼틀, 공기를 넣어 부풀린 스톤헨지 바운시 캐슬(속에 팽팽하게 공기를 채워 그 위에서 아이들이 뛰어놀 수 있게 만든 놀이기구로 주로 성 모양이다), 천장까지 풍선으로 가득 채운 방. 현대미술에는 누구나 좋아할 만한 이런 재미있는 작품도 있다. 특히나 엄숙하고 위축될 수 있는 공간에서 예술작품 위를 마음껏 뛰어다니라고 한다면 사람들은 무척이나 즐겁고 힘을 얻은 기분이 들 것이다. 예술가와 미술관은 관객의 관심을 끌기 위해서 사람들이 살아있다고 느끼는 소재를 활용하려고 무척 애쓰는데, 이런 노력 덕분에 미술계 현안의 우선 순위에서 재미 요소는 점점 더 높은 자리를 차지하고 있다. 이들은 사람들에게 (목청껏 소리를 지르고 낯선 이와 대화하게 해) 평범한 사회적 행동을 깨뜨리게 하고, (10년간 함께 산 남편도 알지 못하는 자신의 단면을 재발견해) 장난기를 발동시키도록 부추기기도 하며, (삶의 걱정거리는 잊고) 경이감을 느끼면서 그 순간에 존재하도록 제안하기도 한다.(··· A로) 왜냐하면 재미에는 엄청나게 강한 힘이 내재되어 있기 때문이다.

하지만 사람들이 재미있는 작품에만 열광하며 페이스북에 올릴 환상적인 프로필 사진을 위해 몇 시간씩 줄을 서서 기다릴수록 그런 작품들은 대중을 즐겁게 하는 데만 몰두하는 아동 친화적인 작품이라는 비난 역시 점점 거세지고 있다. 또한 볼만한 구경거리에 굶주린 언론에 영합한다는 말까지 나오고 있다. 흥분한 관객

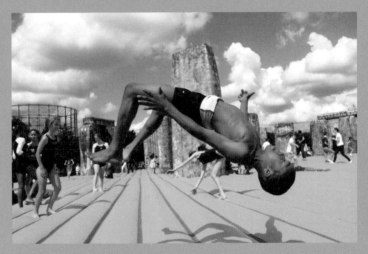

제레미 델러Jeremy Deller 작품 〈신성 모독Sacrilege〉, 2012에서 놀고 있는 아이들의 모습
이 작품은 글래스고 비주얼 아트 국제 페스티벌Glasgow International Festival of Visual Art과 런던시
가 공동으로 의뢰·제작하였으며, 영국예술위원회Arts Council England의 지원을 받아 영국 전
역을 순회 전시했다.

과 늘어난 방문객의 수치만 강조한다면 작품의 깊이는 결여된 채 즉시 이해할 수 있는 패스트푸드 같은 예술만 유행할 거라는 우려의 목소리가 높다. 비평가들은 이렇게 사람들의 감정을 즉시 불러일으키는(사람들이 '와우'하고 소리치게 만드는 요소를 가진) 예술작품은 관객이나 작가에게 생각할 기회를 주지 않는다고 주장한다.

그런 작품을 감각을 즐겁게 하는 예술로 볼지 아니면 단지 과장된 어린애들 놀이터 정도로 볼지는 개인의 판단에 달렸지만, 사람들에게 상상력을 불어넣고 예술이라는 영역에 쉽게 발을 들여놓게 한다는 점에서 분명 장점은 있다. 이런 작품을 접한 관객은 단순히 일요일 오후를 즐겁게 보낼 수도 있지만 새로운 영감을 발견하는 경험을 할 수도 있다. 여하튼 재미를 추구하는 예술작품을 만드는 이유는 모든 사람이 현대미술을 누릴 수 있도록 스스로 빗장을 풀어야 할 필요가 있다고 느낀 미술계의 다급함 때문이 아닐까. 또 여섯 살짜리 아이에게 미술관이 반드시 지루한 곳만은 아니라는 사실을 이해시키는 데 이보다 더 좋은 방법이 있을까?

L

Lovers and Haters
Who decides what matters?

사랑과 증오
무엇이 중요한지 누가 결정할까?

미술계에서 어떤 작가를 '인in'할지 '아웃out'할지 결정하는 사람은 누구일까? 분야마다 매년 '후즈후who's who(현존하는 유명 인물들을 선정해 프로필과 업적을 기록한 인명사전)'같은 인명록을 만들어 발표하는 목적이 그저 사람들 사이에 가십거리나 제공하자는 의도는 아닐 것이다. 미술계에서 누가 영향력을 행사하고 있는지 보여주는 이런 랭킹 순위에는 같은 이름이 여러 번 반복해서 오르기도 하지만 또 불쑥 사라지기도 한다. 1년 전만 해도 누구인지 전혀 몰랐던 어떤 예술가의 이름을 어느 날 갑자기 알아보았다면 그건 모두 이런 랭킹 순위 덕분일지도 모른다.

그럼 먼저 슈퍼큐레이터에 대한 이야기부터 시작해 볼까? 독립적으로 활동하기도 하고 기관에 소속되어 일하기도 하는 이 큐레이터는 엄청난 영향력을 가지고 있어서 사람들은 항상 그의 지적 호기심이 어디를 향하는지, 전시에 어떤 예술가를 선정하는지 큰 관심을 둔다.(⋯)로) 한스 울리히 오브리스트Hans Ulrich Obrist(런던 서펜타인 갤러리Serpentine Gallery의 전시 디렉터, 업계에서는'HUO'로 알려져 있다) 같은 큐레이터로부터 출품 제안을 받는 일은 곧 미술계로 '인in' 해도 좋다는 승낙의 표시와 같아서 그 작가는 곧 전 세계에 두각을 드러낼 가능성이 매우 커진다. 그런데 이런 특정 큐레이터가 왜 그토록 막강한 힘을 갖게 된 걸까?

왜냐하면, 그들은 미술 전시의 경험을 재고시키고 예술의

영역을 확장하는 작가를 집중 조명해 언제나 볼만한 전시를 만들기 때문이다. 이런 전시에 참여한 예술가는 사람들에게 인정받고 이름을 알리면서 이력이 화려하게 바뀌기도 한다. 전시 참여 경력이 또 다른 전시로 이어지고 언론에 오르내리며 작품 가격이 치솟는다. 또 갤러리와 컬렉터들의 뜨거운 관심을 한 몸에 받게 된다.

미술계에 영향력을 행사하는 사람들 가운데 주요 컬렉터도 빼놓을 수 없다. 인기 최고의 슈퍼큐레이터가 새로 기획한 전시라면 반드시 찾아가는 그들은 전 세계를 여행하면서 미술계의 떠오르는 유망 작가와 최신 화젯거리에 대한 정보를 얻는다. 세간의 이목을 좋아하지 않는 일부 컬렉터도 있지만 자신이 선택한 작가나 소장 작품 못지않게 유명한 컬렉터도 많다.

이들은 때로는 소장품을 전시하기 위해 개인 미술관을 짓기도 하는데, 데이비드 월시David Walsh가 오스트레일리아 태즈매니아에 지은 MONA 미술관Museum of Old and New Art이나 베르나르도 파즈Bernardo Paz가 브라질에 세운 이뇨칭 미술관Inhotim을 예로 들 수 있다. 비록 전문가의 조언에 따라 구입한 작품이라 하더라도 그들의 소장품은 컬렉터만의 독특한 취향이 드러난다. 엄격한 미술품 구입 정책 때문에 툭하면 작품 구입에 발목을 잡히는 공공 미술관에 비하면 지출이 훨씬 자유로운 이들은 더욱 더 큰 리스크를 감안하고 작품을 구입하기도 한다.(⋯ Q로) 찰스 사치Charles Saatchi와

YBA(Young British Artists의 약자로 1980년대 말 이후 나타난 영국의 젊은 미술가들을 지칭한다)처럼 특정 작가와 아주 밀접한 관계를 이루는 컬렉터도 있다. 그들은 작가의 명성과 작품 가격을 정상까지 끌어올리기도 하지만 팔겠다고 결심하는 순간, 다시 끌어내리기도 한다. 이 컬렉터들이 누구의 어떤 작품을 사고팔았는가는 실제로 미술 시장에 매우 큰 영향을 미친다.

1년 전만 해도 누구인지 전혀 몰랐을, 어떤 예술가의 이름을 어느 날 갑자기 알아보았다면 그건 모두 유행을 선도하는 이 사람들 덕분일지도 모른다.

요즘에는 작품 판매, 좋은 리뷰, 명성을 얻는 모든 과정이 매우 빠르게 진행되면서 예술가도 하룻밤 사이에 유명 인사가 되는 시대가 되었다. 그러다 보니 좀 더 신중하게 연구한 끝에 판단을 내놓았던 한때 꽤 중요한 비중을 차지하던 예술 비평가들의 역할이 점점 잊혀가는 게 사실이다. 비평가는 역사적 사실과 분야의 관련 지식을 활용해 자신의 주장을 정당화하거나 전후 관계를 설명하는 사람들로서, 미술사학자와 저널리스트, 일부 블로거들까지 이 전문가 범위에 들어간다. 약간의 명성이라도 없는 것보다는 낫다는 말이 여기에 적당한지 모르겠지만, 비평가 중에는 지금도 유명하

게 다뤄지는 몇몇 사람들이 있고 그들의 의견은 여전히 다른 사람의 주장보다 무게 있게 다뤄지곤 한다.

마지막으로 여러 전문가를 조합해 구성하는 각종 미술상의 심사위원과 선정위원회도 미술계에 큰 영향력을 미친다. 미술상 수상 소식과 함께 예술가는 쏟아지는 언론의 관심을 받으며 유명해지고 큰 명성을 얻는다. 또한, 작가와 전속 계약을 맺고 열심히 작업하도록 지원하는 갤러리의 역할도 무시할 수 없다.

미술계에서 유행을 만드는 일은 여러 요소가 얽히고설킨 복잡한 현상이다. 그러므로 특정 작가나 작품, 사조가 인기를 얻거나 잃는 데 이를 주도하거나 선동한 개개인의 역할을 평가하기란 거의 불가능하다. 하지만 오늘 내가 어떤 작품을 관심 있게 보았다면 그 작품은 이미 이 분야에 모르는 게 없는 유능한 전문가들이 먼저 주목하고 전시에 내놓은 작품이라는 사실만큼은 의심할 여지가 없다. 이렇게 생각하면 방금 별 의미 없이 본 작품도 다시 보이지 않을까?

터너상

매년 전 세계 수많은 미술상이 각 분야의 공로를 인정받은 현대미술가에게 돌아가고 있다. 시상식의 주최는 공공 기관이 되기도 하고 사립 재단이 되기도 하는데 대부분은 연령, 국적 또는 활동 무대와 같은 기준에 따라 후보를 선정한다. 그리고 이때 심사위원으로 발탁된 큐레이터, 비평가, 작가, 갤러리스트의 이름을 보면 누가 미술계에서 국제적인 영향력을 행사하고 있는가를 한눈에 알 수 있다. 미술계의 유행을 선도하는 이 사람들로부터 인정을 받은 작가는 대단한 명성을 얻을 수 있고, 후보로 지명되기만 해도 경력이 눈에 띄게 달라질 수 있다.

　　그중에서도 런던 테이트^{Tate Gallery}가 주최하는 터너상^{Turner Prize}은 아마도 가장 악명 높은 미술상 가운데 하나가 아닐까 싶다. 영국 언론에 집중 보도를 받으며 진행되는 이 상은 1984년에 처음 제정되었고 현재는 미술계에서 가장 말 많은 행사 가운데 하나가 되었다. 상의 이름은 산업 혁명기에 활동했던 유명한 영국 화가 J. M. W. 터너^{J. M. W. Turner}의 이름에서 따왔으며, 미술계에 주목할 만한 공헌을 한 오십 세 이하의 영국 출신 또는 영국에서 활동하는 예술가에게 수상한다. 25,000파운드(약 3,700만 원)의 상금은 수상자 한 명에게만 주어지지만, 전시에는 최종 후보로 지명된 네 명의 예술가가 모두 참여한다. 영국 국민 모두가 현대미술을 향유하도록 만들겠다는 이 상의 취지에 따라 전시는 한 해는 테이트 브리튼에서, 한

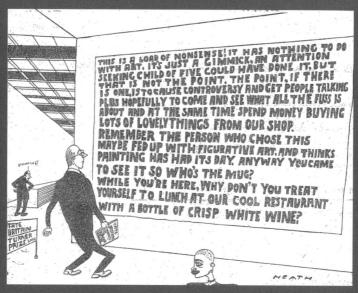

여기서 하는 말은 전부 헛소리예요! 예술로 할 수 있는 건 아무것도 없어요. 다섯 살짜리 어린애가 사람들의 관심을 끌려고 하는 속임수와 다를 게 없다고요. 어쨌든 중요한 건 그게 아니고요. 중요한 게 하나 있다면 사람들 사이에 논란을 일으켜 계속 떠들게 하고, 부디 바라건대 뭐가 그리 난리인지 사람들이 직접 보러들 오는 거죠. 그래서 우리 가게에 진열된 아름다운 아가들을 사서 돈도 좀 써주고요. 어쩌면 구상 미술에 진력이 나서 이런 방식을 택하고 회화도 이제 한물갔다고 생각한 그 사람을 기억하시나요? 여하튼 당신, 그걸 보러 온 거군요. 그래서 그 바보가 누구던가요? 기왕 여기 온 김에 시원한 우리 레스토랑에 들어와서 산뜻한 화이트 와인 한 병 곁들이며 점심이나 먹는 건 어떨까요?

2002. 11. 3일자 《더 메일 온 선데이the Mail on Sunday》에 실린 마이클 히스Michael Heath의 만평

해는 런던 외 다른 지역에서 번갈아가며 진행한다.

　　일반적으로 터너상의 최종 후보자 명단은 곧 영국 미술의 현재 상황을 반영하고, 미래의 미술계 스타를 예측하는 정확한 지표로 여겨진다. 사실 후보로 선정된 예술가 대부분이 이 상 덕분에 처음으로 일반 대중에게 알려졌고, 작품이 엄청난 화제를 일으키며 한 번 더 유명해졌다. 지금은 많은 사랑을 받는 그레이슨 페리 Grayson Perry도 2003년 터너상을 수상하기 전까지는 누구나 아는 예술가는 아니었다. 코끼리 똥으로 제작한 반짝이는 야광 그림 시리즈로 1998년에 상을 받은 크리스 오필리 Chris Ofili도 빼놓을 수 없다. 비록 작가의 인종과 정체성이 논란이 되긴 했지만 말이다. 그리고 자신의 정리 안 된 침대를 전시해 그토록 소란을 일으키지 않았더라면 트레이시 에민 Tracey Emin은 지금쯤 어디에서 무얼 하고 있을까?

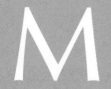

Money, Money, Money!
Why is it so expensive?

머니, 머니, 머니!
작품이 이토록 비싼 이유는 무엇일까?

터무니없는 예술작품 가격은 사람들의 공분을 사거나 거센 비난의 대상이 되곤 한다. 세계적인 갑부들은 일반인들이 집을 살 때나 쓰는 큰돈을 그림 한 점 또는 죽은 상어 따위에 투자하는데, 보통 사람들로서는 결코 이해하기 힘든 일이라 논란거리가 될 만도 하다.

현대미술 시장에서 작품의 가격은 대개 생산자(작가)와 소비자(컬렉터) 사이에서 거래를 주선하고 조정하는 중개인이 결정한다. 1차 시장 판매, 즉 새로운 예술작품이 처음 시장에 진입하는 일은 원칙적으로 갤러리를 통해 이루어지며, 갤러리는 작가를 '대표'해 작품의 판매를 담당한다.(… N으로) 갤러리 소유주의 이름을 딴 유명 상업 갤러리는 외형상 공공 미술관과 거의 구별이 안 될 만큼 큰 규모를 갖추고 있다. 이 상업 공간의 한쪽에 마련된 사무실과 개인 관람실에서 작품의 가격을 결정하고 협상하는 일이 이루어진다.

1차 시장의 작품가 책정에 대해 정해진 기준은 없지만 가격을 좌우하는 요소는 분명히 존재한다. 가령 몇 개의 동일한 복사본이 있는 프린트 작품은 같은 작가의 하나밖에 없는 원화보다는 작품가가 낮게 책정될 것이고, 사이즈가 큰 조각품은 작은 조각품보다는 좀 더 비싸게 팔릴 가능성이 크다. 하지만 재료와 제작에 드는 비용은 작품가와 별 관계가 없고, 정량화하기 어려운 다른 요소들이 더 결정적인 역할을 할 때가 많다. 그 중 하나는 작가의 브랜드 가치인데, 브랜드 가치는 작가의 작품 중에서 유명한 개인 컬렉

터나 공공 미술관이 소장한 작품이 있는지, 주요 미술관에서 개인전을 치른 경력이 있는지에 따라 결정된다. 또한, 작품을 전시하는 갤러리의 네임 밸류가 미치는 영향도 상당해서 세계적으로 유명한 갤러리의 선택을 받은 신진 작가의 작품은 작품가가 빠르게 치솟기도 한다.

하지만 작품 가격이 상승한다고 늘 좋은 것만은 아니다! 갤러리들은 '플립핑Flipping'할 목적으로 작품을 사는 컬렉터를 항상 주의한다. 플립핑은 단기 차익을 목적으로 작품을 샀다가 상당히 비싼 가격에 곧바로 팔아버리는 투기 거래를 말한다. 2차 시장, 즉 이전에 최소 한 번이라도 팔린 적이 있는 작품을 거래하는 시장에서 이런 일이 벌어지면 급작스러운 가격 상승만큼 급작스러운 가격 하락이 일어날 수도 있어 작가에게 피해를 주고 작품 시장을 불안정하게 한다. 장기적으로 보았을 때 작가의 경력에도 심각한 타격을 주고, 작가가 눈에 띄게 사람들의 관심에서 멀어진다면 더더욱 돌이킬 수 없는 결과를 초래하게 된다.

갤러리의 중요한 역할 중 하나는 투기로부터 작가를 보호하고 신뢰할 수 있는 가치 개념을 정립시켜 작가가 성장함에 따라 작품 가격도 꾸준히 오를 수 있는 구조를 만드는 것이다. 아울러 잠재 구매자가 작품 수집에 집중할 수 있는 환경을 조성하도록 노력해야 한다. 그래서 갤러리는 컬렉터에게 다른 갤러리에서 작품을 산

경험이 있는지, 소장하고 있는 작품이 무엇인지 묻는 등 여러 방법을 통해 컬렉터에 대해 신중하게 판단한 후에 작품을 금세 되팔지 않을만한 사람에게만 작품을 판매해야 한다.

세계적인 갑부들은 일반인들이 집을 살 때나 쓰는 큰돈을 그림 한 점 또는 죽은 상어 따위에 투자하는데, 보통 사람들로서는 결코 이해하기 힘든 일이다

2차 시장 가운데 작품 판매를 직접 지켜볼 수 있는 가장 긴장감 넘치는 무대는 경매장이다. 일단 판매자가 작품을 경매 회사에 위탁하면 스페셜리스트들이 작품을 꼼꼼히 살펴 추정가를 매기는데, 대부분 최고 추정액과 최저 추정액의 중간쯤에서 작품가가 정해진다. 대개 위탁자(판매자)는 내정가라고 부르는 경매 회사가 작품을 판매할 수 있는 비밀 최저 가격에 합의한다. 만약 입찰 가격이 최저 추정액에 미치지 못하더라도 내정가 이상이 되면 경매사들이 작품을 낙찰시킬 수 있다.

세간의 이목이 쏠린 주요 미술품 경매에서 터무니없이 비싼 낙찰가로 작품이 팔리는 것은 경매 수수료buyer's premium가 붙은 결과이기도 하다. 경매 회사는 보통 낙찰가의 십 퍼센트에서 이십 퍼센트 정도의 수수료를 부과하는데, 경매 회사와 작품이 팔린 가격에

따라 수수료 액수가 달라진다. 경매 회사는 경매 수수료 외에 위탁 수수료seller's commission도 받는다. 엄청난 낙찰 총액을 보고 경매 회사가 돈 속에서 헤엄을 치는 듯한 인상을 받을지도 모르겠지만, 경매 회사로서도 제대로 경매를 진행하기 위해 때로는 위험부담을 감수하기도 하고, 발품 파는 일도 마다치 않으며 많은 노력을 기울인다.

때때로 경매 회사는 특별히 중요한 작품을 경매에 내놓기 위해 작품의 낙찰 여부와 관계없이 위탁자에게 개런티Guarantee 금액을 약속하기도 하는데, 경기가 좋지 않은 시기에는 매우 위험한 전략일 수 있다. 그리고 경매 회사마다 고객을 관리하는 전담팀을 두고, 큰손 고객을 모시기 위해 수년간 공을 들이는 경우가 많다. 고객관리 전담팀은 작품 판매와 관련해 고객의 신뢰를 얻으려고 노력하고, 곧 있을 다음 경매에 응찰하도록 고객들을 설득한다.

경매가 진행되는 동안에 갤러리 소유주가 갤러리 대표 작가의 작품에 입찰하는 일도 어렵지 않게 볼 수 있는데, 경쟁을 붙여 작품 가격을 높이고 궁극적으로는 시장 가격을 유지하려는 목적으로 그런 행동을 한다. 국제적인 양대 경매 회사, 크리스티Christie's와 소더비Sotheby's가 정기적으로 진행하는 '제2차 세계대전 이후 및 현대미술 경매'에서는 제프 쿤스Jeff Koons, 게르하르트 리히터Gerhard Richter 같은 엄청난 인기를 누리는 현대미술가의 작품이 매번 신기록을 세우며 높은 가격에 낙찰 되곤 한다. 1차 시장에서와 마찬가지로

작품의 이전 판매 가격, 소유자에 대한 기록 등이 반영된 작가의 브랜드 가치에 따라 경매 시작가도 높아지며 작품을 소유하려는 욕망이 존재하는 한 호가에도 제한은 없다.

 아무튼 이 수많은 작품은 누가 사는 걸까? 미술 시장은 미술계를 주도하고 선동하는 극소수의 엘리트들, 즉 미술관과 부자들에게 의존한다. 소장품을 꾸준히 늘리고 보유해야 할 책임이 있는 공공 미술관은 직접 작품을 사들이기도 하지만 작품 기부자에게 파격적인 세금 감면 혜택을 주어 개인 기부를 유도하기도 한다. 거물 컬렉터는 예술품을 사는 행위를 통해 돈으로 매길 수 없는 명성을 얻는다. 앞에서 말한 내용이 미술작품의 가격이 결정되는 방식을 이해하는 데 어느 정도 도움이 되긴 하겠지만, 결국 가장 중요한 것은 사람들이 기꺼이 그만큼의 돈을 지불할 의사가 있는가로 설명할 수 있겠다. 그건 그렇고 제프 쿤스의 작품, 오렌지 색 〈풍선 강아지〉는 5,840만 달러(약 655억 원)에 거래됐다. 그렇다면 미소 짓는 아내의 표정은? 값으로 매길 수 없다.

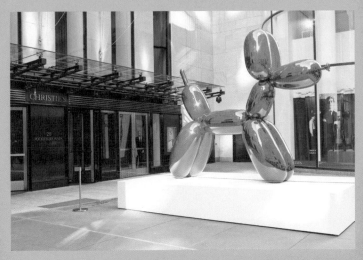

제프 쿤스, 〈풍선 강아지 (오렌지색)Balloon Dog(Orange)〉, 1994~2000
2013년 뉴욕 크리스티 경매에서 $58,405,000에 낙찰되기 전, 건물 외부에 전시 중인 모습

비즈니스 아티스트

2008년 9월, 유명한 영국 작가 데미언 허스트Damien Hirst는 갤러리를 통해 작품을 판매하는 전통적인 유통 절차를 건너뛰고, 런던 소더비를 통해 새 작품 223점을 직접 경매로 내놓았다. 공교롭게도 이 경매는 미국 금융회사 리먼 브라더스Lehman Brothers의 파산으로 시작된 역사적인 글로벌 경제 위기와 동시에 진행됐다. 리먼이 붕괴하고 세계 금융 시장이 크게 동요하는 동안에도 그의 작품은 모든 기록을 경신하며 1억 1,100만 파운드(약 1,600억 원)의 수익을 올렸다.

　　데미언 허스트는 분명 예술가인 동시에 사업가이다. 작품 판매 외에도 '아더 크리테리아Other Criteria'라는 아트숍을 운영해 프린트나 티셔츠 같은 브랜드 상품을 판매한 수익이 1년에 1,200만 달러(약 134억 원)가 넘는다. 그런데 예술가이면서 동시에 자신의 작품을 이용해 사업을 벌였던 사람이 그가 처음은 아니다.

　　앤디 워홀Andy Warhol은 자신의 이름을 내세운 브랜드로 출판, 음악 매니지먼트, 텔레비전을 비롯한 다양한 영역에서 사업을 진행했다. 앤디 워홀이 '예술의 뒤를 잇는 단계'로서 구상한 곳으로 유명한 스튜디오 팩토리the Factory에서는 다양한 아트 상품을 제작했다. 워홀은 모험적인 사업을 새로 벌이며 자신만의 매체를 계속 확장했고 그 과정에서 대중적인 성공도 재확인했다.

　　현대미술가 겸 사업가로 선도적인 역할을 하는 또 다른 사람은 바로 일본 작가인 무라카미 다카시Takashi Murakami이다. 그가 운

2003~2004 루이뷔통 가을/겨울 컬렉션 중 '킵올 45Keepall 45' 멀티컬러 블랙 모노그램 캔버스 핸드백, 패턴 디자인 무라카미 다카시

영하는 카이카이 키키 주식회사Kaikai Kiki Co., Ltd.는 수백 명의 예술가를 조수로 고용해 다양한 아트 상품뿐 아니라 순수 미술품도 디자인하고 제작한다. 그는 백만장자나 살 수 있는 그림과 조각 작품도 만들지만 자신의 가장 유명한 작품을 사탕과 함께 포장한 '스낵 토이' 같은 수집할 수 있는 상품도 제작해 일반인들도 자신의 예술적 취향을 즐길 수 있게 했다. 그리고 프랑스 명품 패션브랜드 루이뷔통Louis Vuitton과의 공동 작업에서는 한눈에 알아볼 수 있는 다양한 색상의 모노그램과 웃는 얼굴의 벚꽃 문양을 디자인해서 이탈리아에서 태국에 이르기까지 전 세계 패셔니스타의 핸드백을 장식했다. 그 인연은 2008년 로스앤젤레스 현대미술관Los Angeles Museum of Contemporary Art에서 열린 무라카미의 개인전까지 이어져 루이뷔통은 미술관에 매장을 통째로 들여와 운영하기도 했다.

비즈니스 아티스트Business Artist의 대부인 앤디 워홀은 "돈을 버는 일이 예술이고 일이 곧 예술이며, 좋은 비즈니스는 곧 최고의 예술이다."라는 자신의 믿음을 행동으로 보여주었다. 그런 이들에게 예술가는 곧 직업이고, 미술은 세상에서 가장 가치 있는 화폐가 아니었을까.

N

Next Big Thing
What is the role of galleries?

후대의 거물
갤러리의 역할은 무엇일까?

세상에는 정말 셀 수 없이 많은 갤러리가 존재한다. 만약 아트페어에 한 번이라도 들러 본 적이 있다면, 사람들의 이목을 끌기 위해 서로 경쟁하는 갤러리의 숫자에 압도당하는 기분이 어떤 것인지 이해할 수 있으리라. 그런데 더욱 놀라운 것은 그곳에 모인 갤러리는 단지 선택된 극소수일 뿐이라는 사실이다.

갤러리를 규모에 따라 나누면 가장 위에는 가고시안Gagosian, 하우저앤워스Hauser & Wirth 같은 갤러리가 있다. 엄청난 규모의 이 블루칩 갤러리들은 갤러리라는 간판을 달고는 있지만, 작은 미술관과 다름없다. 세계 여러 곳에 지점을 두고 거물 컬렉터와 비슷하게 엄청난 금액의 작품을 팔아치운다. 그리고 스펙트럼의 반대편 끝에는 소규모의 신생 갤러리가 존재한다. 직원 수 한두 명에 임시로 대여한 공간을 전시장으로 사용하지만, 잘해보려는 의욕이 넘치는 이런 갤러리는 주로 예술대학을 갓 졸업한 신선한 예술가의 작품을 다룬다. 규모가 크건 작건 상관없이 갤러리 대부분은 비슷한 비즈니스 모델을 따른다.

현대미술을 다루는 갤러리는 대개 생존 작가를 '대표'하기 위해 전속 계약을 맺고, 그들이 경력을 쌓아나갈 수 있도록 돕는다. 미술계의 전속 계약 방식은 음악 산업에서 진행하는 방식과 거의 비슷하다. 갤러리는 정해진 지역 내에서 작품을 판매하고 홍보할 수 있는 독점권을 갖고, 그 대가로 작품 판매액의 일부를 작가에게

돌려준다. 이 말은 곧 예술가 중에는 아시아 지역에서 하나, 유럽 지역에서 하나, 이런 식으로 한 곳 이상의 갤러리와 계약을 맺는 작가도 있다는 뜻이다. 갤러리는 계속 이어지는 전시 일정에 작가를 참여시키고, 작가는 일정 기간에 한 번씩 새 작품을 전시한다. 대부분의 갤러리는 일 년에 여섯 개에서 여덟 개의 전시회를 진행하는데 최소 두 달에 한 번꼴로 새로운 전시회가 시작된다.

전시의 질과 전시 중인 작품의 수준은 갤러리의 명성을 쌓는 데 매우 중요한 요소이다. 대표 작가가 훌륭해야 갤러리도 훌륭해지고, 좋은 평을 얻어야 괜찮은 컬렉터와 유명 작가도 더 많이 끌어들일 수 있다. 하지만 갤러리도 어쨌든 사업이므로 대부분은 팔 수 있는 작품을 열심히 찾기 마련이다. 그럴수록 대표 작가를 선택할 때 작품 성향에 따른 균형을 맞추는 일이 중요하다. 작품이 미친 듯이 팔려 수익을 많이 내는 작가가 몇 명 있다면, 작품이 잘 팔리지는 않지만 미술관이 좋아할 만한 작품을 만들어 큐레이터들을 전시로 끌어오는 작가도 적당히 있어야 한다.

본질적으로 갤러리와 작가의 관계는 서로가 이행해야 하는 약속과 기대를 바탕으로 성립한다. 작가는 갤러리가 팔 수 있는 작품을 만들어야 하고, 갤러리는 그 작품을 효과적으로 홍보하고 전시해서 판매해야 한다. 미술관과 달리 갤러리는 공공자금으로 운영되지도 않고, 전시 입장료도 거의 받지 않아 오로지 작품 판매 수

익으로만 먹고 산다. 갤러리는 대개 판매 수익, 즉 할인 금액과 세금을 뺀 나머지 금액의 절반을 가져가고 작품 제작비용을 작가에게 되돌려준다.

> 갤러리와 작가가 가장 좋은 관계를 유지하려면 금전적 이해보다는 서로를 존경하는 마음이 밑바탕 되어야 한다.

어쩌면 작가에게 작품 판매 수익의 절반밖에 돌아가지 않는다는 사실이 불공평해 보일지도 모르겠다. 특히 작가가 작품 제작비 외에 작업실 임대료까지 부담해야 하는 상황이라면 더더욱 그렇게 느낄 것이다. 그런데도 작가들은 정말 갤러리와 함께 작업할 필요가 있을까? 대답은 '예스'이다. 대개 갤러리는 가장 좋은 위치에 전시장을 임대하고, 정기적으로 작가들의 개인전을 진행하느라 많은 돈을 쓴다. 그리고 전시마다 공을 들여 오프닝 이벤트, 언론 홍보 활동을 하고 타깃 고객을 대상으로 마케팅을 진행한다. 또한, 컬렉터들과 긴밀한 관계를 유지하는 네트워크를 형성하기 위해 많은 시간을 투자한다.

예약도 없이 불쑥 찾아온 고객이 작품을 사는 경우는 극히 드물다는 사실을 명심해야 한다. 컬렉터의 호불호를 파악하고 신뢰를 쌓기 위해 수없이 많은 이메일을 주고받고, 사진과 포트폴리

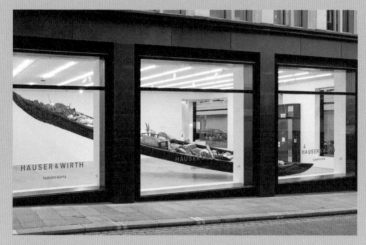

수보드 굽타Subodh Gupta, ⟨배가 싣고 있는 것을 강은 알지 못한다What does the vessel contain, that the river does not⟩, 2012
2013년 런던 하우저앤워스 갤러리 내부의 설치 모습

오를 보내고, 술과 음식을 대접하는 기나긴 노력의 과정을 거쳐야만 작품 판매라는 결과를 얻을 수 있다. 결론적으로 누군가가 수천 달러의 돈을 지불할 때는 구매하는 물건과 파는 사람에 대한 확신이 있어야만 가능한 일이다.

아트페어는 갤러리가 새로운 고객들에게 자신의 작품을 보여줄 수 있는 최고의 기회이다. 다들 아트페어 규모가 너무 크고 복잡해서 정신이 없다고들 불평하지만, 컬렉터와 큐레이터에게는 세계 각지에서 온 작품을 짧은 시간 안에 둘러볼 수 있는 매우 편리한 방법이다.(··· F로) 어느 정도의 규모를 갖춘 갤러리라면 1년에 서너 개 정도의 아트페어에 참가하는데, 아트페어마다 참가비용이 만만치 않게 든다. 부스 하나 임대하는 데에도 수천 달러를 지출해야 하고 해외 아트페어일 경우 작품 선적 비용, 직원들의 항공료와 숙박비도 든다. 그 외에도 부스 안에 전시용 좌대 제작 비용, 작품 설치를 도와줄 기술자 섭외 비용 등등 많은 추가 금액이 발생한다. 그리고 주요 컬렉터를 위한 저녁 식사와 샴페인 리셉션도 잊지 말아야 한다.

요약하면 갤러리는 상당히 돈이 많이 드는 사업이긴 하지만 작가를 유명하게 만드는 데 꼭 필요한 장치이다. 갤러리가 하는 역할을 작가가 직접 하기에는 경제적 여건도 안 될뿐더러 그럴 시간적 여유도 없다. 갤러리가 존재하는 이유는 작가가 해야 할 일을 대

신하기 위해서다. 작가를 대신해 기록과 자료를 모아 보관하고 문의 사항을 처리해주고 언론 보도를 확보하는 등 제반 관리 업무를 도와주어 작가가 예술 활동에만 전념할 수 있게 해준다.

　　이 자체만으로도 충분히 가치가 있지만 갤러리의 또 다른 역할은 작가에게 도움이 될 만한 피드백과 조언을 해주는 것이다. 금전적 이해보다는 서로를 존경하는 마음이 밑바탕 될 때 갤러리와 작가는 가장 좋은 관계를 유지할 수 있으며, 그런 관계 때문에 많은 이들이 갤러리스트가 되어 이 분야에서 일하고 싶은 마음을 갖는다. 실제로 좋은 갤러리스트는 지식이 풍부한 미술 애호가로, 미래가 기대되는 예술가를 위해 자신이 가진 돈 이상을 모두 투자하는 경우도 꽤 많다. 갤러리 대부분은 평소에도 많은 운영 경비가 필요한 반면 수익은 적기 때문에 그다지 돈벌이가 되는 사업이라고 할 수 없다. 또 경제가 불안정한 시기에는 더욱 큰 타격을 입는다. 이 같은 미술계의 오르막과 내리막에도 불구하고 열정으로 가득한 새로운 갤러리가 신선한 젊은 작가를 내세우며 계속해서 등장해 미술계에 새로운 자극을 주고 있다. 이들 중 다음 세대의 거물급 갤러리가 탄생할지 또 누가 알겠는가?

아트바젤

갤러리 달력마다 분명 커다랗게 표시되어 있을 1년에 한 주, 그것은 바로 아트바젤Art Basel이 열리는 기간이다. 매년 6월에 스위스 바젤에서 열리는 아트바젤은 다른 아트페어와는 비교가 안 될 만큼 중요한 미술계 행사로 1970년에 처음 개최되었다.

아트바젤의 본격적인 전시 준비는 행사 9개월 전에 참가신청을 받으며 시작되고, 갤러리는 전시에 출품할 작품을 자세히 기록해 신청서를 제출한다. 전시에 참가하는 갤러리가 삼백 곳이 넘다 보니 혼란을 덜기 위해 구역을 몇 군데로 나눠 진행하는데, 유명 블루칩 갤러리들이 참여하는 '갤러리Galleries', 신생 갤러리들이 젊은 작가 한 명을 선정해 작품을 선보이는 '스테이트먼츠Statements', 그리고 규모가 큰 실험적인 작품을 전시하는 '언리미티드Unlimited'로 구분된다. 까다로운 심사를 통해 참가 여부가 결정되기 때문에 갤러리는 자신의 능력에 가장 적합한 분야에 지원하며, 그동안 아껴두었던 가장 좋은 작품을 골라 전시에 참여한다.

전시 주최 측에서는 세심하게 기획한 전시 프로그램과 작가, 비평가가 패널로 참여하는 토론회, 영화 상영회 등 좀 더 다양하고 풍성한 볼거리를 제공하기 위해 노력한다. 하지만 아트바젤은 작품 판매가 주요 목적인 대규모 행사라는 사실에는 변함이 없다. 행사 기간 중 처음 3일은 초대받은 VIP로만 입장을 엄격하게 통제하며 VIP 중에서도 단계를 구분해 입장시킨다. 유명 컬렉터와

마이애미비치 컨벤션센터에서 열린 아트바젤 마이애미비치의 전시 광경

큐레이터가 제일 먼저 전시장에 들어가 원하는 작품을 고르고, 몇 시간 뒤에 다음 단계의 VIP 입장을 허용하는 식으로 진행된다. 그래서 일반 관람객은 실제 행사가 개막하고 며칠이 지나서야 전시를 즐길 수 있다. 갤러리로서는 처음 며칠, 몇 시간이 성공적인 판매를 가름하는 결정적인 순간이기 때문에 세일즈팀은 가격 리스트와 샴페인을 준비하고 전시장 문이 열리기를 기다린다.

현재 아트바젤은 3월 홍콩 전시와 12월 미국 마이애미비치 전시가 추가되어 사실상 1년에 세 번의 행사를 치르고 있다. 그리고 이 두 전시도 바젤에서와 마찬가지로 절대 놓칠 수 없는 중요 아트페어로 자리매김하고 있다. 이제 아트바젤은 전 세계 사람들을 끌어모으는 하나의 브랜드로서 엄청난 성공을 지속해 나가고 있다. 아트바젤과 함께하는 지구 한 바퀴? 그건 미술계에 몸담은 사람만이 누릴 수 있는 특권 가운데 하나가 아닐까 싶다.

Oh No You Didn't!
Is that really necessary?

헐!
진짜 그렇게까지 해야만 할까?

예술가들은 늘 당대의 관행을 무시하는 작품을 만들어 사람들을 놀라게 했다. 1863년 에두아르 마네Edouard Manet는 옷을 입은 두 명의 남자와 함께 앉아 있는 벌거벗은 여자를 그려 엄청난 논란을 불러일으켰고, 19세기 후반 인상파 화가들은 흐릿한 풍경화로 비평가들을 분노하게 했다. 또 뒤샹이 전시했던 남성용 소변기는 길게 설명할 필요도 없다. 사실 근대미술의 특징이기도 한 전통을 거스르는 정신은 오늘날 많은 현대미술가의 실험 작업에도 고집스럽게 남아 있다. 현대미술가들은 충격의 힘을 이용해 사람들의 마음을 사로잡고 강한 감정을 끌어낸다. 그런데 왜 그렇게 하는 걸까? 그 모든 게 단지 엄청난 화젯거리를 만들자고 하는 일일까?

작은 칸막이 공간 안, 전시장 바닥에 투사된 화면으로 보여주는 모나 하툼Mona Hatoum의 작품 〈이물질Corps étranger(foreign body)〉(1994)에는 초소형 의료용 카메라가 작가의 몸의 윤곽을 따라가며 찍은 장면이 담겨있다. 그리고 잠시 후, 잔인하다 싶을 정도로 카메라는 목구멍 아래로, 그리고 질과 항문을 지나 위로 움직이며 작가의 몸속을 탐색한다. 그런 장면은 매우 흥미로운 동시에 묘한 불쾌감을 자아낸다. 그녀의 내장을 따라가는 이 여행은 한편으로는 매우 객관적이면서 불편하고, 또 한편으로는 놀랍도록 개인적이고 은밀하다.

하툼은 이전에 보았던 그 어떤 타인의 모습보다도 깊고 자

세하게 자신을 적나라하게 드러낸다. 작가의 말에 따르면, 이 작품은 관객에게 '물리적 성질을 지닌 우리의 참모습'을 억지로 마주하게 하는 초상화로서 피, 창자, 그런 모든 것들을 이용해 '물리적 경험이 심리적이고 감정적인 반응을 일으키도록' 만들었다. 이 작품은 여성의 몸과 관련된 매혹, 혐오, 폭력과 같은 다양한 개념에 대한 비판의 메시지와 함께 감시에 집착하는 사회에서 침해당하는 개인의 삶을 궁극적으로 다루었다. 파격적인 이 작품이 그토록 강렬한 인상을 주는 이유는 바로 속을 불편하게 만드는 역겨움에 있다. 정말 그렇게 카메라를 질 속에 넣어서까지 자신의 내부를 보여줄 필요가 있었을까? 하지만 여전히 중요한 점은 충격이 보는 이의 감정을 건드렸다는 것, 그리고 예술가들이 그 점을 이용할 수도 있다는 것이다. 〈이물질〉의 경우, 작품에서 사용된 충격이 즉각적이고 본능적인 반응으로 계속 마음에 남아 작품에 주의를 기울이게 한다.

　　한편, 마우리치오 카텔란Maurizio Cattelan의 작품 〈그Him〉(2001)가 주는 충격은 방식이 조금 다르다. 밀랍으로 진짜 사람처럼 만든 그 조각품은 뒤에서 보면 무릎 꿇고 기도하는 한 아이의 모습처럼 보이지만 앞에서 보면 사실 아돌프 히틀러를 축소해놓은 모형이다. 이 작품은 역사적 충격, 다시 말해 많은 이들에게 여전히 쓰라린 상처로 남아있는 기억을 이용했다. 어떤 사람은 그 조각품에 악

의 본성에 대한 탐구와 함께 인류애를 바라는 마음이 담긴 것 같다고 말하지만, 또 다른 사람은 홀로코스트 피해자들을 모욕하는 쓸데없는 도발 행위라고 말하기도 한다. 어쨌거나 그 작품은 정치적 의미가 담긴 히틀러의 이미지가 우리에게 어떤 모습으로 계속 남아있는지 보여주고 있으며, 어쩌면 우리를 억압하던 그 힘을 약화하는데 조금은 도움이 되지 않았을까 싶은 생각도 든다.

현대미술가들은 충격의 힘을 이용해 사람들의 마음을 사로잡고 강한 감정을 끌어낸다. 그런데 왜 그렇게 하는 걸까?

예술가들은 진정 넘어야 할 선을 넘은 것인가? 그리고 이 질문은 또 다른 질문을 담고 있다. 그토록 극단적인 방법으로 우리를 놀라게 한 그 모두를 예술이라고 할 수 있을까? 이런 작품은 사람들에게 정신적 충격을 주어 익숙한 대상을 낯설게 보게 하고, 사람들의 편견을 깨닫게 하려는 의도를 가지고 있다. 그리고 사람들을 안전 구역 밖으로 데려가 우리가 받아들일 수 있는 한계의 끝이 어디인지 보여준다. 예술가들은 그 경계를 실험함으로써 문화가 작동되는 원리에 대해 다시 생각해보고 새롭게 이해하라고 자극한다. 하지만 기도하는 히틀러 같은 작품에서 우리는 정말 뭔가를 배울 수 있을까? 채프먼 형제the Chapman Brothers(전쟁, 대량학살, 섹스, 죽음과

같은 사회의 어두운 면을 주제로 엽기적이고 적나라하게 표현하는 영국 미술가 그룹)가 만든, 얼굴에 생식기가 달린 어린이 마네킹은 정말 필요한 작업인가? 그리고 팔에 인공 귀를 이식해 자라게 한 예술가 스텔락 ^{Stelarc}(신체의 한계를 극복하기 위해 사람의 몸과 기계장치를 결합한 퍼포먼스를 보여주는 행위예술가)의 행동은 어떻게 받아들여야 할까? 글쎄, 결정은 보는 사람의 몫이다. 충격은 그런 질문을 다룰 기회를 준다. 그리고 일단 처음의 충격이 조금 가시고 나면 정말 주목할 가치가 있는 느낌은 그다음에 온다.

산티아고 시에라

지난 20년간 스페인 작가 산티아고 시에라^{Santiago Sierra}는 창녀, 마약 중독자, 불법 이민자, 노숙자, 무직자와 같이 사회로부터 가장 소외된 사람들을 고용해 아무 의미도 없고 때로는 수치스러운 작업을 수행하게 하여 이를 작품으로 만들어 유명해졌다.

〈고용된 여섯 사람의 등에 문신으로 새겨진 250cm의 선^{250CM LINE TATTOOED ON THE BACKS OF 6 PAID PEOPLE}〉의 작업을 위해 작가는 무직자 여섯 명에게 각각 30달러(당시 현지 노동자 일당과 같은 값)를 주고 등에 영구적인 문신을 새겨 하나의 긴 선을 만들었다. 1년 후에는 마약에 중독된 매춘부 네 명에게 헤로인 주사 한 대 값의 돈을 주고 같은 작업을 했다. 시에라는 사람의 몸을 사용하기 위해 무직자를 고용하고, 마약 중독자에게 헤로인 살 돈을 주면서 비윤리적이라고 할 만한 방식의 작업을 해왔다. 작가는 이렇게 만든 작업을 작품으로 전시하고 미술관이라는 무대에 선보이고 판매하는 일련의 행위를 통해 미술계 또한 이 작업에 연루되었음을 시사한다. 때로 이런 작업은 예상치 못한 결과를 가져오기도 한다. 2000년, 시에라는 미술관 보안요원을 고용해 뉴욕 MoMA P.S.1 미술관 벽 뒤에서 삼백육십 시간을 살게 했는데, 나중에 그 보안요원은 "사람들의 관심을 그토록 많이 받아본 것도 처음이고 예전에는 그렇게 많은 사람을 만나본 적도 없었다."라고 말했다고 한다.(···→ H로)

또 다른 작업에 고용된 사람들은 무거운 물건을 버틸 수 있

산티아고 시에라, 〈고용된 여섯 사람의 등에 문신으로 새겨진 250cm의 선, 전시 공간 에스파시오 아그루티나도르, 아바나, 1999년 12월〉, 1999

는 한 오래 들고 서 있기도 하고, 파티장의 벤치로 사용되는 나무 상자 안에 숨어있기도 하고, 미술관 입구를 막고 지나가는 사람의 구두를 무작정 닦기도 했다. 작가가 퍼포머로 선택한 이들은 사회적·경제적 어려움 때문에 그 일자리를 받아들일 수밖에 없는 처지에 놓인 사람이었다는 점을 고려하면 여간 마음이 불편해지는 게 아니다. 그는 착취를 구경거리의 형태로 바꾸어 놓았다. 그렇게 해서 작가는 자신의 개입과 상관없이 이러한 착취 관계는 늘 존재한다는 사실, 그리고 그 뒤로 따라오는 힘의 역학 관계와 애매한 도덕 체계는 자본주의 상황에서 피할 수 없는 현실이라는 것에 주목했다. 결국, 우리 모두가 공범이라는 점에는 변함이 없다. 단지 불편한 진실을 받아들이기가 쉽지 않을 뿐.

P

Picasso Baby
Why does everyone want in on art?

피카소 베이비
왜 다들 예술을 하려고 할까?

2013년 7월 10일, 래퍼이자 힙합계의 거물 제이지^{Jay Z}는 뉴욕 첼시의 페이스 갤러리^{Pace Gallery}에 관객들을 초대해 비공개 공연을 했다. 새 앨범의 수록곡 '피카소 베이비^{Picasso Baby}'를 처음 선보인 그 자리에서 그는 여섯 시간짜리의 특별한 퍼포먼스를 공개했는데, 행위예술가 마리나 아브라모비치의 퍼포먼스에서 영감을 얻어 계획된 이벤트였다.(⋯ S로) 3년 전 아브라모비치는 뉴욕 현대미술관에서 전시 기간 내내, 모두 합쳐 칠백 시간이 넘는 긴 시간 동안 조용히 앉아 맞은편 관객을 일대일로 대면하는 〈예술가가 여기 있다 The Artist is Present〉는 퍼포먼스를 벌였다. 관객 개개인과 말 없는 대화를 나눔으로써 사람과 사람 간의 친밀한 관계를 추구하려는 의도의 작품이었다. 그리고 제이지는 이 작품에 대한 오마주로 TV 스타, 팬, 미술계 유명 인사들을 모아놓고(아브라모비치도 직접 참석했다!) 관객 한 사람 한 사람에게 차례로 공연을 보여주었다.

'피카소 베이비'의 가사 속 예술은 창조적인 자유의 공간이 아니라 소유하고 거들먹거리기 위한 사치품이다. 노래는 피카소, 로스코, 워홀, 아트바젤, 크리스티 같은 미술계의 유명 인사와 행사의 이름을 차례로 호명하는데, 결국 제이지가 하려는 말은 파블로 피카소^{Pablo Picasso}에 대응할 수 있는 이 시대의 인물은 바로 자신이라는 것이다. 여기에서 시각미술은 부의 상징이자, 자아의 물질적 연장선상에 놓여있다. 그는 예술의 높은 지위를 이용해 대중문화의

제약을 떨쳐버리고 자신을 거장의 반열에, 그리고 자신의 랩을 걸작의 경지에 올려놓는다.

지난 몇 년 사이 예술에 매료된 사람들이 많아졌는데, 특히 대중문화에 속한 배우와 음악가들이 예술 작업에 참여하는 경우가 눈에 띄게 늘었다. 그들은 단순히 콜라보레이션 작업을 통해서가 아니라 오로지 자신의 힘을 통해 진지한 예술가로 인정받고 싶어 했다. 그래서 제이지는 '피카소 베이비' 퍼포먼스 영상을 뮤직비디오가 아니라 '퍼포먼스 아트 필름'이라고 부른다. 배우-예술가-영화제작자-작가인 제임스 프랭코James Franco도 요즘 전시장에서 자주 볼 수 있는 이름이다. 그는 대규모의 개인전을 통해 자신의 그림, 사진, 영상, 설치작품을 꾸준히 선보이고 있다. 세계적인 슈퍼스타이자 뮤지션 레이디가가Lady Gaga는 '아트팝ARTPOP'이라는 타이틀의 앨범을 발표했다. 표지 작업에는 제프 쿤스가 참여했고 앨범 투어 공연은 '아트레이브ArtRave'라고 부른다. 또한, 레이디가가는 '어플라우즈Applause'라는 곡의 가사이기도 한 다음의 글을 트위터에 올리기도 했다. '팝 문화는 예술 속에 있어, 이제 예술은 팝 문화 속에 있고, 내 안에 있지!' 하지만 대중문화와 '순수 예술'을 엄격하게 구분하는 세계에서는 이 모든 게 예술의 명성을 등에 업고 사람들의 관심을 사려는 해프닝으로 여겨질 뿐이다.

예술을 접목해 뭔가를 하면 확실히 돋보이기는 한다. 이런

행동은 언론에 대서특필돼 논쟁거리가 되고, 사람들의 호기심을 자극해 탁월한 마케팅 수단으로 활용된다. 아브라모비치에게서 영감을 얻은 또 다른 사람, 배우 샤이아 라보프Shia LaBoeuf가 머리에 종이봉투를 쓴 채 영화제에 나타나고, LA 코헨 갤러리Cohen Gallery에서도 종이봉투를 쓰고 퍼포먼스를 진행했을 때 사람들의 관심을 끌며 입소문이 퍼졌듯이 실제 제이지의 퍼포먼스도 금세 사람들의 입에 오르내렸다.

여기 제이지의 노래 가사에서 시각미술은 부의 상징이자, 자아의 물질적 연장선상에 놓여있다. 그는 예술의 높은 지위를 이용해 대중문화의 제약을 떨쳐버리고 자신을 거장의 반열에, 그리고 자신의 랩을 걸작의 경지에 올려놓는다.

미술계는 연예인들의 예술 참여에 역시나 엇갈린 반응을 보인다. 예술 형식의 구분을 깨부수고 창조적 활동에 서열을 매기는 예술 엘리트주의를 약화시키고 있다며 긍정적 평가를 하는 사람이 있는 반면, 분야마다 미의식을 다루는 규칙과 가치 측정 기준이 다르다고 말하는 사람들도 있다. 예술적 고결함과 진정성을 근거로 본다면, 팝적인 볼거리나 상상력의 비약이 만들어 내는 이 예술 브랜드는 너무 노골적이라는 느낌을 지울 수 없다. 제아무리 세계적

인 슈퍼스타의 미다스 손이라도 모든 걸 다 쉽게 이룰 수는 없는 것 같다. 미술평론가 제리 살츠Jerry Saltz가 2016년에 제임스 프랭코와 한 인터뷰에서 했던 말처럼. "미술계에 있는 사람들은 모두 자원입대한 군인이나 다름없이 모두 맨몸으로 이곳에 들어옵니다. 우리는 모두 비슷한 욕구를 지니고 있죠. 다른 걸 선택할 수도 없고, 그럴 여지도 없어요. 하지만 당신은 어떤가요? 배출구가 이렇게나 많은데도 계속 이곳에 들어오려고 하는군요. 당신이 유명인이 아니었대도 작품이 이렇게 화제가 되었을까요?"

카니예 웨스트,
래퍼의 몸을 가진 미니멀리스트

카니예 웨스트Kanye West의 예술에 대한 사랑은 부인 킴 카다시안Kim Kardashian과 연애하기 훨씬 전부터 시작되었다. 2007년 앨범 '그래쥬에이션Graduation'의 표지에는 웨스트의 또 다른 자아인 대학을 중퇴한 곰이 학교 로고가 새겨진 잠바를 입고 우주로 여행을 떠나는 그림이 그려져 있는데, 그가 이 앨범의 표지 디자인을 맡긴 사람은 바로 무라카미 다카시(··· M으로)였다. 그리고 2010년 '마이 뷰티풀 다크 트위스티드 환타지My Beautiful Dark Twisted Fantasy'의 앨범 표지는 화가 조지 콘도George Condo에게 부탁했다. 그 결과 맥베스, 발레리나, 그리고 카니예 웨스트 등을 소재로 한 다섯 점의 그림이 탄생했다.

사실 웨스트는 끊임없이 예술을 자신의 음악에 끌어들이는 데 노력해 왔다. 2010년 삼십 분짜리 뮤직비디오 '런어웨이Runaway'를 촬영하기 위해 그는 예술가 바네사 비크로프트Vanessa Beecroft를 섭외했으며, 2013 디자인 마이애미/바젤Design Miami/Basel 페어에서는 한밤중에 즉흥적으로 앨범 '이저스Yeezus'의 시사회를 열기도 했다.

2015년 웨스트는 오스카상을 수상한 영화제작자이자 예술가인 스티브 맥퀸Steve McQueen에게 구 분짜리 라이브 퍼포먼스 필름, '올데이/아이필라이크댓All Day/I Feel Like That'의 제작을 의뢰하고 로스앤젤레스 카운티 미술관Los Angeles County Museum of Art에서 상영 행사를 했는데, 그때 오프닝 이벤트에서 이런 말을 했다. "예술계 일부가 될 수만 있다면 내가 받은 그래미상 모두, 아니 어쩌면 두 개 정도와

조지 콘도, 〈파워Power〉, 2010
카니예 웨스트의 앨범 '마이 뷰티풀 다크 트위스티드 환타지'의 표지

바꿀 수도 있을 것 같아요." 웨스트에게 예술이란 잠깐의 외도가 아니라 상당한 대가를 치르더라도, 심지어 그래미상 두 개를 내주더라도 얻기 위해 애써야 할 대상이다.

사람들은 프로듀서로 시작했던 그가 제대로 된 음반을 계속 내놓지는 못할 거라고 말했지만, 결국 이 분야의 정상에 서게 된 것도 바로 이 굳은 결의 덕분이 아닐까. 그래서 《뉴욕타임스New York Times》에 자신을 '래퍼의 몸을 가진 미니멀리스트'라고 표현했을 때, 그가 '미니멀리스트'라는 용어를 제대로 알고 사용했는지 아닌지는 별로 중요하지 않았다. 정말 중요한 것은 진정 예술가가 대표하는 것, 바로 타고난 천재성과 높은 안목이다.

옥스퍼드 대학Oxford University에서 강연 중에 그는 이렇게 설명했다. "내가 만약 예술, 순수 미술을 했다면 피카소나 그보다 더 위대한 사람이 되려는 목표를 정했을 것 같아요." 지저스Jesus에 자신의 이름 'Ye'를 붙여 신의 이름으로 만든, 여섯 번째 앨범 '이저스Yeezus'에서 표현하듯, 인류의 구원자 예수의 자리에 자신을 올려놓는다. 2015년 7월, 카니예 웨스트는 시카고 아트 인스티튜트Art Institute of Chicago에서 명예박사 학위를 받았다. 현대미술의 거장으로 가기 위해 그가 선택한 길이 비록 정통은 아닐지라도 그가 뭔가를 제대로 해내고 있는 것만은 확실하다.

Quality Control
What is the role of museums?

품질 관리
미술관의 역할은 무엇일까?

미술관 및 박물관의 주요 목적 가운데 하나가 과거의 문화 업적을 수집·보존·전시하는 것이라고 한다면, 이는 현대미술관에 어떤 의미를 부여할까? 실질적인 관점에서 그 말은 현대미술관이 현재 순간을 대표하는 시각 문화를 정확히 포착해내어 미래에 어떤 작품이 역사적 중요성을 띠게 될지 효과적으로 예측하는 기능을 하고 있다는 사실을 의미한다. 다시 말해 미술관의 승인을 받은 현대미술 작품은 미래에 박물관 한쪽 자리를 차지하고, 역사에 기록될 가치가 있다는 확인을 받은 셈이다. 예술가, 갤러리스트, 컬렉터가 모두 같은 마음으로 자신들이 제작하고, 대표하고, 수집한 작품이 미술관에 전시되거나 나아가 미술관 소장 목록에 들어가기를 그토록 바라는 이유도 바로 그 때문이다.

　　미술관의 권위에 대한 확신은 공공 미술관과 박물관이 공유된 역사를 수호하는 관리자 역할을 한다는 믿음에서 나온다. 미술관이 전시하고 보관하는 작품은 사람들의 이야기, 투쟁, 업적을 반영하고 그 중심에는 대중의 이해가 자리한다. 이들은 국가의 자원인 동시에 지역 사회에 대한 긍지와 다음 세대에 전승할 유산을 형성하는 방법이기도 하다. 공공 미술관은 주로 정부지원금으로 운영되므로 이런 사회적 책임을 충족시키고 있는지 증명해야 하고, 이사회와 관계 당국에 운영 과정과 결과를 보고할 의무가 있다. 또한, 미술관 소장품은 기본 원칙에 따라 선정돼야 하며 큐레이터 또

는 선정위원의 단순한 개인적 취향을 뛰어넘어 이상을 상징하는 작품이어야 한다.

각각의 미술관이 우선으로 하는 목표는 주로 설립 취지에서 드러나는데, 미술관마다 자신만의 고유한 강점으로 내세우는 '미션'을 생각해 보면 금세 알 수 있다. 그 미션은 지역 고유의 예술적 분위기를 형성하거나 해당 지역 출신 예술가를 위한 플랫폼을 제공하는 일이 될 수도 있고, 영국 리버풀의 뉴미디어 아트센터 Foundation for Art and Creative Technology처럼 예술과 과학기술을 하나로 묶겠다는 구체적인 목표를 가질 수도 있다.

실제로 미술관은 소장품의 수집과 관리뿐 아니라 전시와 대중을 위한 프로그램을 통해 자신의 과제를 실행해 나간다.(⋯ K로) 전시는 방문객을 끌어들이는 주된 힘이자 언론의 관심이 집중되는 미술관의 공식적인 얼굴이다. 이 전시들은 미술관이 의미 있다고 여기는 특정 작가, 예술 형태, 예술운동 또는 사조를 한눈에 보여주기 때문에 매우 중요하다. 단기 전시는 주로 한 번에 두 달에서 석 달 정도의 기간으로 진행된다. 작가가 이런 전시에 출품할 기회를 얻게 되면 인생이 바뀔 만큼 중요한 이력이 되며, 개인전 출품이라면 더 말할 것도 없다. 하지만 여전히 전시는 미술관이 담당하는 여러 임무 가운데 하나일 뿐이며, 미술관의 활동 영역은 대중을 위한 교육·체험 및 기타 연구 프로그램 등으로 다양하게 뻗어있다는 사

실을 잊지 말아야 한다. 예를 들면, 2011년 이스탄불에 처음 문을 연 비영리단체 살트SALT는 지역 내 커뮤니티의 문화적 소양을 개발하고, 터키 예술사에 대한 집필 활동을 촉진하기 위해 만들어졌다.

> 미술관의 승인을 받은 현대미술 작품은 미래에 박물관의 한자리를 차지하고 역사에 기록될 가치가 있다는 확인을 받은 셈이다.

전시장을 갖추고 단기 전시만 다양하게 진행하는 미술관도 있지만 소장품을 상설 전시하는 미술관도 많다. 그러나 전시 공간이 부족하기 때문에 소장품 일부만 전시하는 경우가 대부분이다. 이렇게 작품을 수집하는 이유는 전시 공간을 채우기 위해서가 아니라 다음 세대를 위한 작품을 보존하기 위해서다. 각각의 소장품은 고유의 작품 수집 전략과 수집 정책에 따라 결정되며, 이는 미술관의 전반적인 미션과 정체성에 따라 조정된다. 예를 들어 런던 테이트 모던Tate Modern은 역시 런던에 위치하며 주로 영국 출신 작가의 뛰어난 작품을 수집하는 테이트 브리튼Tate Britain과의 차별화를 위해 국제적인 작품에 초점을 두고 작품을 수집해 왔다.

후대를 위한 작품 소장은 이 작품들이 무기한, 즉 영원히 보존돼야 한다는 의미를 내포하고 있다. 하지만 수집한 현대미술 작

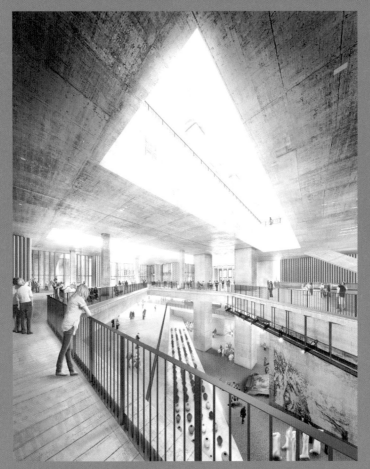

홍콩 서구룡문화지구에 개관 예정인 M+ 미술관 내부의 파운드 스페이스 예상도, 헤르조그
앤 드뫼롱Herzog & de Meuron 설계

품이 세월의 시험을 견딜 만큼 가치 있는 작품인지 아닌지는 기껏해야 경험과 지식을 통해 추측할 수밖에 없어서 자연스레 여러 문제가 따른다. 미술관 담당자는 소장 목록에 추가된 작품이 앞으로도 계속 중요한 의미를 띠고 가치도 상승하리라 기대하지만, 실제로는 그렇지 않을 수도 있다. 그리고 영구 소장이라는 말에 속아서도 안 된다. 왜냐하면, 이미 수집한 작품도 정기적으로 리뷰 과정을 거치고 작품 소장 절차도 조금씩 조정되기 때문이다.

시간이 지나 미술관 운영진이 바뀌고 어떤 예술가는 인기를 잃을지도 모른다. 혹은 미술관이 재정적으로 힘든 시기를 겪게 될 경우, 소장품 중 일부를 판매해 자금을 조달하자는 아이디어가 설득력을 얻을 수도 있다. 미술관 소장 목록에 있던 작품을 매각하는 것을 제적이라고 한다. 이런 경우를 대비해 대부분의 미술관이 엄격한 규칙을 마련해 두는데, 가장 중요한 내용은 작품 매각으로 발생한 수익금은 다른 미술품을 구입하는 데만 사용할 수 있다는 것이다. 말할 필요도 없이 소장품 수집은 거액의 돈이 오가고, 힘든 결정을 수도 없이 내려야 하는 이념적이고 복잡한 업무이다. 미술계의 많은 사람이 제적은 단기적으로 약간의 수익을 줄 뿐이라며 이 말의 사용 자체를 꺼린다. 결국, 작품 소장의 가장 큰 목표는 유산을 보존하는 일이기 때문이다.

본질적으로 모든 미술관은 우수한 새 작품이 그냥 묻히는

일 없이 반드시 주목받게 하려고 항상 노력한다. 비 오는 어느 날, 미술관에 가는 게 귀찮다고 느껴진다면 이 점을 기억해주길 바란다. 현대미술관은 단지 커피 값 비싼 카페가 딸리고 겉모습만 번지르르한 건물이 아니라 미술계에서 가장 큰 영향력을 지닌 주체라는 사실을 말이다.

미술관의 작품 수집

미술관이 새 작품을 소장품으로 들여오는 일을 보통 작품 취득이라고 한다. 작품 취득 방법에는 몇 가지가 있지만, 그중 구매와 기증이 가장 일반적이며 작품 구매는 별도로 조직된 심의위원회를 통해 이루어진다. 미술관마다 작품의 가격대별, 매체별, 지역별로 초점을 맞춘 여러 개의 심의위원회를 둘 수 있으며, 각 위원회의 구성원은 작품을 매입할 재원 조성에 기여할 의무가 있다(대개 미술관 홈페이지 가장 아래를 보면 이들에게 표하는 감사 메시지가 있다).

미술관마다 새 작품을 입수하는 절차는 대체로 비슷하다. 먼저 큐레이터가 역사적 중요성을 띠거나 미래에 그렇게 될 가능성이 있는 작품, 그리고 현재 소장품과 미술관 설립 취지에 맞는 작품들을 찾아낸다. 위원회마다 수집 계획이 달라질 수 있어서 작품을 선정하는 이론적 근거 역시 매번 달라진다. 일단 관장이 동의하면 큐레이터는 작품 리스트를 해당 위원회에 추천하고, 작품을 제안한 이유를 설명한다. 위원회가 찬성하고 소장품 보존처리 부서에서 작품 상태를 확인하면 마침내 미술관 이사회에 작품을 올려 승인을 받는다. 이사회 승인 과정은 작품이 소장 목록에 들어가기 위해 꼭 거쳐야 하는 단계이며, 이는 작가 또는 작품 소유자로부터 기증을 제안받은 작품도 마찬가지이다. 최종 승인을 받은 작품은 소장품 기록 양식에 따라 기재되고, 공식적으로 미술관의 소유가 된다.

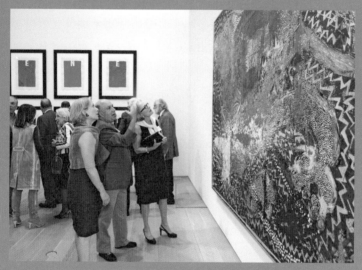

2014년 5월 14일, 시카고 아트 인스티튜트The Art Institute, Chicago에서 열린 현대미술 협회 연
례대회 및 작품 투표

미술관의 작품 취득은 고려해야 할 사항도 많고 절차도 복잡한 어려운 과정이기 때문에 여기에는 큐레이터뿐 아니라 여러 분야의 관련 직원이 모두 참여한다. 보존처리전문가Conservator는 생존 작가를 직접 인터뷰해 향후 작품의 보존 방법에 대한 조언을 얻고,(⋯ T로) 등록 담당원인 레지스트라Registrar는 운송 및 보관과 같은 물류관리를 맡는다. 법률 담당자는 복잡한 법적 절차를 책임지고 개발팀에서는 미술관의 재무 안정성 확보를 위해 항상 기부자와 좋은 관계를 쌓으려고 꾸준히 노력한다. 이렇게 이 일에 투입된 인력만 보아도 작품 취득이 미술관에서 얼마나 중요한 업무인지, 그리고 미술관이 훌륭한 작품을 소장하기 위해 얼마나 많은 노력을 기울이는지 짐작할 수 있다.

R

Rattling the Cage
Can art build a better world?

소란 피우기
예술이 더 나은 세상을 만들 수 있을까?

2015년 중국 출신 예술가 아이웨이웨이^{Ai Weiwei}는 그리스 레스보스섬에 새 작업실을 짓겠다는 계획을 발표했다. 레스보스섬은 현재 수많은 이주민이 몰리면서 국제 난민 위기의 상징과도 같은 곳이다. 그는 곤경에 처한 난민들의 처지를 알리는 프로젝트에 주력하려고 이곳에 작업실을 구상했다. 아이웨이웨이는 이렇게 말한다. "예술가로서 나는 고군분투하는 인류의 모습을 모른 체할 수 없다.… 내 작품과 이런 상황을 분리하는 일은 결코 없을 것이다."

실제로 그는 오래전부터 사회 문제를 작품의 소재로 삼아 작업해 왔다. 예를 들면, 2009년 독일 뮌헨의 하우스데어쿤스트^{Haus der Kunst}에서 전시한 〈기억하기^{Remembering}〉는 9,000개의 책가방을 이어 만든 설치작품으로, 2008년 중국 쓰촨성 대지진 당시 허술하게 지어진 학교 건물이 붕괴하면서 목숨을 잃은 9,000명의 아이들을 상징한다. 아이웨이웨이는 작품 활동과 더불어 소셜 미디어의 힘을 적극적으로 활용해 자기 생각을 시각화했다. 그는 제멋대로 권력을 휘두르는 중국 정부를 강도 높게 비난했다가 2011년 체포되어 탈세 혐의를 받고 3개월간 구금되기도 했다.

아이웨이웨이와 중국 정부의 대립이 보여주듯 예술은 도전하고, 질문하고, 비판하는 힘을 가지고 있다. 예술은 사회적으로 소외된 사람들의 생활상을 알리고, 환경문제에 관심을 두게 하며 정치·경제·권력 구조에 반기를 든다. 또한 예술계라고 공격의 대상

이 되지 말란 법은 없다. 그런 제도권에 대한 비판은 예술의 생산·표현·소비·유통 방식을 결정짓는 보이는 힘과 보이지 않는 힘 두 가지 모두에 초점을 맞춘다.(···→H로)

베를린을 기점으로 활동 중인 영상작가이자 저술가인 히토 슈타이얼Hito Steyerl이 제작한 〈미술관은 전쟁터인가?Is the Museum a Battlefield?〉라는 영상물은 2014년 이스탄불 비엔날레에서 처음 상영되었다. 그녀는 작품 속에서 쿠르드족 독립투사인 자신의 친구를 죽게 한 탄피의 기원을 추적하는 내용의 렉처 퍼포먼스lecture performance(강연 형식과 결합한 퍼포먼스)를 진행한다. 삼십여 분간의 흥미진진한 이야기를 따라가다 보면 터키 당국이 사용한 무기가 비엔날레 협찬사 가운데 한 회사의 자회사에서 제조됐다는 사실이 밝혀지며 전쟁과 미술관의 복잡하게 얽힌 상관성이 드러난다. 특히나 몇 달 전 이스탄불에서 벌어진 시위로 불안정한 사회 분위기 속에서 비엔날레가 개최된 점을 고려하면 이 작품은 관객에게 더욱 신랄하게 다가갔을 것이다.

슈타이얼이 더러운 돈에 의해 움직이곤 하는 미술계를 고발했다면, 예스맨Yes Man처럼 세상 전체를 바로잡으려는 목표를 가지고 활동하는 사람들도 있다. 예스맨의 두 주인공 (앤디 비클바움Andy Bichlbaum이라는 가명을 쓰는) 자크 세르빈Jacques Servin과 (마이크 버나노Mike Bonanno로 알려진) 이고르 바모스Igor Vamos는 미술관을 찾는 일부 사람

보다는 좀 더 많은 대중에게 자신들의 생각을 이야기하고 싶어 한다. 에너지 넘치는 두 사람은 후원자들이 제공하는 인터넷 사이트의 도움을 받아 패러디와 유머를 사용해 전 세계 언론의 관심을 끈다.

그들이 언론을 통해 말하는 이야기는 바로 '나쁜 사람들, 나쁜 아이디어가 계속 힘을 얻게 하는 메커니즘'과 '인간의 욕구나 환경보다 자본의 권리를 우선시하는 경제 정책의 위험성'에 대한 것이다. 두 사람은 인도 보팔Bhopal에서 가스유출로 일어난 대참사와 관련된 연료회사 엑손Exxon, 다우케미컬Dow Chemical의 대변인을 사칭해 인터뷰를 하고, 세계무역기구World Trade Organization 직원이라고 속여 국제회의와 방송에 모습을 드러낸다. 그리고 우스꽝스러운 말로 이런 조직들의 자본주의 사상을 풍자한다.

> 예술은 도전하고 질문하고 비판하는 힘을 가지고 있다. 예술은 사회적으로 소외된 사람들의 생활상을 알리고, 환경 문제에 관심을 두게 하며 정치·경제·권력 구조에 반기를 든다.

이런 한 번의 소동이 일반 대중에게 오래 기억되기도 어렵고, 사회와 정치에 끼치는 파장도 크지 않아 분명 아쉬운 점이 없는

것은 아니다. 하지만 결과만으로 판단하면 이 작업의 진짜 의도를 놓칠 수 있다. 이 예술가들은 자기 생각을 적극적으로 실행에 옮기기 위해 가진 도구를 최대한 활용한다. 그리고 때로는 정치적인 주제를 넘어 복잡한 역사를 강렬하고 시적인 작업으로 응축시켜 인류애의 핵심을 건드리기도 한다.(⋯→ A로) 열 번 찍어 안 넘어가는 나무가 없듯이 가만히 앉아 불평만 하는 것보다는 뭐라도 하는 게 훨씬 낫다고 믿으며 그들은 활동을 계속해 나가고 있다.

타니아 브루게라

2014년 쿠바 출신 예술가 타니아 브루게라^{Tania Bruguera}의 감금 소식이 국제 뉴스의 일면을 장식했다. 쿠바 정부는 그녀를 체포하고 혁명 광장^{Plaza de la Revolución}에서 진행되던 〈타틀린의 속삭임^{Tatlin's Whisper}〉 퍼포먼스를 중단시켰다. 본래 2009년 제10회 아바나 비엔날레^{Havana Biennial}에서 처음 선보였던 문제의 작품은 관객에게 빈 연단에 올라 어떤 사전검열 없이 일 분간 연설할 기회를 주고, 시간이 지나면 군복을 입은 두 사람에게 호위를 받으며 내려가는 퍼포먼스였다. 연단에 선 사람들의 어깨 위에는 흰 비둘기 한 마리가 놓였는데, 피델 카스트로^{Fidel Castro}가 1959년 혁명을 승리로 이끈 뒤 아바나에서 첫 연설을 하는 동안 그의 어깨에 앉아있던 비둘기를 암시하는 장치였다.

　　모든 것을 엄격하게 검열하는 정세 속에서 이 작업은 잠시나마 사람들에게 자유롭게 발언할 수 있는 플랫폼이 되었다. 어떤 이는 침착하게 자기 생각을 이어갔고 어떤 이는 고함을 쳤으며 울음을 터트리는 사람도 있었다. 작가의 말에 따르면, 2014년에 이 작업을 다시 무대에 올린 이유는 "미국과의 국교 정상화 이후 쿠바 시민들이 국가와 국가의 미래에 대해 어떤 생각을 하고 있는지 평화롭게 표현할 수 있는" 자리를 만들기 위해서였다. 하지만 작품이 본래의 예술적 맥락에서 지니는 한계를 벗어나 공공장소로 자리를 옮기자 쿠바 정부는 이를 억압해야 할 위협으로 받아들인 것이다.

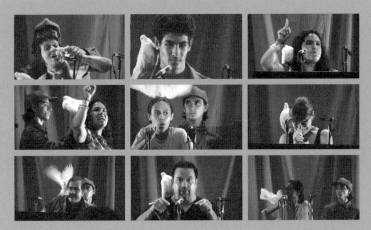

타니아 브루게라, 〈타틀린의 속삭임 #6(아바나 버전)Tatlin's Whisper #6(Havana version)〉, 2009

브루게라는 예술과 행동주의, 사회적 변화 사이의 관계에 대해 오랫동안 연구했다. 그리고 그 과정에서 사회·정치적 주제를 다루는 장기 프로젝트를 통해 '유용한 예술arte útil(useful art)'을 추구하기 위해 노력했다. 구체적으로 2011년에는 이민자들이 많이 거주하는 뉴욕 퀸스의 코로나 지역에서 '아이엠 인터내셔널Immigrant Movement International; IM International' 프로젝트를 시작해 지금까지 계속 진행하고 있다. 퀸스 미술관Queens Art Museum과 비영리 예술단체 크리에이티브 타임Creative Time과 공동으로 기획된 이 프로젝트는 열린 커뮤니티 공간을 조성해 예술 워크숍뿐 아니라 영어 교육, 법률 상담, 의료 지원 활동 등을 통해 이민자들을 돕고 그들에 대한 인식을 높이기 위해 만들어졌다.

또한, 그녀는 뉴욕시 이민국 청사Mayor's Office of Immigrant Affairs(MOIA)의 제1호 입주 작가로 선정되어 2016년부터는 불법 이민자를 대상으로 작업 영역을 확장할 수 있게 되었다. 이처럼 브루게라는 예술이 '좀 더 포괄적인 사회의 미래상을 구체화하는 아주 유용한 도구'가 될 수 있다는 자신의 믿음을 다양한 작업을 통해 행동으로 보여주고 있다.

S

Stage Presence
What is performance art?

무대를 장악하는 힘
퍼포먼스 아트란 무엇일까?

퍼포먼스 아트의 힘은 행위의 직접성에서 나온다. 뉴욕 퍼포먼스 아트 페스티벌 퍼포마Performa를 창설한 로즐리 골드버그Roselee Goldberg는 묻는다. "'나를 봐요. 여기 당신 앞에 서 있잖아요.'라고 말하는 것보다 사람들을 주목하게 하는 더 좋은 방법이 또 있나요?' 사람의 몸이 곧 매체가 되어 무대 중앙에 서기 때문에 퍼포먼스 아트는 성, 인종과 관련된 주제뿐 아니라 우리가 자신, 그리고 타인과 어떻게 관계를 맺고 있는지 연구하는 유용한 도구로도 사용된다.

조안 조나스Joan Jonas는 1968년에서 1971년까지 대상화된 여성의 신체와 여성 스스로 지닌 자아상에 대한 강박 관념을 연구하기 위해 거울을 이용한 일련의 퍼포먼스를 진행했다. 한 퍼포먼스에서 그녀는 관객들 앞에 벌거벗은 채 마치 생전 처음 자신과 마주친 사람처럼 작고 동그란 손거울로 자신의 몸을 구석구석 살폈다. 작가는 자신의 모습을 조각난 파편으로밖에 볼 수 없는 반면, 관객은 분리되지 않은 온전한 시각으로 작가를 바라볼 수 있으므로 이 상황에서 관객은 곧 권력의 주체를 의미했다. 퍼포먼스 아트가 예술가의 몸, 더 나아가 우리 자신의 몸에 대한 자각을 증대시켜 강조하려고 하는 주제는 바로 이런 신체의 물리적 특성이다.

타이완 태생의 작가 테칭 쉬에Tehching Hsieh는 다섯 번의 〈1년 퍼포먼스One Year Performances〉로 잘 알려져 있다. 그는 1978년에서 1986년까지 쇠창살로 만든 우리 안에 갇힌 채 1년, 한 시간마다

시간기록계로 카드에 구멍을 뚫으면서 1년, 완벽히 야외에서만 생활하며 1년, 다른 사람에게 묶여서 1년, 그리고 마지막 1년은 예술과 관련된 무엇도 만들거나 보거나 얘기하거나 읽지 않고 어떤 형태로든 예술에 참여하지 않으며 시간을 보냈다. 365일에 걸친 이 프로젝트는 작가가 직접 예술이 되어 살고, 또 반대로 살아서 예술이 되는 경험을 하면서 하나의 퍼포먼스 작업을 실제 생활로 확장했다는 점에서 의미가 크다. 작가는 육체적, 정신적 인내를 통해 우리의 존재와 실존이라는 개념, 바꿔 말해 삶의 의미에 대해 다시 생각해 보게 했다.

때로 예술가들은 다른 공동체의 삶에 들어가기 위해 퍼포먼스 아트를 활용한다. 왜냐하면, 퍼포먼스 아트에는 직접성과 함께 개인의 경험을 집중적으로 반영하는 힘이 있기 때문이다. 프란시스 알리스Francis Alÿs는 페루 리마에서 오백 명의 지원자를 모아 〈신념이 산을 옮길 때When Faith Moves Mountains〉(2002)라는 퍼포먼스를 수행했다. 그는 리마 근교의 모래언덕 앞에 사람들을 일렬로 세우고 다 함께 온종일 삽질을 해서 산을 몇 센티미터 앞으로 옮기는 데 성공했다. 엄청난 에너지와 시간을 쏟아 이룬 이 헛된 행동은 독재 정권에서 민주주의로 힘겹게 넘어가는 페루의 정치 상황 속에서 진보란 도대체 무엇인지 묻고 있다.

관객과 좀 더 직접적인 교류를 전제로 하는 작업도 있다. 로

만 온닥Roman Ondak의 작품 〈물물교환Swap〉(2011)에서 퍼포머는 전시장 테이블 앞에 사물 하나를 두고 앉아 관람객이 가져온 물건 중 아무거나 좋으니 자신의 물건과 바꾸자고 한다. 앞으로 이뤄질 연쇄적인 물물교환의 시작인 이 행동은 사람과 소유한 물건 사이에 어떤 관계가 있는지 묻고, 물건의 가치와 바꾸는 행위에 대해 생각하게 한다.

> 퍼포먼스 아트가 예술가의 몸, 더 나아가 우리 자신의 몸에 대한 자각을 증대시켜 강조하려고 하는 주제는 바로 이런 신체의 물리적 특성이다.

이 몇 가지 사례들이 보여주듯 퍼포먼스 아트의 영역은 무척이나 다양하고, 새로운 작업이 나타날 때마다 장르가 정의하는 영역이 더욱 확장될 가능성이 크다. 이 분야에서 활동하는 예술가들은 하나의 형태 또는 방법론에 구속되기를 거부한다. 결론적으로 말해 퍼포먼스 아트를 창조하는 단 하나의 방법이란 있을 수 없다. 이 장르가 그토록 실험적이고 강렬한 인상을 남기는 작품을 배출해낼 수 있는 이유이기도 하다.

마리나 아브라모비치

마리나 아브라모비치Marina Abramović는 모두가 인정하는 퍼포먼스 아트의 대모이다. 그녀는 자신을 육체적, 정신적 한계의 끝까지 몰고 가는 대단히 강렬하고 고통스러운 퍼포먼스를 보여주며 때로는 목숨까지 내건 퍼포먼스 작업을 시도했다. 두말할 필요 없이 이 분야에 지워지지 않는 흔적을 남긴 작가다.

그녀의 초기작이자 가장 잘 알려진 작품 가운데 하나인 〈리듬 0Rhythm 0〉(1974)에서 아브라모비치는 자신을 '사물'이라고 선언하고 관람객들에게 자신의 몸을 온전히 내맡겼다. 탁자 위에는 장미 한 송이, 깃털, 펜, 꿀, 톱, 가위, 채찍, 그리고 심지어 총알이 든 권총까지 각기 다른 일흔두 개의 사물을 늘어놓고 사람들에게 그 중 아무것이나 골라 원하는 대로 자신의 몸에 사용하게 했다. 단순히 구경만 하던 수동적 관객에서 퍼포먼스의 협력자가 된 사람들은 그녀를 칼로 베고 상처를 내는가 하면 옷을 벗기거나 심지어 장전된 총으로 머리를 겨누기도 했다. 반면에 눈물을 닦아주며 그녀를 보호하는 사람도 있었다. 그러나 아브라모비치는 전혀 흔들리지 않았다. 결국, 여섯 시간이 지나 작가의 안전을 염려해 퍼포먼스를 중단해야 한다고 주장한 사람도 관람객이었다. 이 작업을 통해 사람들의 사회적 얼굴 이면에 숨겨진 공격성이 적나라하게 드러났지만, 또 한편 그런 폭력성을 이기는 따뜻한 마음도 증명되었다.

그녀의 작업이 반복되는 일련의 행위에서 신뢰와 인내, 초

월성에 대한 연구로 바뀔 수 있었던 이유는 바로 작품 전반에 흐르는 목적의 표현력 때문이었다. 그녀는 1976년에서 1988년까지 연인이자 작업 파트너인 울레이[Ulay]와 무언가를 극단적으로 주고받는 퍼포먼스 시리즈를 함께 작업했다. 서로에게 고함을 지르거나 한 시간이 넘도록 입을 맞대고 숨을 들이쉬고 내쉬는가 하면 아브라모비치의 가슴에 화살 끝을 겨눈 채 울레이가 활시위를 당기는 퍼포먼스를 하기도 했다. 끝내 두 사람이 공동 작업을 그만두기로 했을 때도 각자 중국 만리장성의 양 끝에서 걸어와 중간에서 만나 작별인사를 나누고 헤어지는 퍼포먼스로 감동적인 이별을 했다.

최근에 아브라모비치는 행위예술가와 퍼포머 모두에게 정신적 스승의 역할을 자처하고 나섰다.(⋯ P로) 그녀는 마음과 몸을 정화하는 일련의 연습 방법, 아브라모비치 메소드[Abramović Method]를 계속 연구하는 한편, 뉴욕 허드슨에 예술과 명상을 아우르는 공간, 마리나 아브라모비치 인스티튜트[Marina Abramović Institute]를 오픈할 계획을 세우고 있다. 그녀가 퍼포먼스 작업을 시작한 지 40년이라는 긴 시간이 흘렀지만 시간이 그녀의 열정을 빼앗지는 못한 모양이다.

마리나 아브라모비치와 울레이Ulay, 〈정지 에너지Rest Energy〉, 영상작업을 위한 퍼포먼스, 1980

T

Tender Loving Conservation
How can we make sure our art survives?

애정을 담은 작품 보존
예술작품을 오래오래 남길 방법은 무엇일까?

흰색 실험실 가운을 입고 여러 종류의 과학 도구를 완벽하게 갖춘 채 작업하는 보존처리전문가는 미술품을 보존해 후세에 전달하는 일을 하는 사람들이다. 그들은 특히 현대미술 작품을 다루다 보면 낯설고 이례적인 별별 문제를 다 접하게 된다. 앤디 워홀의 수프 캔 작품을 소장한 한 컬렉터가 캔에서 떨어진 라벨을 어떻게 하면 다시 제대로 붙일 수 있는지 뉴욕 현대미술관에 조언을 요청하자, 미술관 보존수복팀장은 직접 수프 회사에 전화를 걸어 처음 통조림을 생산했던 시기에 라벨에 사용한 접착제의 종류를 먼저 확인했다. 이렇게 세세한 부분까지 신경을 써야 하나 의아할 수도 있겠지만, 작품을 원상태로 복원하는 데 사용된 성분을 분석하는 일은 매우 중요한 절차이다.

기발한 방법을 총동원해 단서를 찾고 실마리를 푸는 보존처리전문가의 작업 현장은 종종 과학수사를 벌이는 수사관의 모습과 흡사하다. 대개 그들은 미술품 복원에 앞서 작품을 보호하는 작업을 우선으로 한다. 이런 맥락에서 보존처리전문가의 핵심 과제는 '10년, 100년의 시간이 흐른 후에도 작품을 원상태로 유지하려면 어떻게 해야 하는가?'라는 질문에 효과적으로 답하는 일이라고 할 수 있다. 문제의 해답을 찾기 위해 이들은 먼저 변화의 물리적 메커니즘을 이해해야 하며, 평소 미술관 환경 상태를 주의 깊게 통제하고 필요한 경우에는 작품을 보수·보호하는 조처를 해야 한다.

제2차 세계대전 이후에는 합성물질과 같은 신소재로 만든 작품이 급증하였으나 소재의 내구성에 대한 지식은 매우 제한적이었다. 그러다 보니 이런 작품을 다루는 일은 새로운 난제가 되었다. 또한 필름, 비디오, 컴퓨터로 작업한 작품의 제작 기술이 누후화되면서 발생하는 문제도 처리해야 할 숙제이다. 이렇게 작품을 보존하고 수복하는 작업에는 극단적이라고 할 만큼 다양한 해결책이 요구된다. 또 디지털 아트 작품을 서버에 백업할 수 있는 컴퓨터 기술자, 거대한 공공 조각품을 설치할 수 있는 구조 공학자, 미니멀리스트 조각품의 표면을 새것처럼 페인트칠할 전문 도장공 등 온갖 분야의 고도로 숙련된 전문가가 필요하다.

한 작품을 보존하는 일에도 여러 가지 창의적인 해법이 조합되어야 한다. 예를 들어 카데르 아티아Kader Attia는 고대 알제리의 도시, 가르다이아를 모델로 〈무제(가르다이아)Untitled(Ghardaïa)〉(2009)라는 설치작품을 제작했는데, 익힌 쿠스쿠스(좁쌀 모양의 북아프리카 음식)를 주요 소재로 사용하다 보니 전시를 할 때마다 쿠스쿠스를 새로 교체해줘야 했다. 그래서 구겐하임 미술관이 작품의 에디션 하나를 소장하게 되었을 때, 미술관 보존담당자는 직접 작가를 만나 쿠스쿠스를 익히는 정확한 방법을 미리 배워두었다. 또한, 이 일 못지않게 작품 속 건물 모형의 세부 도면을 입수하는 일, 그리고 전시 기간에 해충·곰팡이 방제를 위해 필요한 지시사항을 미리 작성하

는 일도 매우 중요했다.

사실 모든 예술작품이 후세에 길이 남기려는 의도로 만들어
지는 것은 아니라서 때로는 작품을 보존하려는 욕구와 세월의 흔
적이 작품에 그대로 남기를 원하는 작가의 바람이 상충하기도 한
다. 또 약간만 상태가 변해도 작가의 본래 구상에서 멀어지는 작품
도 있다. 아니면 작품을 새것처럼 유지하려고 취한 조치가 오히려
작품의 본래 모습을 망치기도 한다. 이런 일들로 인해 다음과 같은
까다롭지만 중요한 일련의 질문이 이어진다. 작품의 컨셉은 작품
의 진품 여부보다 우위에 있는 것인가? 작품이 너무 섬세해서 전시
나 장기 보관을 하다 보면 본래 모습을 알아볼 수 없을 정도로 망가
진다는 이유로 전시에 으레 복제품을 내놓게 된다면 어떻게 될까?

기발한 방법을 총동원해 단서를 찾고 실마리를 푸는 보존
처리전문가의 작업 현장은 종종 과학수사를 벌이는 수사
관의 모습과 흡사하다.

이런 딜레마에 직면했을 때 작가의 의향을 확인하는 일은 무
엇보다 중요하다. 다행스럽게도 대부분의 현대미술가들이 생존해
있어서 미술관에 새 소장품이 들어오면 보존처리전문가는 인터뷰
나 장문의 질문지를 통해 적극적으로 작가의 조언을 구할 수 있다.

또 이들은 소재에 대한 정보와 작가의 의도를 공유하기 위해 자주 다른 기관과 협업하기도 한다. 결론적으로 각각의 작품은 처한 상황이 모두 다르므로 마땅히 한 작품 한 작품에 애정을 담아 조심스럽게 다루어야만 한다. 설령 보존처리전문가 몇 명이 쿠스쿠스로 만든 도시의 거리에 작은 벌레가 나타나지는 않을까 교대로 살피느라 3개월의 시간을 꼬박 투자해야 한대도 어쩔 수 없는 일이다.

뉴미디어가 '올드' 미디어가 될 때

카폰^{Car phone}, 미니 디스크 플레이어, 마이스페이스^{MySpace} 계정, 아이폰5와 같이 기술 대부분은 결국 사용이 중단되고 새로운 제품이 나타나 그 자리를 대신하게 된다. 지난 50여 년 동안 영상재생장치의 기술이 워낙 빠르게 발전하다 보니 구식 플랫폼에서 제작된 작품들이 모두 사장될 위기에 놓였다. 이에 오늘날 보존처리전문가에게는 발전된 새 기술을 습득해 이 문제를 해결하는 것이 가장 큰 숙제이다.

생각해 보면 짧은 기간에 아날로그식 텔레비전 모니터는 디지털 LCD 평면 스크린으로 대체됐고, 슈퍼 8mm 필름 카메라는 16mm, 베타캠 그리고 VHS 방식으로 진화했다. VHS 비디오테이프는 레이저디스크, DVD, 블루레이로 바뀌더니 최근에는 USB나 클라우드에 순수 데이터 형태로 저장하거나 보관하게 되었다. 그리고 카세트테이프는 CD로 바뀌었고, 등등… 그 외에도 많은 예가 있다. 이런 경우 대개의 해법은 만약을 대비해 백업 복사본, 즉 보존용 원본을 따로 저장해두고 비디오 아트의 플랫폼을 다른 플랫폼으로 바꿔주는 것이다. 그래서 요즘에는 개인 컬렉터나 미술관이 새 작품을 소장하게 되면 작품의 실제 데이터와 오리지널 소스코드도 반드시 소유하고 보관한다.

하지만 구식이 된 기술이 작품을 구성하는 데 필수적인 장치 요소라면 어떻게 해야 할까? 아날로그 방식 텔레비전 모니터를

사용한 백남준 작품의 경우, 세계 곳곳의 주요 미술관 보존처리전문가들은 가능한 많은 재고품을 쌓아두고 고장 난 모니터를 교체한다. 그러나 이는 단기적 대처일 뿐, 미래에 대안이 될 만한 새로운 방법을 생각해 내지 않으면 안 된다. 아니면 닌텐도 게임 콘솔을 해체해 만든 코리 알칸젤Cory Arcangel의 초기 작품처럼 기술 장치가 완전히 사용 중지되면 작품 역시 존재하지 않으리라는 사실을 작가가 직접 명시하는 사례도 있다. 결국, 작품을 보존하는 가장 좋은 황금률은 작품의 어떤 부분에 예술적 가치를 두어야 하는지 작가와 긴밀히 협력해 미리 결정해 두는 것이다.

확실히 새로운 기술은 새로운 도전거리를 동반한다.(⋯ G로) 비디오, 필름, 오디오, 소프트웨어, 온라인 기술과 관련된 미술품을 전문으로 다루는 보존처리전문가도 차츰 늘면서, 현재 이들은 새로운 전략을 개발해 이 분야를 발전시키기 위해 노력하고 있다. 예술가가 계속 새로운 과학기술을 활용해 작품을 만들고 있는 지금, 문화유산의 미래를 지키기 위해 작품을 보존하고 보호하는 기술도 함께 발전해야 하는 것은 너무나 당연한 일이다.

백남준, 〈일렉트로닉 슈퍼하이웨이: 미 대륙, 알래스카, 하와이Electronic Superhighway: Continental U.S., Alaska, Hawaii〉, 1995

U

Under Construction
What should museums look like?

미술관은 공사 중
미술관은 어떤 모습이어야 할까?

예술작품을 제외하고는 시각적으로 주의를 흩트릴만한 모든 사물이 제거된 공간, 삭막할 만큼 텅 빈 '화이트 큐브white cube'는 전시장으로서 너무도 당연한 기준이 되어버려 이제는 딱히 언급할 가치도 없을 정도이다. 무엇이든 예술작품이 될 수 있는 시대에서 오브제에 예술적 정체성을 부여하는 조건이 바로 이 화이트 큐브인 것이다.(…→ ㅌ로)

이런 전시 체계의 역사는 뉴욕 현대미술관이 창설되던 1929년으로 거슬러 올라간다. 이전에는 '살롱 스타일'(때로 천장에 닿을 정도의 높이까지 여러 작품을 다닥다닥 위아래로 거는) 전시 방식이 관행이었지만, 이때부터는 그림을 사람 눈높이에 한 줄로 드문드문 걸었다. 관람객이 한 번에 한 작품에만 집중할 수 있도록 배치해 순수한 미적 고찰을 최대화시키기 위한 아이디어였다. 곧 전시장에서 창문도 사라졌는데 바깥세상, 매일 반복되는 일상, 시간이 흐르는 모습까지 모두 사라지게 하기 위해서였다. 그리고 약 50년 후에는 화이트 큐브에 대응하는, 필름과 비디오를 위한 공간이 '블랙박스black box'의 형태로 진화했다.

이처럼 바깥 세계로부터 물러나 침잠한 듯한 분위기 때문에 미술관은 분리된 사색의 공간, 그리고 더 높은 이상을 통해 개인과 집단을 변화시키는 상징의 공간으로 떠오르게 됐다. 또한, 작품을 만나는 이 공간에 특별한 행동 양식이 서서히 자리 잡기 시작했다.

오늘날 미술관에 간 사람들은 깊은 생각에 빠진 듯 엄숙한 표정으로 전시장을 천천히 거닐며 속삭이는 목소리로 말을 한다. 주위를 살피는 전시장 지킴이의 눈길을 받으며 '만지지 마시오'는 절대적으로 따라야 할 문구이다. 평면배치 방식에서 감옥, 종교시원 그리고 미술관의 유사점이 발견돼도 그다지 놀랍지 않을 정도이다.

　　미술관 실내는 내용물을 점점 과감히 축소했지만 반면에 미술관 외부는 갈수록 어마어마하고 극적인 외관을 갖추었다. 근래에는 소위 '스타 건축가들star-chitects'이 등장해 현대미술관에 새로운 차원의 건축양식을 끌어들였다. 이들은 원래 있던 공간을 개조하거나(예를 들어, 이전에 뱅크사이드 화력발전소로 쓰였던 건물을 헤르조그 앤드뫼롱Herzog & de Meuron이 런던 테이트 모던으로 재탄생시켰다) 아무것도 없는 제로 상태에서 건물을 짓기도 했다(지역 주민들이 '안도섬'이라 부르는 일본의 외딴 섬 나오시마는 유명 건축가 안도 다다오Tadao Ando의 설계로 현대미술의 성지가 되었다). 그리고 최첨단 소재와 기술을 사용해서 미술관 건물 자체가 예술작품이 되도록 멋지게 디자인했다. 미술관 건물을 예술로 승화시키는 유행은 건축가 프랭크 로이드 라이트Frank Lloyd Wright에 뿌리를 두고 있는데, 1959년 그가 설계한 뉴욕 구겐하임 미술관Guggenheim Museum은 인상적인 조각 형태와 나선형 경사로, 거대한 아트리움을 특징으로 하는 건축물이다.

이처럼 바깥 세계로부터 물러나 침잠한 듯한 분위기 때문에 미술관은 분리된 사색의 공간, 그리고 더 높은 이상을 통해 개인과 집단을 변화시키는 상징의 공간으로 떠오르게 됐다.

오늘날 현대미술관이 이전과는 전혀 다른 모습을 하고 있다고 생각할지도 모르지만, 사실 프랭크 게리Frank Gehry나 산티아고 칼라트라바Santiago Calatrava 같은 건축가는 오랜 주제를 변형시킨 기본 아이디어로 미술관을 설계했다. 그 역사는 18세기 유럽까지 닿아있는데, 당시 부유층은 누구나 감탄할 정도로 집의 홀과 복도를 거창하게 설계하고 여기에 소장품을 전시해 자신이 대단한 컬렉터라는 이미지를 주었다.

현대미술관의 디자인이 워낙 기이한 형태를 이루다 보니 작품보다 오히려 건물이 주목을 받아서 작품 감상을 방해한다고 불평하는 비평가도 많다. 하지만 비행기를 타고 스페인 북부의 도시 빌바오Bilbao를 찾는 방문객 대부분이 무엇보다 우선 프랭크 게리가 설계한 구겐하임 미술관의 반짝이는 티타늄 구조물을 보고 싶어한다는 사실에는 의심의 여지가 없다. 또한, 이 미술관이 지역 경제 발전에 엄청난 영향을 미친 결과, 도시 경제와 국제적 위상을 변화시키는 예술기관의 힘을 일컬어 '빌바오 효과'라는 말까지 생겨났

다. 한 도시를 국제적 관광지, 문화적 명소로 바꿔 놓은 이런 사례 덕분에 현대미술관은 대규모 도시 건축과 투자를 위한 구실로 종종 이용되기도 한다.

이렇게 근사하고 초현대적인 외관의 새로운 미술관들이 세계적으로 많이 증가하고 있는 지금, 화이트 큐브와 블랙박스는 이런 변화를 겪지 않으리라고 과연 누가 장담할 수 있을까? 단지 시간만이 그 답을 말해줄 것이다.

사디야트 아일랜드 문화지구

아랍에미리트의 수도 아부다비 연안에서 겨우 오백 미터 떨어진 곳에 위치한 사디야트 아일랜드는 2006년, 국제적인 문화지구로 탈바꿈하겠다는 계획을 발표한 이래 많은 주목을 받고 있다. 특별 설계된 새로운 미술관들이 앞으로 사디야트 문화지구Saadiyat Island's Cultural District에 자리를 잡을 예정이다.

아부다비는 이 프로젝트를 통해 중동 지역에서의 영향력을 재정립하고 세계적인 도시로서의 면모를 갖추겠다는 포부를 드러내기라도 하듯 각 미술관 설계에 유명 건축가를 대거 참여시켰다. 프랭크 게리는 자신의 특징과도 같은 원뿔형 구조 열한 개를 측면에 배치해 구겐하임 아부다비Guggenheim Abu Dhabi를 디자인했고, 고인이 된 자하 하디드Zaha Hadid(역사상 가장 유명한 여성 건축가)는 퍼포밍 아트센터Performing Arts Centre를 담당했다. 그녀는 공연장을 '식물의 열매'에 비유해 사람들이 건물의 위쪽으로 자연스럽게 이동하도록 설계했다.

해양박물관Maritime Museum은 독학으로 건축을 공부한 일본 건축가 안도 다다오Tadao Ando가 맡았으며, 바람에 부푼 돛의 모양에서 영감을 얻어 디자인했다. 파리의 상징인 루브르의 최초 분관인 루브르 아부다비Louvre Abu Dhabi는 프랑스 출신 건축가 장 누벨Jean Nouvel이 맡았으며, 마지막으로 런던 거킨Gherkin 빌딩의 건축을 관장했던 노먼 포스터Norman Foster가 자예드 국립박물관Zayed National Museum의 설

계를 담당했다. 자예드 국립박물관은 아랍에미리트의 역사와 문화, 그리고 초대 대통령이자 국가 개혁의 중심인물이었던 셰이크 자예드Sheikh Zayed를 소개하기 위해 만든 박물관이다.

그런데 아부다비 관광청이 280억 달러(약 31조 4,000억 원)의 예산을 들여 진행 중인 이 예술지구의 공사가 마냥 순조롭기만 한 것은 아니다. 국제인권감시단Human Rights Watch이 2009년에서 2015년까지 남아시아 출신 이주노동자들을 착취해 공사를 진행했다고 문제를 제기하자 많은 작가들과 미술계 인물들도 아랍에미리트 정부에 노동법과 노동정책을 개선하도록 압박하고 있다. 이 섬의 이름이 아랍어로 '행복의 섬'이라는 뜻을 고려하면 무척이나 아이러니한 상황일 수밖에 없다.

한편 뉴욕대 아부다비New York University Abu Dhabi와 루브르, 구겐하임도 해외노동자들에 대한 낮은 임금과 열악한 근로 환경으로 계속해서 비난의 대상이 되고 있다. 그들은 인류 문화의 미래를 만들겠다는 결정에 따르는 책임감을 스스로 인식하고 이러한 문제를 해결하기 위해 꾸준히 노력해야 할 것이다.

아랍에미리트 아부다비의 사디야트 아일랜드 문화지구에 들어설 루브르 아부다비의 조감
도, 건축가 장 누벨 설계

Visitor Activated
Can I touch it?

관람객의 손길
만져도 돼요?

2009년 브라질 출신 설치미술가 에르네스토 네토Ernesto Neto는 한 달 간 뉴욕 파크 애비뉴 아모리Park Avenue Armory 전시를 위해 〈앤스로포디 노Anthropodino〉라는 작품을 특별 제작했다. 대단한 장관에 압도된 사 람들이 작품 앞에서 아이처럼 경탄하는 모습을 보는 일은 그리 어 렵지 않았다. 미술 전시장이라기보다는 다른 별의 외딴집에 들어 선 것만 같은 이 거대한 구조물은 중앙에 텐트처럼 생긴 돔이 있고, 푸른색과 핑크 색조의 터널들이 마치 덩굴손처럼 바깥을 향해 뻗 어있다. 이 튜브 모양 통로의 열린 끝을 통해 사람들은 미로와 같은 실내로 걸어 들어갈 수 있다. 그리고 바깥쪽에서는 신발을 벗어 던 지고 거대한 자주색 빈백 위에서 쉬거나 캐모마일과 라벤더 향이 나는 빨간색 이글루 안에 누울 수 있다. 아니면 플라스틱 공으로 가 득한 풀장 안에 몸을 담글 수도 있다. 천장에는 백색 섬유로 만든 거대한 차양이 설치되어 있는데, 그 차양으로부터 수없이 많은 긴 관 모양의 주머니가 아래로 늘어져 있으며 어떤 주머니에는 향신 료가 담겨 있다.

　　오늘날 네토의 〈앤스로포디노〉 같은 설치작업은 가장 흔 히 보이는 현대미술의 한 형태이다. 본래 '설치'라는 단어는 벽이 나 전시 공간에 작품을 어떻게 배치할 것인가를 뜻하는 말이었지 만, 1950년대 후반에서 1960년대 초 무렵부터 다양한 매체를 활용 해 임시 또는 영구적인 환경을 구축하는 예술 장르를 의미하게 되

었다. 설치작품에 사용된 사물이나 도구는 독립된 작품이 아니라 조화를 이룬 작품 전체의 부분이 된다. 이 장르에 정형화된 공식 같은 것은 없는데 어떤 작품은 안으로 걸어 들어가 찬찬히 둘러볼 수 있게 고안되기도 하고 어떤 작품은 출입구에서 내부를 들여다보지 못하도록 제한하기도 한다.

설치미술에서는 관객의 참여가 작품을 활성화하고 의미를 드러내는 데 매우 결정적인 역할을 한다. 그래서 점점 더 많은 예술가가 관객과 작품이 관계 맺는 방식을 완전히 바꾸어 놓기 위해 설치미술을 활용하고 있다. 이 분야를 대표하는 작가 중의 하나인 러시아 출신 일리야 카바코프Ilya Kabakov는 설치미술을 극장에 비유하여 관객이 배우이고 작가는 감독, 작품이 곧 무대라고 설명하기도 했다.

설치미술의 재료는 작가가 작품을 통해 의도하고자 하는 바와 관객에게 바라는 경험에 따라 다양하게 사용된다. 각각의 구성요소는 상징성을 띠고 있기도 해서 관객은 탐정처럼 단서들을 짜맞추어야 할 수도 있다. 때로는 퍼포먼스, 음향, 영상이 조합되어 초현실적인 환경을 만들어 내기도 한다. 예를 들어 스위스 작가 피필로티 리스트Pipilotti Rist는 전시장을 핑크색 꽃과 맨살을 드러낸 신체 부위가 등장하는 꿈같은 영상에 둘러싸인 거대한 멀티미디어 공간으로 바꾸어 놓고, 그곳에서 관객들이 섬 형태의 푹신한 조각 위

에 누워 시간을 보내도록 설정한다. 이런 작품에서는 오브제가 아닌 상황이 곧 예술이 되고 관객은 그저 거기에 머무르면 된다. 사람들이 설치작업에 대한 경험을 묘사하는 데 왜 그렇게 어렵게 느끼는지, 그리고 왜 사진작업으로는 그런 느낌을 제대로 표현할 수 없는지 이해하는 데 이 설명이 조금 도움이 될지도 모르겠다.

설치미술에서는 관객의 참여가 작품을 활성화하고 의미를 드러내는데 매우 결정적인 역할을 한다. 그래서 점점 더 많은 예술가가 관객과 작품이 관계 맺는 방식을 완전히 바꾸어 놓기 위해 설치미술을 활용하고 있다.

에르네스토 네토는 자신의 작업이 활기를 띠도록 만드는 에너지는 관객들 사이의 상호작용에서 나온다고 설명한다. 관객은 다른 문화, 사회, 역사를 구현한 독자적인 '세포'인데, 이 세포들이 하나로 모여 자신의 작품을 이룬다는 것이다. 아주 기본적인 단계에서 〈앤스로포디노〉의 경험은 매우 원초적이기도 하다. 앞에 놓인 파란색과 핑크색의 놀이터에 눈이 적응하기도 전에 향신료의 냄새가 먼저 강하게 관객을 사로잡기 때문이다. 이제부터 설치작업을 제대로 즐기고 싶다면 신발을 벗어 던지고 뛰어들어 보자. 설치미술을 경험하는 데 이보다 더 나은 방법은 없으니까.

쿠사마 야요이, <소멸의 방>

완벽하게 하얀 방 안으로 걸어 들어간다고 상상해보자. 부엌 조리대, 소파, TV, 가스레인지 위의 주전자까지 모두 하얗다. 음, 그렇다고 정신병원에 막 들어섰다고 생각해선 안 된다. 그곳은 일본인 예술가 쿠사마 야요이Yayoi Kusama의 인터랙디브 설치작품 <소멸의 방 The Obliteration Room>(2002~현재)이다. 그런데 어떻게 상호작용을 하느냐고? 작가는 선명한 색상의 크기가 다른 점 모양 스티커를 한 세트씩 사람들에게 나눠주고 방 안 어느 곳이든 마음대로 붙이게 한다.

쿠사마에게 점은 세계를 이해하는 방식이다. 그녀는 이렇게 설명한다. "우리가 사는 지구는 우주에 존재하는 수많은 별 가운데 물방울무늬 하나에 불과해요. 물방울무늬는 무한으로 통하는 길이죠. 천성과 육신을 물방울무늬로 모두 덮어 소멸시키고 나면 그때 비로소 우리는 단일한 우주의 일부가 됩니다." 그녀는 1960년대에 처음 '소멸'이라는 아이디어를 구상하고, 스스로 소멸하기 위해 점으로 자신과 타인을 완전히 뒤덮기 시작했다. <소멸의 방>에 참여한 사람들은 작가와 협업할 뿐 아니라 관객들끼리도 서로 도와 무한한 빨강, 노랑, 초록의 몽롱한 점들로 공간을 변화, 즉 소멸시킨다.

2015년 뉴욕 데이비드 즈워너David Zwirner 갤러리에서 열린 개인전에서는 전시장 공간 내부에 미국 도시 외곽에서 흔히 볼 수 있는 작은 조립식 주택을 짓고, 그 안에 다시 <소멸의 방>을 만들었

쿠사마 야요이, 〈소멸의 방〉, 2002~현재
퀸즐랜드 미술관Queensland Art Gallery과 공동으로 작업

다. 이 작품만큼 유명한 또 다른 설치작업 〈무한한 거울의 방^{Infinity} Mirror Room〉 역시 관객에게 유사한 경험을 선사한다. 벽과 벽, 천장과 바닥을 모두 거울로 덮어 만든 차분한 공간에 홀로 들어서면, 천천히 흔들리며 껌뻑거리는 불빛이 거울에 무한히 반사되어 마치 우주 공간을 떠다니는 것 같은 착각을 일으키게 한다. 그리고 무한한 불빛 속에 잠긴 관객은 수백만 개의 별 가운데 오직 하나뿐인 별로서 자신의 존재를 느끼는 미적 체험을 경험하게 된다.

WTF?!
What on earth am I looking at?

엥, 저게 뭐야?!
대체 내가 뭘 보고 있는 거지?

현대미술은 어렵다. 다들 한 번쯤은 미술 전시장에 들어섰다가 첫눈에 들어온 전시작품을 보고 '헐, 저게 대체 뭐지?!'하는 생각을 해봤을 것이다. 벽에 써진 작은 글씨를 읽어봐야 더욱 혼란스럽기만 하고 그저 아무것도 이해 못하겠다는 느낌만 남는다. 불행하게도 이런 경험은 매우 자연스러운 일이 되어 버렸다.

현대미술을 이해하는 첫 번째 단계는 내가 만난 작품이 무엇이든 그 하나가 모든 현대미술을 대표하는 작품이 아니라는 걸 기억하는 일이다. 조각, 회화, 퍼포먼스, 개념 미술, 몰입형 미술, 혐오감을 일으키거나 반대로 마음을 차분하게 달래주는 작품, 도전적이거나 자극적인 작품, 압도적 감흥을 불러일으키는 작품, 그리고 솔직히 실망스러운 작품. 너무나 많은 유형과 형식의 작품이 미술 세계에서 끊임없이 만들어지고 있다. 이 모두가 현대미술이다. 그러므로 내가 본 작품은 전체의 매우 작은 일부에 불과하고 공교롭게도 나는 내 취향이 아니거나 마음이 움직이지 않는 종류의 작품과 마주친 것뿐이다. 어쩌면 작가의 개인 경험이 듬뿍 담긴 작품이나 아니면 약간은 정치적 의미가 담긴 작품을 만났더라면 더 큰 감흥을 느꼈을지도 모른다. 단지 그 작품은 내 스타일이 아니었을 뿐.

지금 만난 작품이 어떤 작품인지 알아내기란 그리 간단한 일이 아니다. 왜냐하면, 현대미술의 종류는 너무 많고 모두 새로운

것이며 대부분의 경우 좋은 작품과 나쁜 작품을 구분할 만큼 충분한 시간을 거치지 못했기 때문이다. 자신이 본 작품에 대해 누구도 확신할 수 없고, 상당히 많은 작품이 쓰레기가 될지도 모른다는 사실은 우리를 아주 흥분시키기도 하지만 무섭게 만들기도 한다. 그러니 너무 빨리 결론 내리는 실수는 하지 말자!

특히 현대미술 대부분은 사람들을 도발하고 혼란에 빠뜨리고 체제에 도전하려는 의도로 만들어졌기 때문에 더더욱 신중해야 한다. 심지어 자기 생각에 확신이 들 때조차 안목이 참신함을 미처 따라가지 못해 생긴 결과일 수 있다는 사실을 깨달아야 한다. 그래서 전설적인 미술비평가 클레멘트 그린버그Clement Greenberg는 이런 유명한 말을 남겼다. "정말 독창적인 작품은 대개 첫눈에 아름다워 보이지 않는다."

또한, 예술에 대해 무엇이 좋고 무엇이 나쁜지 정의하는 방식에 대해서도 생각해볼 필요가 있는데, 여기에 엄격한 규칙 같은 것은 없다. 다만 일반적으로 합의된 의견이 존재할 뿐이다. 일반적으로 사람들은 미술사에 길이 남을 만한 작품, 또는 여러 가지 감정을 동시에 불러일으키는 작품, 처음 본 이후로 깊은 울림을 주는 작품을 좋은 작품의 표식으로 삼는다. 하지만 사람마다 개인적인 기준은 다를 수 있다. 참 다행스럽게도 머리로 받아들인 좋은 작품과 마음이 끌리는 작품이 반드시 같을 필요는 없다. 몇몇 고리타분한

비평가와 지나치게 진지한 예술가처럼 취향의 문제까지 심각하게 굴지 않아도 된다. 누구에게나 '길티 플레저^{guilty pleasure}'(죄의식을 동반한 즐거움)는 있는 법이니까.

> 전설적인 미술비평가 클레멘트 그린버그는 이런 유명한 말을 남겼다. "정말 독창적인 작품은 대개 첫눈에 아름다워 보이지 않는다."

현대미술을 이해하는 다음 단계는 작품을 너무 개인적으로 받아들이지 않는 것이다. 어떤 작품을 이해하지 못했다고 자신이 하찮은 사람이 되는 것도 아니고, 또 그렇다고 그 작품이 하찮아지는 것도 아니다. 문학, 음악, 무용 분야에서도 그렇듯이 파악하기 수월한 작품이 있는가 하면 난해해서 많은 노력을 기울여야 제대로 이해할 수 있는 작품도 있다. 사람마다 판단을 지배하는 준거 기준을 갖게 마련인데, 그 기준틀을 연마하는 데도 시간이 필요하다.

피카소의 〈아비뇽의 처녀들^{Les Demoiselles d'Avignon}〉(1907)을 예로 들면, 이 하나의 작품은 준거 기준에 따라 여러 가지 방식으로 이해할 수 있다. 하나의 평면에 다른 시점을 서로 조합시킴으로써 회화의 언어를 진보시킨 작품으로 볼 수도 있고, 여성을 이상화하지도 않고 순종적인 모습으로 그리지도 않았으니 서구 회화의 전통과

단절을 상징하는 작품이라 여길 수도 있다. 반면에 사창가에 몇 번 드나든 이후 성병에 걸릴까 봐 두려운 작가의 마음을 대변하는 작품으로 읽기도 한다.

이런 식으로 생각하면 마우리치오 카텔란^{Maurizio Cattelan}이 갤러리스트 에마뉘엘 페로탕^{Emmanuel Perrotin}을 거대한 페니스 모양의 토끼로 변장시킨 작품, 〈에로탕, 진짜 토끼^{Errotin, le vrai lapin(Errotin, the true rabbit)}〉(1995)는 유명 미술상의 소문으로 떠도는 바람둥이 기질을 집중 조명한 작품으로 볼 수도 있고, 상업적 거래를 위한 진지한 시도를 모두 차단하려는 수단으로 이해할 수도 있다. 또한 퍼포먼스 아티스트들이 매우 자주 써먹는 충격 전술의 반복으로 해석할 수도 있다.(⋯ ○로)

상징으로 둘러싸인 시각적 소재를 파헤쳐 숨은 의미를 알아내는 세부 기술이 있기는 하지만, 대체로 사람들은 이미 그 기술을 알고 있다. 우리는 매일 양말의 색상이나 디저트의 모양새가 마음에 드는지, 인터넷 창에 뜬 광고를 볼지 말지 여러 가지 결정을 내린다. 이 결정은 우리 마음을 움직여 주의를 기울이게 만든 대상에 대한 순간적 판단인 동시에 우리의 미적 가치관을 담고 있다. 그러므로 괜히 긴장할 필요는 없다. 다음번에 또 전시장에서 '헐, 저게 뭐지?!' 하는 순간이 오면, 겁먹지 말고 이 기술을 끌어다가 적용해보자. 더 많은 현대미술 작품을 접하고, 더 많은 글을 읽고, 더 많은

시간을 할애할수록 현대미술에서 얻는 감흥은 더 커질 것이다.

현대미술을 이해할 때 가장 좋은 출발점은 호기심을 자극하는 하나의 작품 또는 한 작가를 선택해서 조금씩 배워 가는 것이다. 알고 싶은 욕구가 강하고 열린 마음만 가지고 있다면 이용할 수 있는 수단은 얼마든지 있다. 미술관에 가면 벽에 적힌 텍스트, 소책자, 가이드 투어, 전시 도록이 있고 종종 대기 중인 전시장 안내원도 만날 수 있는데, 그들은 종종 생각보다 훨씬 더 많은 정보를 알고 있다. 또 어쩌면 누군가와 이야기할 수 있는 기회를 매우 즐거워할지도 모른다. 상업 갤러리는 작품 라벨링에 그렇게 공을 들이지 않고 관람객을 응대하는 데 적극적이지도 않지만, 언제든 보도자료를 요청해 전시 중인 작품에 담긴 숨은 의미를 알아낼 수 있다. 하다못해 작품 가격 목록만 보아도 작품 제목, 소재, 소장자 등에 대한 정보 파악이 가능하다. 그리고 물론 인터넷도 이용할 수 있다. 인터넷에는 위키피디아Wikipedia를 비롯해 작가 개인 웹사이트, 갤러리 홈페이지, 유튜브YouTube나 비메오Vimeo에 올라온 인터뷰 영상이나 비디오 아트, 그리고 미술관 웹사이트에 기술된 간략한 역사까지 풍부한 자료가 가득하다. 이런 모든 자료는 누구나 이용할 수 있도록 준비되어 있다.

무엇보다도 질문하기를 두려워하지 않는 태도가 중요하다. 다른 사람의 생각이 어떤지 묻지 말고 작품 자체에 대해 스스로 질

마우리치오 카텔란, 〈에로탕, 진짜 토끼〉, 1995

문해 보자. 이번 장의 제목대로라면 모두 미술에 대한 질문 하나는 이미 했으리라 생각한다. 이 작품은 왜 만들어졌나? 작품은 사람들을 끌어당기고 있나, 아니면 밀어내고 있나? 그 이유는? 작가가 어떤 의도로 이 작품을 만들었다고 생각하나? 그 작품이 왜 마음에 드는지 정확히 설명할 수 있나? 설명할 수 없다면 왜 그런가? 이처럼 말할 거리가 많은 현대미술 전시장은 최고의 데이트 장소라 해도 과언이 아니다. 신기하게도 대화를 이어갈수록 더 많은 화제가 자연스럽게 떠오른다. 그러므로 겁내지 말고 작품에 대한 생각을 말하고 자신의 판단을 믿어보자. 하지만 억지는 금물이다. 이런 식으로 하다 보면, 언젠가는 거대한 페니스 모양의 토끼를 만났을 때 작품에 대해 엉뚱한 소리를 늘어놓지 않고, 좀 더 진지하게 접근하는 자신을 발견할 수도 있으리라.

인터내셔널 아트 잉글리시

미술의 세계에서 쉬운 영어를 찾기란 왜 이렇게 어려울까? 사람들 대부분은 전시장 벽의 텍스트, 언론 홍보문 또는 전시 도록을 읽다가 무척 좌절한 경험이 있을 것이다. 애써 글을 읽어보지만 궁금증을 해소하고 내용을 이해하기는커녕 기술어와 수식어의 블랙홀로 빨려 들어가는 기분마저 든다. 단어 하나하나가 그렇게 어려운 말은 아니지만, 단어들이 연결되어 만들어낸 전체 단락은 일부러 의미를 비껴가는 듯하다. 단어들의 맹공격을 힘겹게 뚫고 겨우 파악한 문장은 알 듯 말 듯 여전히 모르겠다.

2012년 예술가 데이비드 레빈^{David Levine}과 사회학자 알릭스 룰^{Alix Rule}은 전 세계에서 진행되는 전시 소식을 대략 하루 세 번 이메일로 제공하는 이플럭스^{e-flux}를 통해 받은 언론 홍보문을 샘플로 해서 '아트스피크^{Artspeak}'의 형태에 대해 연구했다. 두 사람은 지난 13년간 받은 이메일에서 사용된 어휘, 문법, 문체를 분석해 아트스피크의 사용 패턴을 확인했다. 그리고 이 독특한 언어를 '인터내셔널 아트 잉글리시^{International Art English(IAE)}'라고 이름 붙였다.

그럼 인터내셔널 아트 잉글리시가 정의하는 특징은 무엇일까? 인터내셔널 아트 잉글리시에서는 새로운 명사가 계속 만들어진다. 가령 '잠재력'이란 의미의 'potential' 대신 'potentiality'를 사용하고, '경험'이란 의미의 'experience' 대신 'experientiality'라는 명사를 만들어냈다. 그리고 단어는 길면 길수록 좋으므로 예

술가들은 뭔가를 이용할 때 'use'하지 않고 'utilize'한다. 과장법에 대한 강박감이 있어 단순히 '생각하게 하는' 작품이라고 하지 않고, 최근 한 전시기사를 그대로 인용하자면 '현실과 가상, 시간과 장소, 기억의 속성과 망각에 대한 인식을 흩어놓는다'고 표현한다. 그러고 보니 반대 개념을 나열하는 경향도 있다. 뭔가를 한번에 '드러내기도 하고 혼란스럽게 만들기도 하는' 작품은 '내부 심리와 외부 현실' 사이의 '경계를 흐리게 하는' 작품이라고 말한다.

이런 언어 표현을 미술계만의 특권이라고 주장할 수만은 없다. 레빈과 룰이 말했듯 '서투르게 번역된 프랑스어' 같은 말을 언젠가 한 번은 써본 경험이 있는 우리 모두에게도 책임은 있다. 그렇다고 모든 아트스피크를 간단히 과장되고 번거로운 표현으로 치부해버리기에도 아쉬움이 남는다. 세상에는 미술에 대한 좋은 글들이 정말 많고, 때로는 긴 단어가 꼭 필요하니까 쓸 수밖에 없는 경우도 있다. 정말로 좋은 글은 읽기 힘든 만큼 큰 깨달음을 주는 법이다.

inverts

negative space encompasses

futurity globality

liminal introspection

dialectics

tensions multitude

autonomy platform critical

hierarchy spans homogeneous

institutional

explores traces aporia

subverts totality

autonomy subjectivity

hybridity

potentiality

perception infinite

gestural hegemony

existential

platform rupture juxtaposition

cultural imaginary entropy

void

materiality

X

X Marks the Spot
What is the role of public art?

딱, 여깁니다
공공미술의 역할은 무엇일까?

2016년 여름, 16일 동안 이탈리아 이세오호^{Lake Iseo}에서는 사람들이 말 그대로 물 위로 걸어 다니는 일이 가능했다. 밝은 노란색 천을 씌운 이십만 개의 물에 뜨는 입방체가 육지와 호수 안의 작은 섬을 연결했기 때문이다. 〈떠 있는 부두^{The Floating Piers}〉(2014~2016)라는 제목의 이 공공미술은 크리스토^{Christo}와 고인이 된 잔 클로드^{Jeanne-Claude} 부부가 고안한 작품으로, 그해 여름 인스타그램에 '#FloatingPiers'라는 해시태그를 달고 가장 많이 등장한 이미지 가운데 하나가 되었다. 이 작품에 대해 크리스토는 이렇게 설명했다. "우리가 진행했던 다른 프로젝트와 마찬가지로 〈떠 있는 부두〉 역시 완전히 무료였고 모두에게 열려 있었어요. 티켓도, 오프닝 행사도, 소유자도 없고, 예약할 필요도 없었죠. 〈떠 있는 부두〉는 길거리의 연장선이었고 우리 모두의 작품이었어요."

공공미술 하면 아직도 도시의 광장과 공원을 장식하는 전쟁 기념비나 국가유공자의 동상을 떠올리는 사람들이 많다. 물론 뭔가를 기념하고 장식하는 기능은 지금도 유효하지만 이런 전통적인 형태의 공공미술이 현대미술을 만나 지금은 완전히 새로운 생명을 얻었다고 해도 과언이 아니다. 공공미술은 공공장소를 미술로 활성화하려는 지역 정부가 주체가 되어 계획되기도 하고, 작가 자신의 아이디어로 시작되기도 한다. 주체가 누구든 공공미술작품을 실현하는 일은 몹시 힘들고 오랜 시간이 걸리는 작업이라 작품을

완성하기까지 많은 노력을 기울여야 한다.

예를 들어 크리스토와 잔 클로드는 1970년에 처음 〈떠 있는 부두〉에 대한 아이디어를 구상하고 남아메리카와 일본에서 장소를 섭외했지만 모두 거절당했고, 그 후 이세오호에서 이 작품을 완성하기까지 46년이라는 시간이 걸렸다. 잠깐 나타났다 사라지는 신기루 같은 작업을 선보이는 이 부부에게 사실 기다림은 작품의 특징처럼 되어 버려 작품의 제목에도 그 기간이 함께 표시된다. 베를린에 있는 국회의사당 건물 전체를 천으로 에워싸는 〈포장된 국회의사당Wrapped Reichstag〉(1971~1995) 작품은 독일 정부로부터 허가를 받는 데 24년이 걸렸고, 뉴욕 센트럴 파크Central Park에 〈더 게이츠The Gates〉(1979~2005)를 설치할 때는 26년에 걸쳐 수많은 회의와 전문가 협의, 공청회를 치렀다. 이게 끝이 아니라 타당성 보고서, 탄원서, 성난 시민들의 항의 편지까지 견뎌야 했다.

그런데 이들은 왜 이런 고생을 사서 하는 걸까? 분명 소셜네트워크서비스의 해시태그와 '좋아요' 때문은 아닐 터이다. 〈떠 있는 부두〉의 경우, 작업을 유지하느라 발생한 여러 골치 아픈 상황들을 보면 이 작업이 모두에게 환영받지는 못했다는 사실을 알 수 있다. 비록 작가는 작품 판매를 통해 설치작업을 위한 장소 임대료도 치렀지만, 지방 정부는 갑자기 밀려든 사람들의 보건과 안전 문제로 인해 골머리를 앓았고 일부 방문객에 대해서는 입장을 제한

해야만 했다. 그로 인해 발이 묶인 관광객을 대피시키고 사람들이 떠난 뒤 마을을 청소하느라 큰 비용이 발생했다고 지역 주민들이 항의하는 일까지 벌어졌다.

'공공'이라는 이름으로 행해지는 공공미술에서 실제로 대중은 얼마나 고려되고 있는가? 바꿔 말하면 평범한 사람들에게 작품이 주는 의미는 무엇일까?

사실상 사람들은 공공미술에 대해 거의 대부분 엇갈린 반응을 보인다. 국가 예산을 낭비하고 공적 공간을 망치며, 더 나아가 정부 당국이 지역 사회의 가치를 훼손하는 일이라고 주장하면서 이를 반대하는 사람도 많다. 미국 작가 폴 매카시Paul McCarthy가 공기를 주입해 만든 거대한 〈나무Tree〉(2014)라는 작품을 파리에 설치했을 때도 몇몇 우익단체와 보수 단체는 이 조각이 섹스토이를 닮았다며 도시를 우롱하는 행위라고 비난했다. 그리고 열흘도 채 되지 않아 이 작품은 누군가에 의해 훼손되었다. 참으로 해괴망측한 이 사건은 공공미술이 직면한 다음과 같은 핵심 질문을 떠올리게 한다. '공공'이라는 이름으로 행해지는 공공미술에서 실제로 대중은 얼마나 고려되고 있는가? 바꿔 말해 평범한 사람들에게 작품이 주는 의미는 무엇일까?

사실 어떤 공공미술 작품도 모든 사람의 기호에 맞을 수는 없다. 하지만 지역 주민이든 아니든 많은 사람이 예사롭지 않은 작품을 경험하고, 서로 어울려 대화할 수 있는 장이 될 것은 확실하다. 시카고에 설치된 애니쉬 카푸어Anish Kapoor의 〈클라우드 게이트 Cloud Gate〉(2004) 같은 영구적인 조형물은 지역 주민들의 자부심을 조성하는 데에도 한몫했다. 강낭콩 모양에 곡면이 거울처럼 사방을 반사하는 이 작품을 설치한 공원은 이제 이 도시를 방문한 관광객이라면 반드시 들르는 명소가 되었다. 〈떠 있는 부두〉의 프로젝트 감독을 맡았던 큐레이터 제르마노 첼란트Germano Celant의 다음 말은 바로 이런 작품을 두고 한 말이 아닐까? "이런 프로젝트들은 모두가 이해할 수 있고, 모두가 참여할 수 있는 꿈같은 일이다."

모두를 위한 뱅크시

뱅크시Banksy를 시내 중심가에서 정면으로 마주친다 해도 사람들이 그의 얼굴을 알아볼 가능성은 제로에 가깝다. 하지만 런던 브릭 레인Brick Lane 뒷골목에서 스텐실 기법으로 그린 그라피티Graffiti를 본다면 그 그림이 뱅크시의 작품임을 단번에 알아볼 것이다.

사회의 어두운 면을 풍자적으로 다룬 그의 비판적인 그림은 전 세계 도시의 건물 벽이나 다리 밑에서 계속 출몰하고 있다. 영국 브라이턴Brighton의 한 선술집 옆에는 키스하고 있는 두 명의 경찰관이, 예루살렘의 한 건물 벽에는 화염병 대신 꽃다발을 휘두르는 시위대 한 사람이, 뉴올리언스에서는 엄청난 피해를 남기고 간 허리케인 카트리나의 뒤를 이어 도시의 상점을 약탈하고 있는 군인 두 명이 그려졌다.

이제는 뱅크시의 작품이 전 세계 사람들의 관심을 끌고 있는 것을 부인할 수 없다. 그는 종종 시사적인 문제를 그림의 소재로 삼는데, 경찰들의 잔혹 행위 또는 기술에 지배당한 현대 문화처럼 광범위한 주제뿐 아니라 해당 지역 사회가 직면한 과제를 상기시키는 소재를 다루기도 한다. 그의 그림은 보는 즉시 해독이 가능한 시각적 언어이다. 또 길거리 예술이 정식으로 의뢰받아 제작한 공공미술 작품보다 더 유명해질 수 있다는 걸 증명한 작품이기도 하다. 그렇지만 사실 길거리 예술은 불법 행위로, 대개 지역 당국은 그의 그림이 공공시설을 훼손하는 반달리즘Vandalism의 한 형태라며

제거하려고 시도했다. 지역 주민들은 이에 맞서 그의 그림을 옹호
했고, 다툼은 작품의 소유권 분쟁으로 이어지기도 했다.

　　비록 '진지한' 미술계에서는 그를 높이 평가하지 않을지 몰
라도 주요 미술관에서 열린 개인전, 경매에서의 작품 판매, 그리고
유명 컬렉터의 작품 수집으로 그는 확실히 유명 인물이 되긴 했다.
뱅크시 덕분에 길거리 예술의 위상도 크게 높아졌다. 이런 뱅크시
현상을 지켜보노라면 다음과 같은 흥미로운 질문들이 떠오른다.
길거리 예술은 누구를 위한 것인가? 길거리 예술을 지키고 작품의
미래를 결정짓는 사람은 누구이며, 길거리 예술을 소유하는 사람
은 누구일까? 그리고 궁극적으로 거리의 소유권을 주장할 수 있는
사람은 과연 누구일까?

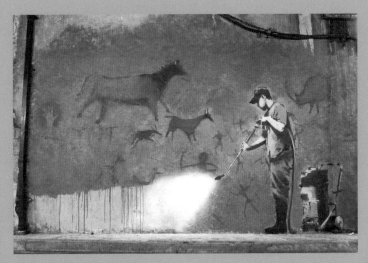

뱅크시, 〈동굴 벽화 제거 작업Washing Away of Cave Paintings〉
2008년 5월 런던 리크 스트리트Leake Street에서 발견, 2008년 8월에 다시 그려짐

Y

Yesterday, Today and Tomorrow
How is the art world changing?

어제, 오늘 그리고 내일
미술계는 어떻게 바뀌고 있을까?

요즘은 과학기술의 발전 속도가 점점 더 빨라지고 있어 예전보다 미래가 훨씬 빨리 오는 게 아닐까 하는 생각마저 든다. 겨우 50년 전만 해도 인터넷 출현이 이처럼 우리의 삶을 근본적으로 바꾸어 놓으리라 누가 예상이나 했던가. 그렇다면 이런 변화가 미술과 미술계에 시사하는 바는 무엇일까? 그리고 앞으로 다가올 미래는 어떤 모습일까? 현재 상황이 변해가는 방식을 살펴보면 앞으로의 미래도 한번 상상해 볼 수 있지 않을까?

'디지털'이 우리 시대의 바탕을 이루는 지표가 된 것을 부정하는 사람은 아마도 없을 것이다. 월드 와이드 웹이 우리의 일상으로 들어온 지는 25년이 조금 넘었지만, 미술에 미치는 영향은 이제 막 나타나기 시작했다. 이와 더불어 온라인과 오프라인, 두 세계에서 영위하는 삶이 극히 자연스럽고, 인터넷과 함께 자라난 새로운 예술가 세대도 조금씩 두각을 나타내고 있다.

디지털은 삶의 모든 양상에 스며들었고, 미술작품에도 반영되어 온라인으로 접하는 회화부터 3D프린터로 제작하는 조각 작품에 이르기까지 다양한 매체에서 활용되고 있다. 사실 인터넷 아트가 처음 개발되던 초창기 시절, 인터넷 아트의 궁극적 목표는 집에 머무르는 관객을 작품으로 직접 끌어들이는 것이었다. 이 작업은 여전히 진행 중이며 스마트폰의 사용이 일상화되면서 스마트폰을 활용한 작품 개발의 가능성도 무궁무진해졌다.(⋯→ G로) 미래의

예술가들이 확장된 가상현실을 어떻게 다룰지 정말 기대되는 순간이다.

또한, 인터넷은 미술작품을 이용하고 접근하는 방식에도 영향을 미쳤다. 미술관은 웹사이트를 블로그, 인스타그램 등으로 확장하고, 전시장 뒤편에서 벌어지는 일을 소개하거나 작가 또는 큐레이터의 영상 인터뷰같은 다양한 콘텐츠를 여러 언어로 게시해 더 폭넓은 관객층이 만족하도록 노력하고 있다. 한편 작품을 판매하는 상업 사이트들도 급증했다. 비록 온라인 작품 판매는 이제 겨우 시작 단계에 불과하지만, 미술 애호가들이 비디오 아트 작품을 인터넷에서 다운받아 감상하는 게 흔한 모습이 될 날이 멀지 않은 듯하다.

그러나 이렇게 집에만 틀어박혀 다량의 정보를 스크롤하며 '좋아요'를 누르고 터치스크린을 왼쪽 오른쪽으로 밀며 온라인 세계에만 침잠하다 보니, 삶에서 뭔가가 결핍되었다고 느끼는 사람이 많아졌다. 전과는 반대로 오히려 오프라인 세상에서 친밀감을 높이려는 욕구를 가진 사람도 늘어났다. 그리고 미술계 역시 이런 상황에 능동적으로 대응하고 있다. 전시장을 직접 방문해 타인과 관계를 맺을 수 있게 하는 축제와 이벤트에 대한 중요성이 다시 강조되고 있고, 미술관은 관객이 좀 더 인간적인 경험을 하고 다른 사람과 상호작용할 수 있도록 퍼포먼스(···› S로)를 프로그램에 적극

적으로 활용하고 있다. 설치미술과 마찬가지로 퍼포먼스도 사람을 직접 대면해야만 경험할 수 있기 때문에 최근 미술계에서는 이런 종류의 작업을 더욱 주목하고 있다.

현재 우리가 보고 있는 것은 지금까지 미술계의 틀을 만들어온 방법과 공간, 주체의 재구성된 모습이라 할 수 있다.

이런 모든 사례가 미술계 전반에서 볼 수 있는 개인적 콘텐츠를 중시하는 흐름을 반영하고 있다. 오늘날 미술관은 특정 관객에게 맞춰 접근 방식을 조정하기도 한다.(⋯ K로) 대중에게 공개되는 화려한 경매는 여전히 중요하지만, 경매 회사가 주요 컬렉터에게 직접 접근해 판매를 중개하는 비공개 개인 거래도 점점 늘고 있다. 아트페어의 대안 모델로서 소수의 컬렉터 집단을 선정해 초대하는 식으로 운영하는 소규모 이벤트도 등장했다. 이러한 움직임은 소수의 대형 아트페어가 독점했던 미술 시장을 조금씩 잠식하고 있다. 또한, 현재 많은 갤러리가 전 세계 다른 나라의 컬렉터에게 접근하기 위해 단기간 외국 갤러리와 전시장을 서로 바꾸는 '갤러리 스왑gallery swaps'도 실험적으로 시행하고 있다.

어떤 의미에서 현재 우리가 보고 있는 것은 지금까지 미술계의 틀을 만들어온 방법과 공간, 주체의 재구성된 모습이라 할 수

있다. 그리고 한 가지 확실한 것은 인터넷이 일상의 삶에 계속 흡수됨에 따라 인식 능력과 정보 처리 방식이 함께 바뀌는 모습을 이제 겨우 이해하기 시작했다는 점이다. 우리가 미술작품을 보고 해석하는 방법은 역사상 어느 때보다 빠르게, 그리고 미처 깨닫지 못할 정도로 깊이 바뀌고 있다. 이제 우리는 다가올 미래를 맞이하기 위해 자신을 스스로 업그레이드할 때가 온 것이다.

예술지원기금

예술에는 돈이 든다. 다른 무엇과 마찬가지로 작품을 만들든 구매하든 전시하든 후원하든 미술계를 유지하는 데 기금 조성은 필수이다.

예술가 대부분이 작품 판매만으로 생계비는 고사하고 작품 제작비, 재료비, 운송비, 작업실 임대료 등을 모두 지불할 만큼 충분한 소득을 올리지 못한다. 그런 경우, 공립 또는 사립 비영리기관이 제공하는 상(상금), 보조금, 연구비(특정 프로젝트를 위한 기금), 그리고 레지던시^{Residency} 프로그램(지급하는 돈의 액수는 적지만, 임대료 없이 숙소 또는 작업 공간을 제공) 형태의 재정 지원을 알아볼 수 있다. 나라별, 기관별로 매우 다양한 기회를 제공하고 있고 누구나 지원할 수 있지만 선정되려면 대개 일정한 자격 기준을 충족시켜야 한다. 그리고 세부 내용이 담긴 제안서와 예산안도 함께 제출해야 한다. 수상자에게 5년간 연구비를 지원하는 맥아더 재단^{MacArthur Foundation}의 장학금처럼 명성이 높은 몇몇 프로그램은 지명 추천자만을 대상으로 선정하기도 한다. 억 단위의 상금을 지원하는 이런 프로그램들은 상금액 규모만 보아도 작가에게 얼마나 큰 영예를 주는지 가히 짐작할 수 있다.

또한, 미술관 운영에도 돈이 필요하다는 사실을 잊어서는 안 된다. 작품 보존, 작품 보험, 작품 운송부터 건물 증축, 공공 프로그램 운영에 드는 비용까지 돈을 쓸 곳은 매우 많지만, 입장료만

으로는 이 모든 것을 해결하기 어렵다. 그래서 대규모 미술관조차 기금을 마련하기 위해 기업 제휴, 후원자 모임, 멤버십 제도와 같은 다양한 채널을 통해 꾸준히 모금 활동을 벌인다. 미술관 내의 후원을 담당하는 부서는 제대로 된 스폰서를 찾아 향후 진행될 전시와 프로젝트의 자금 지원을 얻으려고 1년 내내 노력한다.

하지만 세상에 공짜는 없다. 재정 지원에는 불가피하게 조건들이 있게 마련이고, 심지어 정부 지원금조차 여러 가지 제한사항이 따라온다. 그럼에도 불구하고 지원 형태나 내용이 어찌 됐든 자금 공급원을 만든다는 자체가 무척 의미 있는 일이다. 이는 창의성의 가치에 대한 믿음을 대변하는 행위이며, 사람들에게 영감을 불어넣을 작품을 계속 만들게 하는 원천이 되기 때문이다. 그러므로 오래된 방귀 같은 작품이 아닌 신선한 예술작품을 후원하도록 하자!

오래된 방귀 말고, 신선한 예술에 자금을!
유독성 폐기물 말고, 심장이 두근거리는 예술을!

2016년 4월 19일, 남오스트레일리아 예술산업위원회Arts Industry Council of South Australia는 예술 지원금 삭감에 항의하며 애들레이드Adelaide에 위치한 국회의사당 앞에서 시위를 벌였는데, 위 사진은 현장에서 피켓을 들고 있는 예술가 피 플럼리Fee Plumley의 모습

Z

Zoning Out
Why bother?

나오면서
미술은 어떤 일을 해낼 수 있을까?

가끔 현대미술은 생산과 소비라는 끝없는 순환 고리 속에 갇힌 듯 보일 때가 있다. 작품의 가치는 작품 가격, 매력의 정도, 경험의 질, 그리고 예술의 경계를 넓혔는지 아닌지를 판단하는 급진성 등을 기준으로 평가된다. 그런데 만약 예술이 예술의 존재 이유를 규정하는 이런 제한 범위를 초월한다면, 그때 예술은 어떤 모습을 하고 또 어떤 일을 해낼 수 있을까?

예술가들은 지금보다 더 나은 예술을 보여주기 위해 항상 비정통적인 방법을 연구해왔다. 최근에는 소위 말하는 미술작품을 만들기보다는 지역 사회와 더불어 작업하는 쪽을 선택하는 작가가 많아졌는데, 종종 '사회적 실천'이라고 일컫는 이러한 활동은 대화의 초점을 '완성된 결과물'에서 '만들어가는 과정 자체'로 옮겨놓고 있다.(⋯ |로) 제니퍼 알로라Jennifer Allora와 기예르모 칼사디야Guillermo Calzadilla의 〈분필Chalk〉(1998~현재)같은 작품을 예로 들면, 두 사람은 공공장소에 거대한 분필 조각을 가져다 놓고 지나가는 사람들에게 누구든 마음껏 글씨를 쓰고 그림을 그리게 한다. 이런 작업을 '조각' 또는 '퍼포먼스' 아니면 '예술'처럼 특정 장르나 범주에 굳이 끼워 맞추려고 하는 것은 좋게 보면 억지이고 좀 나쁘게 본다면 불필요한 일이라고까지 말할 수 있다.

그리고 과학, 기술, 생태학, 지질학 등 다른 학문 분야와 협력해 예술의 범위를 확장하려는 시도도 활발히 이루어지고 있다.

이런 학제간 공동 연구 활동은 유럽입자물리연구소^{European Organization} for Nuclear Research(CERN)나 런던의 의료연구 지원재단, 웰컴트러스트 Wellcome Trust 같은 연구기관의 레지던시 프로그램를 통해 이루어지고 있다. 유전체학에 관심이 많았던 영국 작가 케이티 패터슨^{Katie Paterson} 은 2012년부터 2013년까지 웰컴트러스트 레지던시 프로그램에 참여해 화석에 대한 기록을 연구하고 다양한 종의 DNA를 분석하면서 지구에 생명이 진화해온 과정을 추적해 작품으로 표현하기도 했다.

> 만약 예술이 예술의 존재 이유를 규정하는 제한 범위를 초 월한다면, 그때 예술은 어떤 모습을 하고 또 어떤 일을 해 낼 수 있을까

또한, 예술 작업을 통해 인간의 활동이 지구에 미치는 영향을 알리는 데 몰두하는 예술가도 많다. 그들은 예술이 생태학적으로 좀 더 지속 가능한 미래로 가는 길을 제시하도록 장기간의 연구 조사부터 환경 행동주의 활동까지 다양한 범위의 연구 활동을 벌이고 있다. 예를 들어, 덴마크와 아이슬란드를 오가며 활동하는 예술가 올라퍼 엘리아슨^{Olafur Eliasson}은 2014년 전 세계 사람들에게 지구 온난화의 영향을 환기하기 위해 그린란드에서 가져온 얼음덩어

리 열두 개를 코펜하겐 시청 앞 광장 한복판에 던져놓고 얼음조각이 녹아 없어지는 광경을 지나가는 사람들이 목격하도록 했다.

예술의 경계를 밀어내는 이런 시도들은 모두 근사하고 훌륭해 보이지만 그래 봐야 예술 관련 기관과 미술 시장은 금세 그런 노력을 뒤엎고 완전히 집어삼켜 무력화시키지 않느냐고 부정적으로 말하는 사람들도 있다. 하지만 그런 회의론이 대단하고 기발한 작품의 새로운 등장을 막지는 못할 것이다. 한때 굉장한 악평의 대상이었던 뒤샹의 레디메이드 작품도 지금은 렘브란트의 유화처럼 근사한 미술관에 자리를 잡고 있고, 여느 다른 미술작품처럼 퍼포먼스 아트도 사고파는 시대가 되었다. 오늘날 현대미술의 세계에서는 별의별 일들이 일어나고 있다. 어쩌면 예술의 핵심은 예술이 무한한 가능성과 잠재력을 지녔다고 믿는 사람들의 지속적인 몸부림, 그 자체에 있는 건 아닐까. 그리고 그들은 다른 사람도 그 믿음에 동참하기를 간절히 바라고 있다. 결국, 상상은 우리의 몫이 아니던가?

티에스터 게이츠, <도체스터 프로젝트>

이 모든 일은 2009년, 범죄율 높기로 유명한 시카고 사우스 사이드 South Side의 사우스 도체스터 애비뉴 South Dorchester Avenue에 위치한 한 작은 집에서 시작되었다. 미국인 예술가 티에스터 게이츠 Theaster Gates 는 폐업한 지역 서점과 이웃 도시의 '소울 푸드 키친 Soul Food Kitchen'에서 입수한 미술 및 건축 관련 서적 만사천 권을 가져와 그 집을 '아카이브 하우스 Archive House'로 탈바꿈시켰다. 그는 남아있는 폐목재를 활용해 작품을 만들어 판매했고, 그 소득으로 같은 거리에 있는 버려진 사탕가게 건물을 매입했다. 그리고 이 건물에는 폐업한 동네 레코드가게에서 얻은 LP 음반 모두를 가져다가 '리스닝 룸 Listening Room'으로 꾸몄다.

그 이후로도 게이츠는 <도체스터 프로젝트 Dorchester Projects> (2009~현재)의 일환으로 폐허가 된 건물 여섯 채를 추가로 더 사들여 복원했다. 건물 재건은 기존 건물의 잔해나 용도 변경된 재료를 최대한 재활용했고 그 과정에서 나온 폐품으로 만든 작품을 판매해 프로젝트 경비를 충당했다. 2013년에는 오랫동안 버려졌던 스토니 아일랜드 은행 건물을 철거 직전 단돈 1달러에 사들이기도 했다. 그는 은행 건물 리노베이션에 필요한 370만 달러(약 41억 원)를 모금하기 위해 은행 채권을 발행했는데, 뒤샹의 작품을 떠올리는 소변기가 있던 화장실의 대리석 타일을 뜯어내어 '우리가 믿는 예술 안에서 In art we trust'라는 문구를 새겨 넣어 만들었다(미국의 공식

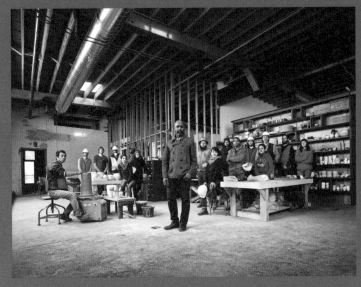

시카고 사우스 사이드의 개조한 맥주 창고 안에 새롭게 자리 잡은 도예작업실에서 직원들, 예술가들과 함께 선 티에스터 게이츠의 모습

표어이자 달러에도 표기된 '우리가 믿는 하느님 안에서In God we trust'를 패러디).

　　이후 도체스터 프로젝트는 지역 예술가들을 후원하는 인큐베이터가 되었다. 도체스터 프로젝트를 통해 새로운 문화 공간으로 탈바꿈한 옛 건물은 지역 주민들이 저녁 식사 모임을 하거나 퍼포먼스를 열거나 예술에 대해 토론할 수 있는 비공식적인 모임 장소로 활용되었다. 프로젝트는 역사와 환경을 보존하고 재건하는데 지역 주민들을 직접 참여시켜 자신의 권리를 주장할 수 있도록 자신감을 북돋워 주었다. 그리고 이런 노력은 지역 사회에 예술적·사회적 변화를 가져왔다. 이외에도 게이츠는 인근 지역에 저소득층이 모여 사는 공영주택을 저소득층 가정과 신진 예술가 모두가 주거할 수 있는 소득계층 혼합단지로 바꾸는 작업도 진행하고 있다(현재 미국에서는 도시 주거공간에서 소득계층 간의 분리 현상을 억제하고, 서로 이웃해 살 수 있도록 하기 위한 다양한 정책 프로그램이 운용되고 있다). 게이츠가 도체스터 프로젝트를 운영하기 위해 만든 비영리단체, 리빌드 재단Rebuild Foundation은 현재 미국의 다른 지역에서도 유사한 프로젝트를 시작했다. 도체스터 프로젝트는 계속 영역을 확장해 나가며 예술이 어떻게 우리 삶을 바꿀 수 있는지 직접 보여주고 있다. 때로는 한 장의 타일에서 모든 일이 시작될 수도 있다. 우리가 믿는 예술 안에서라면.

우리는 방대한 자료를 수집해 이 책을 썼다. 더 자세한 내용을 원하는 독자를 위해 여기에 자료의 출처를 간략하게 정리한다. 책에 인용된 자료 대부분은 출간일을 기준으로 온라인에서도 확인할 수 있다.

* 직접 인용한 자료의 출처

미술 관련 주요 사이트

Art21.org - 다양한 현대미술가와 그들의 작업실에 대한 좋은 영상 자료들이 많음.

Artforum.com/guide - 전 세계 갤러리들의 전시 소식과 매달 비평가들이 뽑은 전시가 소개됨. 앱으로도 접속 가능.

Artsy.net magazine - 예술작품을 판매하는 인터넷 사이트. 온라인 매거진도 운영하며 현대미술과 미술 시장에 관련한 좋은 최신 기사들이 많음. 팟캐스트도 매우 훌륭함!

e-flux.com - 미술계에서 벌어지는 모든 일을 알고 싶다면 이플럭스의 메일링 서비스를 신청할 것. 하루에도 여러 번 보내오는 이메일만 확인한다면 모르는 최신 미술 정보란 있을 수 없음!

미술관 웹사이트들도 현재 진행 중인 전시와 소장 작품에 대해 다량의 정보를 가지고 있으며, 작가 및 큐레이터와의 영상 인터뷰나 미술사 연대표 같은 기타 자료들도 게시해 놓고 있다.

A

* 2012년 4월 14일,《Art21》에 게시된 '변화Change'라는 주제의 에피소드 필름. 캐서린 오피Catherine Opie, 엘 아나추이El Anatsui, 아이웨이웨이Ai Weiwei의

작품과 함께 변화하는 세계에서 예술가들이 의미 있게 대응하는 방법을 탐구
한다.

*《서양미술사The Story of Art》에서 E. H. 곰브리치E. H. Gombrich의 말 인용(책에
대한 소개는 B에서 자세히 다룸).

《발칙한 예술가들 - 탁월한 사업가, 혁신가 혹은 마케팅 전략의 귀재(알에이치
코리아, 2016년 국내 출간)Think Like an Artist… and Lead a More Creative, Productive
Life》, 윌 곰퍼츠Will Gompertz, 2015.

B

《1900년 이후의 미술사 - 모더니즘, 반모더니즘, 포스트모더니즘Art Since 1900:
Modernism, Antimodernism, Postmodernism(세미콜론, 2016년 국내 출간)》, 할 포스터
Hal Foster, 로잘린드 크라우스Rosalind Krauss, 이브 알랭 부아Yve-Alain Bois, 벤
자민 부클로Benjamin Buchloh, 세 번째 개정판, 2016 - 20세기 미술사에서 중요
한 순간을 연대순으로 기록.

《서양미술사The Story of Art(예경, 2003년 국내 출간)》, E. H. 곰브리치, 1950년에
처음 출간, 현재 열여섯 번째 에디션임. - 선사시대 미술부터 근대미술에 이르
는 서양미술사에 대한 최고의 안내서.

C

《이플럭스 저널: 현대미술이란 무엇인가?e-flux journal: What is Contemporary
Art?》, 줄리에타 어랜다Julieta Aranda, 브라이언 쿠안 우드Brian Kuan Wood, 안톤
비도클Anton Vidokle 공동편집, 2010 - 현대미술에 대해 정말 관심이 많다면 좋
은 자료가 많지만, 그렇지 않다면 비추.

2012년 8월 6일자 《뉴요커The New Yorker》, 로렌 콜린스Lauren Collins, '인물

소개: 문제적 작가: 티노 세갈의 도발적인 만남Profile: The Question Artist: Tino Sehgal's Provocative Encounters'.

《갑자기: 현대미술에서 중요해진 것들All of a Sudden: Things that Matter in Contemporary Art》, 외르크 하이저Jörg Heiser, 2008 – 현대미술사를 즐겁게 여행하도록 만드는 책.

D

《예술가 서바이벌 가이드Artists' Survival Guide》, 타라 크랜스윅Tara Cranswick 편집, 2013 – 미술작품을 만들고, 전시하고, 판매하기 위한 실용적인 안내서.

《왜 예술은 가르칠 수 없는가Why Art Cannot Be Taught》, 제임스 엘킨스James Elkins, 2001 – 예술가와 미술 관련 교육자를 위한 비평에 대해 심도 있게 다룬 책.

《미술관의 직업들: 학생 및 초보자를 위한 실용적인 안내서Museum Careers: A Practical Guide for Students and Novices》, N. 엘리자베스 슐레터N. Elizabeth Schlatter, 2008.

E

2010년 7월 4일, 《홍콩 태틀러Hong Kong Tatler》지가 유튜브에 업로드한 짧은 영상, '훌륭한 예술가가 되기 위해 반드시 훌륭한 기술을 지녀야 할 필요는 없다: 토론You Don't Need Great Skill to be a Great Artist: The Debate' – 배경음악이 귀에 거슬리기는 하지만, 안토니 곰리Antony Gormley, 한스 울리히 오브리스트 Hans Ulrich Obrist 등의 의견을 직접 들을 수 있어서 한번 볼만한 영상임.

*《피에로 만초니: 분류 목록Piero Manzoni: Catalogue raisonné》, 프레디 바티노 Freddy Battino, 루카 팔라졸리Luca Palazzoli, 1991. 책 내용 중, 1960년 12월에 만초니가 예술가 벤 보티에Ben Vautier에게 쓴 편지 인용.

《피에로 만초니》, 제르마노 첼란트Germano Celant, 1972.

F

베니스 비엔날레 웹사이트에도 행사에 대한 상세한 역사가 소개되어 있긴 하지만, 좀 더 간결하고 재미있는 내용을 원한다면 《아트시Artsy》사이트에 올라온 '비엔날레의 이면: 세상에서 가장 중요한 미술 전시에 대한 짧은 역사Behind the Biennale: A Short History of the World's Most Important Art Exhibition' 영상도 확인해 볼 것. 매 행사마다 제작되는 아트페어 및 비엔날레의 전시 도록도 참고.

G

《뉴미디어 아트New Media in Art》, 마이클 러시Michael Rush, 2005.

《인터넷 아트Internet Art(시공사, 2008년 국내 출간)》, 레이첼 그린Rachel Greene, 2004.

위 두 책 모두 테임스앤허드슨Thames & Hudson 출판사의 〈세계의 미술World of Art〉 시리즈로 출간된 책들로 관련 분야의 필요한 정보가 모두 들어있음.

《예술과 전자매체Art and Electronic Media》, 에드워드 A. 생컨Edward A. Shanken 편집, 2009 – 분야에 대해 무척 포괄적으로 다룬 개론서.

이토이닷코퍼레이션etoy.CORPORATION에 대한 자세한 정보를 원한다면 etoy.com 홈페이지를 방문해 볼 것.

에반 로스Evan Roth의 〈인터넷 풍경: 시드니Internet Landscapes: Sydney〉 시리즈의 전체 작품은 웹사이트 http://landscapes.biennaleofsydney.com.au에서 확인할 수 있다.

H

* 《세상의 마술사들Magiciens de la Terre》(퐁피두센터 전시 도록)에서 장 위베르 마르탱Jean-Hubert Martin의 서문, 1989.

린다 노클린Linda Nochlin의 독창적인 글, '왜 위대한 여성작가는 없는가?Why have there been no great women artists?', 1971.

2016년 4월 21일, 《뉴욕매거진New York Magazine》, 제리 살츠Jerry Saltz, 레이첼 콜벳Rachel Corbett, '본질을 매도당한 정치체제는 영원히 변화하는 예술을 보여준다The Reviled Identity Politics Show That Forever Changed Art'.

* 게릴라 걸스 홈페이지 guerrillagirls.com.

* 〈보안된 풍경Guarded View〉(1991)에 대한 프레드 윌슨Fred Wilson의 이야기를 직접 들어볼 것. 휘트니 미술관Whitney Museum of American Art 웹사이트의 오디오 가이드 페이지에서 음성 파일을 듣거나 대본을 다운로드할 수 있음.

I

《펠릭스 곤잘레스-토레스Felix Gonzalez-Torres》, 줄리 얼트Julie Ault 편집, 2006.

* 〈터너상The Turner Prize〉에서 마틴 크리드Martin Creed의 말 인용.(책 소개는 L에서 다시)

* 2016년 4월 14일, 《아트포럼Artforum》이 '500 단어들500 Words'이란 제목으로 연재하는 작가 인터뷰에서 마리아 아이히호른Maria Eichhorn의 말 인용.

《개념 미술Conceptual Art(한길아트, 2002년 국내 출간)》 토니 고드프리Tony Godfrey, 1998.

* 1967년 6월, 《아트포럼》에 실린 솔 르윗Sol LeWitt의 '개념 미술에 관한 문단들Paragraphs on Conceptual Art'

《예스 오노 요코Yes Yoko Ono》, 알렉산드라 먼로Alexandra Munroe, 존 헨드릭스

Jon Hendricks 외, 2000.

* 《펠릭스 곤잘레스-토레스》, 팀 롤린스Tim Rollins와 펠릭스 곤잘레스-토레스와의 인터뷰집. 윌리엄 S. 바트먼Williams S. Bartman 편집, 1993.

J

《큐레이터The Curator's Handbook(안그라픽스, 2016년 국내 출간)》, 에이드리언 조지Adrian George, 2015.

《(큐레이팅) A에서 Z까지(Curating) From A to Z》, 옌스 호프만Jens Hoffmann, 2014.

한스 울리히 오브리스트Hans Ulrich Obrist의 책은 모두 읽어볼 만하다! 《큐레이팅의 역사A Brief History of Curating(미진사, 2013년 국내 출간)》, 2008과 《큐레이팅에 대해 알고 싶은 모든 것: 하지만 차마 묻지 못했던 것들Everything You Always Wanted to Know about Curating: But Were Afraid to Ask》, 2011.

K

《미술관에서 교육하기: 경험을 통한 해석Teaching in the Art Museum: Interpretation as Experience》, 리카 번햄Rika Burnham, 엘리엇 카이-키Elliott Kai-Kee, 2011. 읽기 쉬운 책은 아니지만, 이 분야에 대해 정말 관심 있는 사람에게는 최고의 책.

《해석의 문제 핸드북: 아트스피크의 재고The Interpretation Matters Handbook: artspeak revisited》, 대니 루이스Dany Louise, 2015. 이 책은 W장의 주제와도 매우 관련이 깊다.

2016년 1월 5일, 《아트 뉴스페이퍼The Art Newspaper》에 실린 니콜라스 세로타Nicholas Serota의 글 '21세기 테이트 미술관은 아이디어 공화국The 21st-century Tate is a commonwealth of ideas'.

L

《아트리뷰Art Review》가 매년 세계적으로 영향력 있는 미술인의 순위를 매겨 발표하는 '파워 100Power 100' 리스트 − 1위는 과연 누가될까?

《터너상: 20년The Turner Prize: twenty years》, 버지니아 버튼Virginia Button, 2003. 테이트 미술관 홈페이지에 가면 터너상과 관련된 모든 정보를 확인할 수 있다.

M

《아트시》 웹사이트의 '아트마켓을 설명하다The Art Market, Explained' − 미술 시장을 네 부문으로 나눠 소개한 글.

2005년 4월 3일자, 《뉴욕타임스The New York Times》, 아서 루바우Arthur Lubow, '무라카미 메소드The Murakami Method'.

《머니(미술품들)Money(Art Works)》, 케이티 시걸Katy Siegel, 폴 매틱Paul Matick, 2004.

《걸작의 뒷모습Seven Days in the Art World(세미콜론, 2011 국내 출간)》, 세라 손튼 Sarah Thornton, 2008 − 세계적 베스트셀러인 이 책은 정신없이 바쁘게 돌아가는 미술계로 독자들을 안내한다. 경매 회사 크리스티의 뒷모습을 다룬 챕터가 특히 흥미진진하다!

* 《앤디 워홀의 철학The Philosophy of Andy Warhol: From A to B and Back Again(미메시스, 2015년 국내 출간)》, 앤디 워홀, 1975.

N

대부분의 큰 도시들은 지역 갤러리의 위치를 표시한 아트맵을 만들어 배포한다. 대개 갤러리 안내소에서 무료로 받아볼 수 있다. 《아트포럼》의 온라인 가이드를 이용할 수도 있다.

2016년 6월 9일자,《뉴욕타임스》, 로빈 포그레빈Robin Pogrebin, '딜러가 "가장 중요한" 아트페어를 준비하는 방법How a Dealer Prepares for the "Most Important" Art Fair of the Year'.

O

《뉴욕타임스》는 '충격의 가치: 예술은 사람들을 놀라게 할 힘을 가졌는가? 예술가들은 사람들을 놀라게 하려고 노력해야 하는가?Shock Value: Does art retain the power to shock? Must artists contrive to provoke?'라는 주제로 온라인상에서 비평가, 예술가, 독자들이 함께 토론할 수 있는 장을 마련해 놓았다.

* 1998년 7월 31일자《인디펜던트The Independent》, E. 제인 디킨슨E. Jane Dickinson이 쓴 '몸의 작업'이라는 기사에서 모나 하툼Mona Hatoum의 말 인용.

* 1998년 봄호,《봄BOMB》, 재닌 안토니Janine Antoni, '모나 하툼Mona Hatoum'. 2016년 테이트 모던Tate Modern에서 열린 하툼의 회고전 전시 도록도 참고할 것.

* 2004년 겨울호,《봄》, 테레사 마르고스Teresa Margolles, '산티아고 시에라Santiago Sierra'.

P

* 레이디가가Lady Gaga, 앨범 '아트팝ARTPOP'의 수록곡 '어플라우즈Applause'.

* 2016년 4월 18일,《뉴욕매거진》, 제리 살츠, '제임스 프랭코와의 대화 – 미술계는 제임스 프랭코를 진지하게 받아들일 수 있을까?In conversation: James Franco – Can the art world take James Franco seriously?'.

카니예 웨스트Kanye West의 앨범 '마이 뷰티풀 다크 트위스티드 환타지My Beautiful Dark Twisted Fantasy', 카니예 웨스트는 자기 생각을 노랫말로 쓰기 때문에 그의 생각을 알고 싶다면 앨범 표지를 보면서 가사를 직접 들어볼 것.

* 2015년 7월 27일,《아트뉴스ARTNEWS》, 네이트 프리먼Nate Freeman의 기사 '카니예 웨스트, 예술계 일부가 되기 위해서라면 그래미상이라도 내놓겠다: LACMA 행사장에서 스티브 맥퀸이 자신을 촬영한 최신작품에 대해 논하다.Kanye West Would Trade His Grammys to Be in An Art Context: The Rapper Discusses His New Steve McQueen-Directed Video at LACMA'에서 카니예 웨스트의 말 인용.

2013년 6월 11일,《뉴욕타임스》, 존 카라마니카Jon Caramanica, '카니예의 가면 뒤 진짜 모습Behind Kanye's Mask'.

2015년 12월 7일, 더옥스퍼드길드theoxfordguild가 유튜브에 올린 영상, '카니예 웨스트, 옥스퍼드 길드에 말하다Kanye West speaks to the Oxford Guild'.

제이지Jay Z의 앨범 '마그나 카르타...홀리 그레일Magna Carta... Holy Grail'의 수록곡 '피카소 베이비Picasso Baby'.

Q

《참여하는 미술관The Participatory Museum》, 니나 시몬Nina Simon, 2010.
미술관 수집정책은 대부분의 미술관 홈페이지에 게시되어 있다. 뉴욕현대미술관 웹사이트의 '소장품 관리 규정Collections Management Policy'도 참고로 볼 것.

R

* 2016년 1월 1일,《가디언The Guardian》, '아이웨이웨이, 난민들의 어려운 처지를 집중 조명하기 위해 그리스 섬에 작업실을 만들다Ai Weiwei sets up studio on Greek island to highlight plight of refugees', AP(Associated Press)통신 제공.

《아이웨이웨이(영국 왕립미술원the Royal Academy 전시 카탈로그)》아이웨이웨이, 팀 말로우Tim Marlow 외, 2015.

참고로 읽어볼 자료: 아이웨이웨이가 블로그에 올린 글을 리 앰브로지Lee Ambrozy가 영문 번역하고 편집해 출간한 책《아이웨이웨이 블로그: 에세이, 인터뷰, 디지털 외침들 2006~2009Ai Weiwei's Blog: Writings, Interviews, and Digital Rants, 2006~2009(미메시스, 2014년 국내 출간)》, 2011.

* 타니아 브루게라의 홈페이지 taniabruguera.com에 게시된 언론홍보자료 '쿠바 출신 예술가, 아바나 광장에서 퍼포먼스 예정Cuban artist will performance on Havana Square'.

참고로 읽어볼 자료: 타니아 브루게라의 입주작가 선정에 대한 뉴욕시 이민국 홍보자료.

《예술과 정치: 1945년 이후 사회적 변화를 가져온 예술에 대한 짧은 역사Art and Politics: A Small History of Art for Social Change Since 1945》, 클라우디아 메쉬 Claudia Mesch, 2013.

* 〈예스맨 프로젝트 2 The Yes Men are Revolting〉, 2014 - 예스맨의 활동을 다룬 장편 다큐멘터리 영화.

S

* 《뉴욕매거진》에 실린 로즐리 골드버그Roselee Goldberg의 말 인용(H에 자세히 소개되어 있음).

《퍼폼Perform》, 옌스 호프만, 조안 조나스Joan Jonas, 2005 - 테임스앤허드슨 출판사가 만든 〈미술작품Art Works〉 시리즈의 일부. 마치 책으로 여는 미술 전시를 보는 것 같은 책!

〈마리나 아브라모비치: 예술가가 여기 있다Marina Abramović: the Artist is Present〉, 클라우스 비젠바흐Klaus Biesenbach 편집, 2010 - 뉴욕현대미술관에서 열린 개인전 도록. 영상자료도 있음!

T

《현대미술 보존: 이슈, 방법, 재료, 그리고 연구Conserving Contemporary Art: Issues, Methods, Materials, and Research》, 오스카 치안도리Oscar Chiantore, 안토니오 라바Antonio Rava, 2012 – 작가들의 인터뷰 사례들이 실려 있음.

매터스 인 미디어아트Matters in Media Art(mattersinmediaart.org)는 미디어아트를 보존하는 방법과 온라인상의 자료들을 종합하기 위해 몇 개의 미술관이 협력해 진행하는 공동 프로젝트이다. 구겐하임 미술관의 웹사이트에도 작품 보존에 대한 이해를 돕는 좋은 자료들이 많이 있다.

U

《미술관이라는 환상 – 문명화의 의례와 권력의 공간Civilizing Rituals: inside public art museums(경성대학교 출판부, 2015년 국내 출간)》, 캐롤 던컨Carol Duncan, 1995 – 이 분야를 이론적으로 다룬 책을 원한다면 추천.

《새로운 미술관을 향해Towards a New Museum》, 빅토리아 뉴하우스Victoria Newhouse, 2006 – '엔터테인먼트로서의 미술관The Museum as Entertainment'과 '가상 미술관The Virtual Museum'을 다룬 부분이 특히 인상적. 거실 장식용으로도 좋은 책.

《현대미술관: 건축, 역사, 소장품Contemporary Museums: Architecture, History, Collections》, 크리스 반 우펠렌Chris van Uffelen, 2011.

V

《설치미술: 비평사Installation Art: A Critical History》, 클레어 비숍Claire Bishop, 2005 – 이 분야의 전문가인 비숍이 쓴 책!

《쿠사마 야요이Yayoi Kusama》, 프란시스 모리스Frances Morris 편집, 2012 – 테이

트 모던에서 열린 개인전의 전시도록.

* 2009년 5월 27일,《아트 인 어메리카Art in America》, 제스 윌콕스Jess Wilcox, '앤스로포디노: 에르네스토 네토와의 대화Anthropodino: A conversation with Ernesto Neto'.

* 1965년 2월 15일,《뉴욕 프리프레스New York Free Press》제1권, 제8호, 저드 얄커트Jud Yalkut, '물방울무늬를 한 삶의 방식(쿠사마 야요이와의 대화)Polka Dot Way of Life(Conversations with Yayoi Kusama)'에서 쿠사마의 말 인용.

W

* 1945년 4월 7일,《네이션The Nation》, 클레멘트 그린버그Clement Greenberg, '아트Art'.

《그림은 왜 피자와 비슷한가: 모던아트를 이해하고 즐기기 위한 안내서Why a Painting Is Like a Pizza: A Guide to Understanding and Enjoying Modern Art》, 낸시 G. 힐러Nancy G. Hiller, 2002 – 책 제목도 근사하고 책의 요지도 훌륭하다!

* 2012년 7월 13일,《트리플 캐노피Triple Canopy》, 16호, '그들은 우리였다They Were Us'에 실린 알릭스 룰Alix Rule과 데이비드 레빈David Levine의 인터내셔널 아트 잉글리시International Art English.

예술가들의 모임 뱅크BANK의《팩스-백Fax-bak》시리즈도 찾아볼 것! 이들은 갤러리에서 배포한 언론 홍보문을 수정해 미술 관련 글들이 얼마나 난해하게 쓰였는지 재미있게 보여주었다.

X

《월앤피스Wall and Piece(세리프, 2015년 국내 출간)》, 뱅크시Banksy, 2006.

* 2016년 10월 25일,《뉴욕타임스》, 캐롤 보겔Carol Vogel, '크리스토 그 이후:

물 위를 걷게 하는 예술Next from Christo: Art That Lets You Walk on Water'에서 제르마노 첼란트Germano Celant의 말 인용.

* 〈떠 있는 부두The Floating Piers〉 웹사이트 thefloatingpiers.com에서 크리스토의 말 인용.

Y

사이먼 캐스테츠Simon Castets와 한스 울리히 오브리스트Hans Ulrich Obrist가 '89플러스89plus'라는 큐레토리얼 프로젝트를 야심차게 시작했다. 홈페이지 89plus.com에서 여러 정보를 확인할 수 있음!

《세상을 보는 방법How to See the World》, 니콜라스 미르조에프Nicholas Mirzoeff, 2015 - 인터넷이 이미지 문화를 근본적으로 어떻게 변화시켰는지 설명하는 책.

《미래: 사람들이 진정 알아야할 50가지 아이디어The Future: 50 Ideas You Really Need to Know》, 리처드 왓슨Richard Watson, 2012 - 미술 분야의 책은 아니지만, 미래에 관해 기술한 좋은 안내서.

Z

《우리가 이룬 것: 예술과 사회적 협력에 대한 대화What We Made: Conversations on Art and Social Cooperation》, 톰 핀켈펄Tom Finkelpearl, 2013.

2015년 3월, 티에스터 게이츠Theaster Gates가 '상상력과 아름다움, 그리고 예술로 우리 이웃을 되살리는 방법How to revive a neighborhood: with imagination, beauty and art'이라는 주제로 한 테드TED 강연. 앱 또는 온라인에서 찾아볼 것.

《형태로서의 삶: 1991~2011의 사회참여 예술Living as Form: Socially Engaged Art from 1991~2011》, 네이토 톰슨Nato Thompson, 2012 - 20여 명의 예술가와 큐레이터의 작업을 소개한 책.

이미지 출처

작품의 치수는 높이×너비를 센티미터, 인치의 순서로 각각 표시한다.

19a

엘 아나추이El Anatsui, 〈대지의 피부Earth's Skin〉, 2007. 알루미늄과 구리선, 작품 크기 대략 450×1000 (178×394), 작가 및 뉴욕 잭샤인만 갤러리Jack Shainman Gallery 이미지 제공. ⓒEl Anatsui

19b

2013년, 브루클린 미술관Brooklyn Museum에서 엘 아나추이, 〈대지의 피부〉를 설치하는 전문가들의 모습. 작가 및 뉴욕 잭샤인만 갤러리 이미지 제공. 브루클린 미술관이 동영상을 스틸로 제작. ⓒEl Anatsui

33

슬론 폰트 픽토그램Sloane font pictogram '플래시 사진촬영 금지', 런던 대영박물관의 제프 픽업Geoff Pickup의 요청으로 루시Lucy, 로버트Robert와 함께 말튼 아이데마Maarten Idema가 디자인.

41

파블로 엘게라Pablo Helguera, 〈무급 수석 큐레이터Unpaid Chief Curator〉, 〈아툰Artoon〉 시리즈 중 일부, 2008~현재, 종이에 잉크. ⓒPablo Helguera

47

피에로 만초니Piero Manzoni, 〈예술가의 똥Artist's Shit(Merda d'artista)〉, 1961. 양철 캔, 종이에 프린트, 대변, 4.8×6.5 (1.9×2.6) ⓒDACS 2017

55

63

에반 로스Evan Roth, 〈http://s33.851850e151.244960.com.au〉, 2016. 작가 이미지 제공. © Evan Roth

69

프레드 윌슨Fred Wilson, 〈보안된 풍경Guarded View〉, 1991. 나무, 페인트, 강철, 천, 가변 설치. 뉴욕 휘트니 미술관Whitney Museum of American Art, 피터노튼패밀리 재단Peter Norton Family Foundation 기증, 등록번호 97.84a-d, 셸던 C. 콜린스Sheldan C. Collins 사진 촬영. ©Fred Wilson, 페이스 갤러리Pace Gallery 이미지 제공.

73

©게릴라 걸스Guerrilla Girls, guerrillagirls.com 이미지 제공.

81

마틴 크리드Martin Creed, 〈작품 No.227: 계속해서 켜졌다 꺼졌다 하는 조명Work No.227:The lights going on and off〉, 2000. 가변설치; 5초간 켜졌다 꺼졌다를 반복 © Martin Creed, 작가 및 하우저앤워스Hauser & Wirth 이미지 제공.

85

펠릭스 곤잘레스-토레스Felix Gonzalez-Torres, "무제Untitled"(플라시보-풍경-

로니를 위해Placebo-Landscape-for Roni), 1993. 독일 뉘른베르크 쿤스트할레 Kunsthalle Nürnberg '골드러시: 금으로 만들어진, 또는 금을 주제로 한 현대미 술Goldrausch: Gegenwartskunst aus, mit oder über Gold'의 설치 모습, 2012년 10 월 18일~2013년 1월 13일. 아넷 크라디스Annette Kradisch 사진 촬영 ©The Felix Gonzalez-Torres Foundation. 뉴욕 안드레아 로젠 갤러리Andrea Rosen Gallery 이미지 제공. 베를린 삼렁 호프만Sammlung Hoffmann 소장.

99
제레미 델러Jeremy Deller, 〈신성 모독Sacrilege〉, 2012. 작가가 사진 촬영 및 이미지 제공. ©Jeremy Deller

107
마이클 히스Michael Heath, 《더메일온선데이the Mail on Sunday》, 브리티시 카툰 아카이브The British Cartoon Archive 이미지 제공, www.cartoons.ac.uk.

115
제프 쿤스Jeff Koons, 〈풍선 강아지(오렌지색)Balloon Dog(Orange)〉, 1994~2000. 경면 가공한 스테인리스 스틸에 투명 칼라로 코팅, 307.3×363.2×114.3 (121×143×45) 크리스티스 이미지Christie's Images Ltd 사진 촬영. 2013. ©Jeff Koons

117
루이비통말레티에Louis Vuitton Malletier.

153

2014년 5월 14일에 열린 현대미술 협회 연례대회 및 작품 투표Society of Contemporary Art Annual Meeting and Acquisition Vote. 시카고 아트 인스티튜트The Art Institute of Chicago 사진 촬영.

161

타니아 브루게라Tania Bruguera, 〈타틀린의 속삭임 #6(아바나 버전)Tatlin's Whisper #6(Havana version)〉, 2009. 행위의 탈맥락화, 행동미술. 무대, 연단, 마이크, 라우드스피커 1개는 실내에, 1개는 건물 외부에 설치, 군복을 입은 사람 2명, 흰 비둘기, 사전검열 없이 1분간 연설할 참가자, 플래시가 달린 일회용 카메라 200개. 가변설치. 스튜디오 브루게라Studio Bruguera, 요 탐비언 엑시호 플랫폼 Yo Tambien Exijo Platform, 뉴욕 솔로몬 R. 구겐하임Solomon R. Guggenheim 미술관, 구겐하임 UBS 맵 구매 펀드Guggenheim UBS MAP Purchase Fund 사진 촬영 및 제공. 2014 ©Tania Bruguera

169

울레이Ulay/마리나 아브라모비치Marina Abramović, 〈정지 에너지REST ENERGY〉, 1980. 영상작업을 위한 퍼포먼스, 4분, ROSC'80, 더블린. 마리나 아브라모비치 아카이브Marina Abramović Archives 제공 ©Marina Abramović. 작가 및 뉴욕 션켈리 갤러리Sean Kelly Gallery 이미지 제공. DACS 2017. 울레이 ©DACS 2017

177

백남준Nam June Paik, 〈일렉트로닉 슈퍼하이웨이: 미 대륙, 알래스카, 하와이 Electronic Superhighway: Continental U.S., Alaska, Hawaii〉, 1995. 51개의 채널 비디

오 설치(텔레비전 폐쇄회로 급송장치 1대 포함), 특별 제작한 전자장치, 네온 조명, 강철 및 목재; 컬러, 사운드, 460 X 1220 X 120 (181 X 480 X 47.2) ©Nam June Paik

185

©TDIC. 장 누벨 건축사무소Architect Ateliers Jean Nouvel

191

쿠사마 야요이Yayoi Kusama, 〈소멸의 방The obliteration room〉, 2002 – 현재. 가구, 흰색 페인트, 물방울무늬 스티커. 오스트레일리아 퀸즐랜드 미술관 Queensland Art Gallery과 공동으로 작업. 2012년 작가가 퀸즐랜드 미술관 재단에 기증. 브리스번 퀸즐랜드 미술관 소장. 마크 셔우드Mark Sherwood, QAGOMA 사진 촬영. ©Yayoi Kusama

199

마우리치오 카텔란Maurizio Cattelan, 〈에로탕, 진짜 토끼Errotin, le vrai lapin(Errotin, the true rabbit)〉, 1995. 은염인화, 183 X 122 (72 X 88.6) 마크 도메지 Marc Domage 사진 촬영. 마우리치오 카텔란 아카이브 및 페로탕 갤러리Galerie Perrotin 이미지 제공.

211

뱅크시Banksy, 캔스 페스티벌Cans Festival, 런던London, 2008.

감사의 말

로저 쏘프Roger Thorp, 사라 헐Sarah Hull, 포피 데이비드Poppy David, 그 외 테임스앤허드슨Thames & Hudson 출판사의 직원들, 디자인 스튜디오 에브리씽인비트윈EverythingInBetween의 루시 깁슨Lucy Gibson, 애런 스콧 리젯Arran Scott Lidgett, 사려 깊은 조언으로 집필을 도와준 에이드리언 쇼네시Adrian Shaughnessy와 김동석, 벤 와들러Ben Wadler, 김가람Garam Kim, 프레드 윌슨Fred Wilson과 책에 실린 예술가 모두에게 감사의 말을 전한다.

안휘경Kyung An은 특히 안지윤Ji-Yoon An과 김준영Junyoung Kim에게, 제시카 체라시Jessica Cerasi는 베스 맥매너스Beth McManus와 조슬린 코헨Jocelyne Cohen에게 각각 감사의 말을 전한다.

옮긴이 조경실

성신여대 영문학과를 졸업한 후 산업 전시와 미술 전시 기획자로 일했다. 글밥 아카데미 영어 출판번역 과정 수료 후 바른번역 소속 번역가로 활동 중이다. 옮긴 책으로《나는 노벨상 부부의 아들이었다》,《캐스 키드슨 플라워 컬러링북》,《윌리엄 모리스 컬러링북》등이 있다.

현대미술은 처음인데요

초판 1쇄 발행	2017년 7월 25일
초판 5쇄 발행	2022년 3월 16일
지은이	안휘경, 제시카 체라시
옮긴이	조경실
펴낸곳	(주)행성비
펴낸이	임태주
편집장	이윤희
출판등록번호	제2010-000208호
주소	경기도 파주시 문발로 119 모퉁이돌 303호
대표전화	031-8071-5913
팩스	0505-115-5917
이메일	hangseongb@naver.com
홈페이지	www.planetb.co.kr

ISBN 979-11-87525-47-9 03600

행성B는 독자 여러분의 참신한 기획 아이디어와 독창적인 원고를 기다리고 있습니다.
hangseongb@naver.com으로 보내 주시면 소중하게 검토하겠습니다.